諸眾

東亞藝術佔領行動

目次

濟州島江汀村谷隆比海岸，2012

一具安那其身體，
穿越惡所……

龔卓軍

　　走進高俊宏的作品中。是的，我常常是走在他的作品中，走入他的作品計畫指向的惡所，走在那些世界邊緣，鐵籬後方，渺無人煙的路徑中。像做夢一般，穿過一片荒塚野墳，翻過畫著「禁入待拆」的鐵圍籬，走進一間無人的破屋，我打開電視，螢幕一片沙沙沙的雜訊，接收不到任何訊息。但是，盯著了無內容的螢幕，有一瞬間，我突然明瞭，那些沙沙的、黑白相間、互相滲入的雜訊，就是他要給我的訊息。轉眼間，這些沒有意義的影音又消失了。

　　然後，似乎像夢境那樣理所當然的，我跨入了塔可夫斯基（A. Tarkovsky）《鏡子》（*The Mirror*）一片的開頭，場景轉為黑白，我變成了一個羞澀、口吃嚴重的青少年，面對著一位女性催眠治療師，我呀呀呀地口吃著，講不出自己的名字和出生地。直到最後，這位女性催眠治療師，將我的能量流，由頭部引導到手部，再引流至腳部。她說：「你的能量不通，導致你的口吃，導通這些能量到你的手和腳之後，你會永遠

5

身口合一，講話再也不會口吃了。」於是，我感受到手部、腳部依次充血，突然充滿張力。她用手指按住，釋放了我阻塞在太陽穴的能量，讓這種常常讓我頭部緊張的能量，往下流通。最後，她要我大聲跟著她說：「我能說話了！」我漲紅著臉，大聲喊出：「我能說話了！」

我醒了。醒來後，發現臉頰上佈滿了淚痕。對醒著的我而言，高俊宏是一位艱難的藝術家。從榮格（C. G. Jung）的分析觀點來看，他如同一位意志堅定，但如水樣般身心通適溫柔的女性催眠治療師，而我，是那位口吃少年，常常因此誤事，被人疏遠，連自己名字和出生地都講不清楚的那種口吃者。對醒著的我而言，書寫著理論與評論文字的我，高俊宏仍然是一位深度叵測的藝術家，甚至，有時候很難用一般意義的「藝術家」來品評他。想過這個問題不少次，為何自己如此難以下筆，很有可能是背後這樣的原因：他其實在教我講話，而且，是透過一具不停穿越廢島荒徑的安那其身體，在教我。然而，望著高俊宏消失在無名小路的盡頭的背影，不行，我實在無法一一抵達那些到不了的地方。於是，我回到書桌前面，坐下來，開始書寫。

《小說：台籍日本兵張正光與我》（簡稱《小說》）中，佈滿了高俊宏安那其身體的行走路線。這條路線，走踏在帝國邊緣的惡性場所之間，虛實交替，讓這些無間迷宮串起成一張枉死城寨的地圖。張正光死了，卻宛如鬼魂，復活在這部小說裡，開始行走，走向那無人能夠抵達的死蔭山谷、暗黑海洋、監牢囚所、鄉野僻村。這位受命運捉弄，曾在二戰末期赴日受訓，擔任零式戰機副手機械員，在美軍炮火網羅中設法自救，讓自殺戰機墜海後，登上如地獄般的沖繩戰場收容所，不僅目睹鐵雨砲彈屠戮之廢島，還得到了特異功能，像游魂般出入戰俘死者、地獄囚船的魂魄夢境。之後，再經過二二八事件清鄉亡魂，香港雙十暴動冤魂、警總殺手香江追殺，終至回歸宜蘭季新村的養蝦事業。

《小說》的第一張地圖，由張正光 2013 年的死亡事件展開，敘說他 1929 年至 2013 年的離奇生命歷程。疊合在這張充滿無數亡魂城寨、早已人跡罕至的地圖上。同時，也接續著張正光遊走東亞地獄圖之上的，正是在 1980 年代中期成長、一直到 2014 年開始寫小說的高俊宏自己遊走東亞的生命地圖。既疊合又接續的兩張地圖，以惡性場所為交錯侵越的甬道：噶瑪蘭、東京、九州、沖繩、溪洲、香港、廈門。在無法串接，只能蒙太奇式地疊合起兩個特異生命的敘事與圖背後，其實藏著作者亟欲突顯的一個悲哀：被歷史所遺忘的鬼魂惡所，只能斷裂封存於那些叫不出名字的冤魂、從不曾被命名過的荒塚內裡。

　　面對這個悲哀的歷史斷裂，高俊宏發明了一具安那其身體，以行走為方法，像一隻莫比斯環上爬行的螞蟻，在反覆穿梭東亞現代的長時過程中，一點一滴硬是將它們拼接了起來。而我只是另外一隻跟在後面爬的小螞蟻，雖然因為速度太慢追不上，但是，對於這隻具有東亞安那其身體的莫比斯環型蟻，我很幸運在 2013 年策劃展覽《我們是否工作過量？》的過程中，跟著牠爬行了一段路。

　　那麼，為什麼對各位讀者來講，只是一隻莫比斯環型蟻的高俊宏，對我來講，會變身為塔可夫斯基《鏡子》片中的女性催眠治療師呢？我們不妨一同來看看高俊宏的工作方法，就會知道這隻螞蟻具有反覆施咒（或解咒），讓喑啞者重生，得以開始訴說自己的名字和生命的催眠療癒力量了。

　　首先是特定場所的行走。我們在 2013 年的前半年之間，一起出動了二十四次的廢墟踏查，進行了晶體影像的素描繪製。平均每個月四次，每次大約一個工作天，也就是共同在荒野無人之殘壁破瓦間，共度一天。後來我才意識到，這種接近徐四金（P. Süskind）小說《夏先生的故事》（*Die Geschichte Von Herrn Sommer*）的漫遊行走，其實是一樁卡夫卡式

的工程：自我生命摧毀重造的技術工程。這樁工事不僅工時長，而且沒有太明確的目的，雖說是為了展覽，但是對於身處學院、平常充滿上課與會議的我來說，無異是一種脫臼的時空，我趁著這種生命的脫垂狀態，鑽進一個巨大的生命裂縫，它儘管黑暗不知所終，卻透出一道我所不曾遇見的光，從黑暗中射出的光。

我們在小坪頂、樹林、海山煤礦、利豐煤礦、總爺、金山、蘭陽、飛雁新村八個地點之間來回穿梭，平均每個地點去四次，基本的工作，就是在這些廢營區、廢維修場、廢煤區、廢糖廠、廢樂園、廢通訊指揮部的廢屋殘壁雜木之間待上一整天，野炊共食，然後選一張與地點歷史相關的老照片，畫在幾乎不可能有人看到的大面廢牆上。這種特定場所的行走，以廢墟已湮滅無名的歷史、老照片的故往影像選擇為參照，聯結上感性身體的圖繪運動，介於紀念碑、文件檔案與見證之間，重新進行自力式的圖像生產。

腳底踏觸著廢墟地面，執炭筆的手塗抹啄觸著廢墟的壁面，行走停駐之間，無意之間踢到、碰到、摸到的殘餘碎件，目光所及，皆是陳界仁所稱的「殘響世界」。我在想，一個人的自我，若不走過一遭這遍佈歷史屍身的、被死亡之手深觸過的殘響之地，恐怕很難重新看待自己的「餘生」。也就是說，其實，高俊宏的工作方法，帶著我走向了一個非我之域，經過激烈的自我解組，我彷彿感覺自己剩餘下來的生命，已不再隸屬於從前的那個自我，它已碰觸了千千百百底層無名諸眾的歷史賤命，它的餘生，已難離此諸眾之苦。老實說，走過這一遭以後，我所產生的異樣存在感，直接透過安那其身體的塑造來告訴我：原來，我過去的生命，從來沒有跟那麼廣大的無名眾生共活過。

其次是影像擷取的倫理。對我來說，《小說》、《諸眾：東亞藝術佔領行動》（簡稱《諸眾》）、《陀螺：創作與讓生》（簡稱《陀螺》）三本書

之間的關係，反映了高俊宏在影像擷取方面的特異倫理態度。那是碰觸到濃得化不開的黑暗後，一種無限延伸的責任、無盡後退的自我與無可再退的面對深淵後，逼顯出來的泰然情動。簡單的說，如果《小說》是一部活動影像的敘事展示的話，《諸眾》即是在點明藝術家尋它千百度的「東亞諸眾」，在歷史的此刻當下，面臨的是怎麼樣的一種全球新自由主義政經結構的綁縛。

活動影像給出的是高張力的感覺團塊，《諸眾》的諸眾論則是指陳生命政治的網羅結構和行動方針。透過這個同時以實際踏查和聯結經驗，形成的東亞網羅結構及其破洞裂縫的描述，並以親身參與的立足點，提煉出以藝術觀點為廣闊視野的突穿行動，其實並不是時下一般主張「權利」與「權力」論的反叛者，而是徹底投入黑暗歷史泥淖中，讓自我解組，再將「責任」與「自由」放在第一優位的安那其身體的選擇。在選擇歷史影像的重新組裝過程中，高俊宏的敘事語調之所以能夠維持某種泰然的高度，又不時給予讀者在不忍卒讀的張正光破碎身世中，產生不得已的情動，實在是因為敘事者似已透過鬼魂腔調的迴返，扛起一種他不可能扛得起來的責任。

但他畢竟已做勢扛起。高俊宏以一種行走遍歷的方法，構造出這些歷史黯黑處的幽光。《諸眾》就是在闡述這種史賓諾莎式的倫理學，那不是苦行，而是為了內在平面的生靈充滿而自由選擇的倫理責任。這種影像擷取的倫理，首要的訴求並不是政治權力上的鬥爭，它少了一份目下過度興盛的肅殺躁動之氣，而代之以一種朝向他者、弱者、病者、死者的存在，而不斷自我解組的倫理技術。對我來說，這就是高俊宏2010 年以來，《廢墟影像晶體計畫》的倫理意涵。實際上，它是一個「倫理——美學」的藝術滲透計畫，圍繞著早已成為幽靈的場所、地景與歷史影像，重新賦予生機。這就是蔡明亮的電影《郊遊》最後十四分鐘的

場景誕生的契機。或許我們都不懂得等待。高俊宏卻是一位深深懂得倫理即是無盡的等待、影像終將在藝術行動自尋出口的藝術家，他竭盡所能，祈請與召喚影像之魂，然後泰任等待它的意義自行浮現。

最後是安那其的身體。檔案熱（archive）與安那其身體（An-archist corps）具有一種自我技術學上的反向關係。高俊宏的創作，從早年學院虛無主式的安那其身體，在《社會化無聊》系列中，進行純粹藝術反社會的躁動式反叛，漸漸轉向《家計畫》和《台北工作檔案考古學》，高俊宏感染了檔案熱的菌種，滋生著對歷史與當下社會的話語政濟結構的自我衍義式攻擊。最後，在《小巴巴羅薩行動》對台北花卉博覽會、文化局、華光社區都市更新與新自由主義的一連串自嘲式的逆襲，2012年展開的《湯姆生》、《廢墟影像晶體計畫》系列，安那其身體終於轉化蔓生為一具穿透檔案，並將之逆向安置於當下的考現學，既以此對抗天真的檔案熱紀念碑，轉向殖民帝國影像檔案背面的黑暗，亦迂迴伏擊當下新自由主義「學院—美術館—畫廊—展覽會」美學政體下的話語慣習，以行走東亞惡所，去除一般意義的「藝術家」語藝，去除一般作品的「作品化」路徑，構造出一具「非藝術家」的安那其身體。

曾經，高俊宏和我秘密籌劃著安那其空間與組織；曾經，多次的討論終結於不知所終的空間場所屬性。但畢竟，我們在身體行走的共同實踐歷程中，似乎早已編織出一張潦草混亂、外人難以卒睹的東亞安那其地圖。安那其身體的場所特性，不再只是安於賤命、做喝酒共同體的混蛋、到處去不明空間駐村，或者上街頭與底層市民站在一起，向新自由主義全球體制下的管理者丟石頭、潑漆與抗議。在那張外人讀不出所以然的草圖上，高俊宏的晶體影像事件，併合著他高速運轉的鍵盤書寫，成為一系列的「論述事件」，這兩種平行相照的事件所炸開的空間黑洞，才是屬於安那其身體真正行走運思的場所。這就是《陀螺》一書中，所

欲交錯呈現的「影像─論述」雙事件操作結構，以及其陀螺般藉域外之力鞭打而生的高速旋轉生命，所開展出來的另類生命政治與創作。

我必須承認，高俊宏這位溫柔如水的催眠治療師，辛辛苦苦，把我帶上了一幢巨大的爛尾樓，像《風櫃來的人》裡面的哥兒們，赫然發現一個居高臨下的巨大景框下，高雄愛河周邊來來去去的小螞蟻們，被我們當成來自歐洲的彩色電影那樣去觀看。我必須承認，有的時候，在暗黑無人的廢地角落裡，我不禁要自問這一切到底是為了什麼。

有一次去宜蘭空軍機堡踏查的路上，我們在暗黑一片的雪山隧道中，高俊宏講起了他的父親，一位聰穎反叛的建築工人，常常載著全家人在全省的工地廢墟中宿營，只為了不願愚忠臣服於旅館消費的旅遊空間政治的邏輯，「這些房屋是我們蓋起來的，為什麼要花錢住那種地方？」一把開山刀，一個指南針，自備的方便鍋碗瓢盆，一只相機，即足以四處為家。如此簡單有力的生命政治，高俊宏的父親卻用一種自怨自艾、憤世嫉俗過一生的態度，漸次葬送了自己的身體。我覺得，那只是因為，我們還沒有學會，如何觀賞那一部愛河眾生的彩色電影，愉快而充滿力量的看；我們還沒有學會，如何書寫與敘說賤命人眼下殘破不堪，其實仍是一片美麗的碎片山河。《陀螺》，其實是送給我們父親那一代的口吃者，送給父親──失語者。

於是，我打開扉頁，在大雨滂沱的夜裡，在溼答答到處滴水的荒野無人處，停下日間喧囂與憤怒的一切，點上一盞野營燈，開始閱讀我們這一代的發話者。高俊宏，讀他的創作生命。彷彿在無盡的黑暗洞窟深處，尋找著一絲絲的光。這光來自我們已適應黑暗的瞳孔自身，尋找著沒有出口，也不再需要虛幻出口的安置生命之所。我於是懂得，這是安那其身體在惡所鎮日行走後，僅有的恬美時刻。

林欣怡，《三島》，回音場景：陳文成 ✕ 安康招待所，2014

剔骨

林欣怡

　　約莫2013年底，我致電給高俊宏，電話中直接說明來意，我想拍攝記錄這位藝術家。啟動這場身體影像投影的節點有二：一為2013年藝術家在台南MIGA的一場名為「山跟鬼跟廢墟跟人——骯髒的藝術計畫」個人創作陳述；二為參與龔卓軍所主持的藝術家影像檔案建置計畫。前者為我對藝術家創作生命的關注起始，後者為影像做為關注方法的意外選擇。事實是，參與龔卓軍計畫時我選擇拍攝的對象不是高俊宏，卻在計畫結束後才對藝術家進行拍攝邀請。這些陳述無疑是某種腦內風景的追索，此追索讓我想起布希亞（J. Bandrillard）所言：「是被攝場景本身想要被拍，攝影者只是在這個的過程中，扮演一個臨時演員的角色。」

　　高俊宏在台南MIGA的分享，主要為藝術家「入山」與「踏墟」的過程始末。然而真正引起我注意的，是藝術家對自身長期積累創作模式的激烈拋擲、直決剔除。在一個個連續播放的個人創作投映片影像中，我的腦中亦浮現諸種提問，或者，欲言又止。高俊宏的剔除落點約在1998年，是年他於板橋進行了《再會，從此離去》的行動，此行動在

2004年出版的藝術紀錄小冊中如是陳述：「當藝術家選擇以其身不斷地投入了這個世界的同時，同樣地也被世界體系所抹消，抹消於『關於流亡』的贅述裡……於是，這般操作或許將我導向一個看似危險又欣悅的救贖裡——放棄自我。」我竊竊地認為，這件作品是其入山與踏墟的直接宣告，即便藝術家說，入山是身體治療的偶然轉口，而踏墟是轉口後的田野路徑。如果不是《再會，從此離去》這樣的生命節點與意識指向流亡，高俊宏是否仍會在多年後選擇進入荒山中進行一次次地抹消？這些抹消掏空了什麼？其所指的世界體系又是什麼？每一個離去即是每一個轉生的同時，藝術家何處離去如何轉生？便是這些欲言又止的諸種提問，迫使我進入那個布希亞口中臨時演員的角色中。與其說是這些提問讓我啟動鏡頭攝入高俊宏的身體場景，或者應該說是藝術家那些山跟鬼跟廢墟跟人的身體場景「想要被拍」。

　　想要被拍意味著那些總是被指認為背景的場景成為主體，背景成為影像自身，成為感知自身。或許是這些荒山墟地向高俊宏發出了震耳的邀請，藝術家將此邀請轉生為藝術行動，綻出的台灣諸種不可見的歷史碎片。這意味著，若不是高俊宏從此離去的自我抹消與剔骨行徑，也許藝術家就不會聽見荒山墟地的震耳邀請，我們也聽不見、看不見那些荒蕪中無名者的歷史回音。小說作為話語，諸眾作為體系，陀螺作為轉生，這些文本影像表述了「高俊宏」正是那個從未顯現的在場，藝術家正是那具裝盛諸場景的裂口身體，一個聯結場景的界限自身，一個使某物分離的獨特之線，一個察覺語未落定事件再起的敏感扣環，此扣環因藝術家的剔骨性格透過身體朝向世界，而我們循此扣環將其身體場景翻譯閱讀，閱讀歷史回音的震耳欲聾。

群島藝術三面鏡：
諸眾、小說與陀螺

今年我出版了《諸眾：東亞藝術佔領行動》、《小說：台籍日本兵張正光與我》、《陀螺：創作與讓生》三本書。《諸眾》是關於東亞藝術佔領案例的研究。「諸眾」（multitude）一詞來自於史賓諾莎（B. Spinoza），強調利維坦式的國家之外，個人的特異性如何對抗帝國主義。該書記錄了東京、沖繩、香港、首爾、濟州島、武漢及台灣等地創作案例，包含日本市村美佐子（Misako Ichimura）、韓國金江（Kim Kang）及金潤煥（Kim Youn-hoan）、武漢「我們家青年自治實驗室」、香港「活化廳」等。這些例子對東亞日益文創化、商品化的藝術發展趨勢有著逆向思考的意義。

《小說》則因緣於《廢墟影像晶體計畫》裡，住在五結鄉海邊簡陋平房的主人翁張正光老先生。張正光的生命可謂東亞近代史的哀傷縮影，2013年我赴宜蘭採訪他，十二天後身體硬朗的他卻忽然驟逝，給我極大的衝擊。我嘗試在《小說》敘述「兩個東亞」的故事：其一，張

正光生平經歷神風特攻隊、沖繩收容所、香港，一直到偷渡回台成為宜蘭斑節蝦大王的事跡；其次，以獨白的方式，描述我這幾年在日本、沖繩、香港及台灣進行藝術田野調查的過程，並回到自己所成長「回不去」的樹林博愛市場。本書陳述了上個世代被舊帝國主義「判死」、以及我這個世代被新自由主義「判生」的故事。

《陀螺》則蒐錄了近十年來藝術創作的書寫與檔案。十年前我曾出版一本《Bubble Love》創作集，今日再度集結近十年的創作文件，並命名為「陀螺」。為何是陀螺？就如傅柯（M. Foucault）在《主體解釋學》裡對「陀螺」的形容，一種錯覺般以自我為中心的旋轉物，只是這陀螺的旋轉，其實是來自無數外力的鞭打、策動。是一種「轉向自我的讓生體」。這顆陀螺像極了我。

對我而言，「做書」的勞動不下於任何粗工，若問過程中最難的是什麼，我以為是可讀性吧。「群島藝術三面鏡」的上市，無非是希望更多非藝術科班出身的讀者也能好讀一些。因此，這三本書在用詞上盡量平順，減少自己過去拗口用語的傾向。最後，要感謝協助成書過程背後支持的夥伴們，以及出版社的傑娣、文字評論者秉憲的建議與審校。當然，書中若有任何錯誤，我自然應負完全之責。

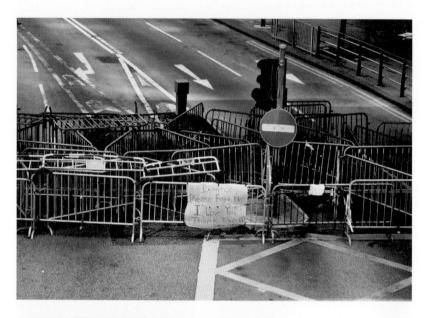

雨傘革命，香港，2014

帝國的紋理：
佔領之挫折與超克

資本主義之於亞洲就好像是一個無法擺脫的非歷史性（ahistorical）命運。我們不難理解，在亞洲大部分國家資本主義已被徹底的合法化，特別是在中國、越南等後共產國家，國家與資本的合作似乎已成為了別無他想的選擇。

——許煜，〈從佔領的藝術到藝術的佔領〉

有一個晚上，從天橋往下望，跟身邊的朋友說：不枉此生。朋友年輕，她看著我，不解，我指指眼下世界，說：無政府真是可能的。互助、無私，並為此而快樂，內心滿足，是最難能可貴的秩序。莫忘初衷，這是我的初衷，把想像變成真實。守住想像，實行真實。

——雄仔叔叔，2012 年 Occupy Central 佔領中環網站

這幾年，我走訪了東亞幾個藝術行動「佔領」（squat）案例，包

含進駐東京代代木公園十餘年，組織女性野宿者社群的市村美佐子、韓國推動佔屋及反仕紳化（anti-gentrification）運動多年的金江、金潤煥夫婦、香港「活化廳」的街坊實踐、武漢「我們家青年自治實驗室」與《每個人的東湖》計畫，以及台灣1980年以降的廢棄空間創作脈絡之梳理……幾年下來，自己也感到身上逐漸累積了一種「東亞感」。我目擊了東亞當代藝術正朝向兩條背反的路線分道揚鑣：商業主義與社會主義。佔領性的藝術行動接近於社會主義的想像，雖然臨時、機動、缺乏完整的「理論戰略」，但他們憑藉一股勇氣，挑戰法西斯式的都市治理，不斷地失敗，又重新爬起。

佔領必敗

失敗本身是具有「二律背反」（antinomy）性的。讓我們承認，這些形形色色的佔領行動經常以失敗收場。但失敗本身，與廢墟重生、再生的邏輯非常接近。換言之，失敗所產生的挫折是具有「再生產」的可能性。巴塔耶（G. Bataille）認為，「聖物」是經由「拒斥的拒斥」（雙重拒斥）而產生。佔領行動的失敗往往是被強大的資本主義所「拒斥」，那麼我們能否經由拒斥的拒斥，產生出新的力量？這是我希望透過本書相關案例拋出來的基本問題。

近年來，東亞藝術實踐已經出現許多豐富的案例，他們所面對的共同議題皆為「階級無法流動」，這是在脫離軍國主義式的殖民歷史以後，東亞社會共同的處境。相對的，是誰在東亞的地緣性裡扮演「強者」？毫無疑問，最早將東亞綁附在一起的是地緣政治下，強者的生存空間概念。地緣政治發軔於近代西方國家的形成過程，本來是對國家「作為一個有機體」的想像。這個觀念被康德（I. Kant）的弟子拉采爾

（F. Ratzel）所延伸，拉采爾從國家的角度提出「生存空間」（lebens-raum）一詞，後來被豪斯霍福（K. Haushfer）主張為「生存空間論」，最終卻導致納粹希特勒延攬為軍事擴張的理論。今日，生存空間論已然成為判準東亞基本局勢的ABC常識。其所呈現的面向首先是軍事，例如美國為了穩固自身的生存空間所遂行的「重返亞洲」策略，已經激發出諸多反美軍基地運動；其次是經濟面向，例如香港受中國「自由市場」條約侵襲，衝擊了在地日常生活，間接導致香港本土運動的興起。

除了帝國和強者，近幾年的東亞踏察過程中，我經常感受到某個揮之不去、說不清楚的魂魄跟隨著，似乎存在著另一種「憂鬱生存空間」，也像有一部「東亞被掠奪者的歷史」在裂隙深處暗中聯結著。帝國好比一座巨大的乾枯魚塭，由無數細碎、具有紋理的乾土片所組成。但土片與土片之間依然存在著無數深溝般的「紋理邊界」（grain boundary）。佔領行動無法全面改造這片乾枯地景，但仍有許多可能性可以從紋理邊界的深處被創造出來，這是藝術與佔領案例讓我深刻感受到的，同時提醒著人們藝術的創造性能量。

一把雨傘撐香港

2014年，香港正發生1989年天安門事件以來最大的示威、抗爭行動。學生及民眾佔領中環、金鐘、旺角等交通商業樞紐，埋鍋造飯，訴求2017年香港能夠有一個「真普選」。行動剛開始是由學者戴耀廷出面，呼籲社會以「和平佔中」方式，迫使香港政府改變原有的普選機制。但是隨著事態的發展，原本僅預計佔領中環一帶的「和平佔中」行動，逐漸演變成「雨傘革命」，並擴大為對中環、旺角等地的長期佔領。期間，我曾經短暫造訪這些地方，除了探望香港參與行動的友人之外，

也希望能在瞬息萬變的局勢中，理解行動的發展，並試著讓自己與街頭上的港人站在一起。

1841年英國「佔領」以後，香港便被改造為世界上第一個自由港，從此決定了這顆「東方之珠」的命運。2010年佔領華爾街運動爆發後，年輕人第一時間佔駐港島的匯豐銀行大樓地下停車場，這一佔不但長達一年之久，更佔出了一批社會批判觀點犀利、活動力強大的青年。例如油麻地的「德昌里二號、三號舖」，便是由過去佔領匯豐銀行大樓的成員，在行動結束之後所創設的無政府主義空間。

同時，香港學者許煜也開始計畫性地翻譯堤昆（Tiqqun）、葛雷伯（D. Graeber）等自主運動與無政府主義團體、個人的著作，並以親身參與「佔領中環」的經驗，綜合巴黎公社、西班牙內戰、西雅圖反世貿運動與佔領華爾街，出版了《佔領論：從巴黎公社到佔領中環》一書。許煜更在2014年找了日本、韓國、中國及台灣等不同國家的藝術家、行動者，在港島的「亞洲文獻庫」（Asia Art Archive，簡稱AAA）組織了一場「創意空間：東亞藝術與空間抗爭」討論會……這些零星事件都顯示出2010年的「佔領中環」，以及2006年的保衛天星碼頭、反高鐵抗爭運動，對於今日香港行動者、思想者及藝術創作者的劇烈影響。香港的佔領行動也因而逐漸演變為具有「情境主義國際」（Situationalist International）特質的本土運動。粗略地說，「情境主義國際」是相對於傳統、硬式社運模式的「側翼美學」，是波特萊爾（C. Baudelaire）現代性下漫遊者（flâneur）的放大版，嘗試從「另類生產」的觀點插入現實社會。

2014年重新拜訪「雨傘革命」現場，走在港島的金鐘、九龍半島的旺角，發現參與者多數為年輕學生（這與「學聯」、「學民思潮」作為此次行動的骨幹有關），現場也混充著許多「八〇後」青年。看著這

幅浮世繪般的景象，一方面讚嘆香港青年政治參與的激情，但是另一方面又不由得浮現一些疑惑：香港的嬸嬸伯伯們去哪裡了？這或許可以延伸出社會運動場域內部階級與排除的問題。但是因僅在現場待兩天，我不敢驟下定論。

從香港過往的「佔領中環」及「雨傘革命」可以看出，佔領不止關乎藝術，更是一種總體性行動。因此，在本書案例中，佔領與藝術兩者雖非重疊，卻也無法完全切割。在參與佔領過程中，藝術工作者不斷地修正自己既有的藝術框架，嘗試為急劇變動的社會提出另類的想像及對策，因而藝術佔領可視為是某種「後佔領」。一如「活化廳」的李俊峰提及，後佔領即為透過藝術行動，對佔領進行更開闊的想像及延伸，這也是前文提及的，從拒斥的拒斥裡所擠壓出的生產性。

爆炸

在進行東亞田野調查的幾年裡，自己特別感受到一種無名的爆炸感，從東京、香港、中國城市的高密度發展，及其所衍生的社會問題併發出來。同時，東亞區塊的國際政治關係也處於愈來愈緊繃的狀態，發生於沖繩美軍基地及濟州島海軍基地的反對運動，皆令人永生難忘。

此外，源自於西方古典自由主義所主張的絕對私有制，已被東亞社會大幅超越，並朝向掠奪象徵資本的仕紳化發展。可以說，仕紳化是本書進行考察過程中，所有受訪者對於自身環境危機最一致的描述。例如東京的宮下公園（Miyashita Park），因為 NIKE 財團介入而改為付費制運動場，排擠了原本使用公園的居民及野宿者。或者像香港蓋在大樓裡，名為公共空間，但實為少數人擁有的「私人公共空間」。而今日東亞創作者也特別關注這些議題，這股新崛起東亞藝術的力量，在社會全

面仕紳化的趨勢下，一再地失敗，卻不斷地重新組織行動，開鑿出諸多動人的藝術思想與實踐。

另外，為了對佔領、抗爭形式做出更大的參照，書中也進行了相關案例的延伸，包含香港「馬寶寶」農場、左翼影像工作團隊「影行者」，韓國的「Cort Corter」佔領吉他工廠運動、濟州島江汀村反海軍基地運動，以及沖繩的反美軍基地運動等等，希望不單從藝術的角度，更進一步透過社會行動來看待佔領，藉以一窺諸多行動背後，巨大而複雜的帝國紋理。

感謝2011年至今四年期間，協助我在東亞進行研究調查的朋友：稻葉真以（Inaba Mai）、山口泉（Izumi Yamaguchi）、小川哲生（Tetsuo Ogawa）、市村美佐子、金江夫婦、李俊峰、麥巔、林欣怡……等。雖然這是一趟單獨的研究調查之旅，但是沒有這些人的支持，這本書亦無法成形。同時感謝《藝術觀點ACT》提供發表的平台，本書多篇文章皆曾刊載於該雜誌「世界無住屋」專欄，後經修正及補充。

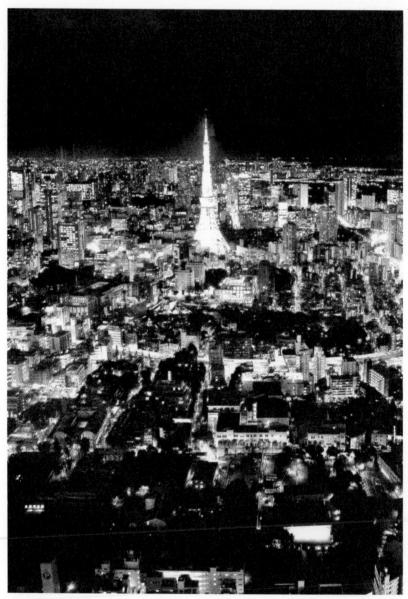

東京夜景

日本

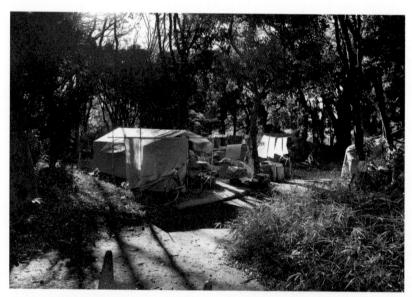

代代木公園的藍色帳篷族

藍帳篷：市村美佐子
與代代木公園

　　直到現在，這裡仍然是我最想望的安身之處。因為我覺得，在整個東京之中，這裡是我最有可能存活下去的地方。公園與道路，絕對不是安全的地方。說不定在都市之中，那是最沒有受到文明影響的場所。這是抵抗的戰場，我將繼續在這裡創造空間，絕不放手。

<div align="right">——市村美佐子（註1）</div>

　　2013年1月14日，在「爆彈低氣壓」的籠罩下，東京降下十七年來最大的一場雪。十一級以上的強風暴雪，導致日本本州地區傳出三人死亡、三百多人受傷的災情，除了鐵公路中斷以外，位於郊區的成田機場更罕見地一度關閉。我在雪災過後一個星期前往東京代代木公園（Yoyogi Park），採訪居住在藍色帳篷族長達十一年的市村美佐子（簡稱市村）及小川哲生（簡稱小川）。在天寒地凍裡，小川告訴我，光是澀谷一帶每年就約莫有四位野宿者凍死街頭。（註2）但是對他們而言，東京都政府對野宿者日益嚴格的管控、排除，以及社會大眾對他們的歧視、暴力行為，比起嚴寒氣候所造成的威脅更大。

住在公園有罪嗎？

我前往代代木公園藍色帳篷族的原因，主要是希望深入市村「藝術佔領」公園的行動，瞭解她的藝術行動以及東京野宿者現況。但在抵達藍色帳篷族那一刻起，目睹野宿者所面臨嚴寒氣候、政府管制以及社會的集體歧視。心中首先浮現的，居然是「罪人」兩個字。

我還是不解，住在公園有罪嗎？「絕對私有制」幾乎可謂是亞洲社會的集體信仰，因此，佔屋不但罕見，甚至令一般人感到厭惡。居住在代代木公園藍色帳篷族至今十一年的市村，她的行為無疑屬於佔屋行動的派生。但不同的是，她所關注的核心議題不是僅將空間佔為己有而已，而是更積極地從事「社群修補」的工作，嘗試將原本各自疏離的野宿者（特別是女性）匯聚並修補彼此的裂隙，讓她們自成一個社群。這種既佔領又修補的工作，轉過頭來也批判著近乎「控制狂」的日本政府，以及高度現代化生活下彼此疏離的人們。

市村1971年生於兵庫縣尼崎市，1994年畢業於京都精華大學美術部，1996年進一步完成東京藝術大學研究所版畫科學位，隨後在2002年前往阿姆斯特丹進修。荷蘭的佔屋運動啟蒙了她，回到日本後，市村曾在大學從事藝術教學的工作，但他無法接受那樣的生活，佔屋運動的衝擊始終縈繞著她。2003年10月首次來到代代木公園藍色帳篷族時，她立刻浮現一個念頭：「這就是我想要過的生活」，從此她和這裡結下了不解之緣。

位於明治神宮旁的代代木公園，自身即刻畫了日本近代發展史重要事件的軌跡：二戰前這裡是象徵軍國主義的陸軍代代木練兵場，二戰後轉為美軍的軍事設施，1964年又變成東京奧運的選手村，1967年正式改建為公園。今天，代代木公園周遭又再度被指定為2020年東京奧運

的場址之一。公園感染著原宿一帶的次文化氣息，不少龐克、同人誌團體選擇在廣場進行暴走族及角色扮演（cosplay）的演出。

　　日本現代化的歷程與「天皇」概念有著錯綜複雜的關係，代代木公園這個場所演化的歷史，充分揭露了日本人的天皇概念，如何從過去的軍國主義，轉變成今日對資本主義的集體效忠。雖然1952年蜷川新（Arata Ninagawa）等日本學者在二戰後已經開始追究天皇的戰爭責任，但是由於日本被拉入冷戰結構，西方陣營為了對抗共產集團而將天皇制度保存下來。因此，天皇做為一種集體秩序象徵，從過去軍國主義到今日的資本主義社會，至今仍深刻影響著日本大眾。相對而言，野宿者背離了社會集體恪守的資本主義信條，常常被塑造成醜陋、罪惡的形象，居住在公園、街道之事，也被扭曲為「盤踞」戶外空間，因而蒙受政府諸多的排除。從日本社會的精神結構而言，野宿者不僅受到發達資本主義社會的集體歧視，還被今日以幽靈形式存在著的天皇概念所影響，不斷被強加著罪人的形象。

女性野宿者的聚會

　　市村在2004年住進代代木公園藍色帳篷族時，當時尚有三、四百位野宿者共同住在一起。他們來自日本各地，從北海道一直到沖繩，甚至還有遠從巴西來的外國人。近十年來，由於東京都政府計畫性地將他們強制轉移到收容中心，致使公園裡的野宿者數量日益減少，剩餘的人更顯孤獨，他們與社會之間的鴻溝也更為巨大了。此外，和外面的社會一樣，野宿者社群內亦矗立著一道性別之牆，有著父權制度（patriarchy），男強女弱的歧視存在，女性在帳篷族的角色更是邊緣中的邊緣。

　　東京約有五千多位野宿者，其中百分之十是女性，市村親身感受

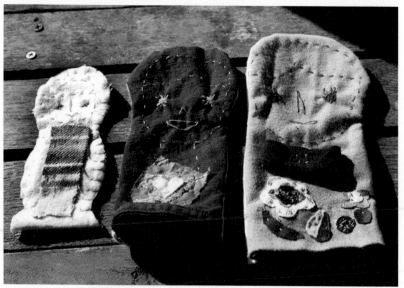

「NORA」成員作品（上），自製的可洗式月經帶（下）（圖片提供：市村美佐子）

到女性野宿者所遭受的暴力威脅。2004年起，她開始串聯帳篷族以及流落在澀谷街頭的女性，以他們為主，在公園舉辦了的「繪畫聚會」（Painting Meeting）以及「女性茶會」（Tea Party for Woman），這兩個活動分別是她的「Cafe Enoa Ru」和「NORA」計畫前身。「Cafe Enoa Ru」是一個免費的咖啡茶會，每星期六、日固定在小川的帳篷前舉辦。聚會中，市村會煮咖啡給前來參加的朋友，但是她只接受以物易物。所謂的「物」，包含一朵花或者一席對話。之所以採行「非金錢」的交換模式，一方面因為政府不允許未登記的商業行為發生；二方面市村認為，金錢交換比較容易，但對話的交流卻無法用錢買來。她強調：「我們必須對話！」而「Cafe Enoa Ru」也讓許多關注野宿者的市民能有機會深入聚落，開啟民眾重新理解女性野宿者的大門。

市村長期對父權社會存在著尖銳的批判，她認為，東京便是一個融合了父權主義及資本主義的都市。茶會及繪畫聚會之外，她亦籌辦名為「NORA」的女性野宿者社群，市村提及創辦「NORA」的動機：

野宿者之中，男性壓倒性地居多。在這個男性為主的社會中，女性數量極少，生活上有許多困難。女性除了一邊切身感到暴力與性侵犯的威脅，一邊生活下去，別無他法。我確實地感到這一點，於是開始了每個月一次，只有女性能夠參加的茶會。我開始四處走動，找尋散居在帳篷族裡的女性，親自邀請她們來參加聚會。（註3）

「NORA」工作坊希望透過簡易的藝術創作，讓女性野宿者找回對生命的信心。此外，為了使她們有少許金錢收入，市村撿拾澀谷一帶的回收衣物，並購買少許有機棉，讓參與者縫製成女性野宿者使用的「可洗式月經帶」，該行動被稱為「巾布會議」（布ナプキン會議）。這

是一個小型區域經濟（regional economics）與藝術交流的實踐，野宿者縫製的月經帶由市村出錢直接買回，再販售給前來公園拜訪的市民，讓女性野宿者能夠從創作、交換模式中獲得些許的經濟收入及心靈挹注。

我冒昧問道「NORA」目前有多少參與者？市村氣定神閒地說：固定的只有兩位，而且都是住在同一帳篷族的婦女。但是來自外界的女性市民，以及進入政府收容中心，但仍無法適應社會而暫時「逃」出來的人倒是不少。她笑著提到，最近有一位女性野宿者在學英文，剛開始是想對長期幫忙她們的教會表達謝意，但是後來她也開始學一些粗話，如：No way！Get out！Non of your buisness！以便在遇到民眾暴力相向或面對政府驅離行動時派上用場。

2006 年，市村出版了繪本集《藍色帳篷族裡的巧克力：從公園寄給菊池小姐的信》（*Chocolate in a Blue-Tent Village: Letters to Kikuchi from the Park*）。主角「菊池」（Kikuchi）是一位曾住在帳篷族的女性化名，也是一位放克（funkey）樂手，市村很欣賞她對生命自由的態度，她在書中這樣描述著菊池小姐：

戴著印有英國國旗的太陽眼鏡，池菊有一個完全屬於自己的新風格。她最新的時尚燻煙妝（kogyaru）顯示了性感、女性兼具男性化的特質。焦糖色的頭髮，看上去像有一隻貓蹲在她的頭上。

在市村的實踐裡，女性不僅是社會的弱勢者，同時也扮演了類似於「鏡子」的角色，映照出父權社會的病態競爭：

且讓我們以性別的角度來觀看資本主義。男性通常被要求成為「強者」、「永不示弱」、要「守護女性與兒童」。如果不能達到這些要求，

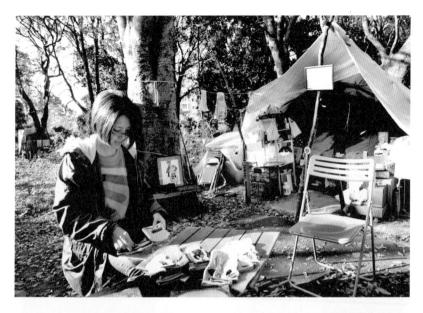

市村美佐子（上），「NORA」廚房（下）

國道二四六人車分流地下道，圖左為野宿者目前居住處，澀谷，2015

男人多半會從資本主義的競爭中敗下陣來，游離在支撐資本主義的父權體制之外，開始擔心自己是否會成為遊民。特別是低薪勞工、非正式雇用者、以及打工兼職的飛特族，感受到資本主義的威脅，內心暗自希望自己「不要變成遊民」，努力為自己增添學歷、文憑，保持「強悍」，強迫自己「永不示弱」……父權體制下的資本主義社會，將社會所懷抱的不安與怨恨轉嫁到遊民身上，以逃避他們真正應該面對的問題。對於無法符合父權資本主義規範的遊民，難道就沒辦法予以尊重嗎？女性、性傾向的弱勢者、兒童、窮人，甚至襲擊遊民的青少年們，明明和遊民同樣處於弱勢的狀態，然而卻否定他們、與他們對立。（註4）

陸橋下的星星

除了代代木公園以外，鄰近澀谷車站的宮下公園也成為野宿者的居所，警方也常對其發動「野宿者排除」驅離行動。其中以2007年的國道二四六事件及2010年的宮下公園事件最為著名，影響也最大。

國道二四六亦稱為青山通，是澀谷車站附近重要的交通要道。在道路穿越JR山手線的地下道裡，由於具備遮風避雨的良好條件，自然而然成為野宿者居住之地。2007年，在澀谷區役所及鄰近學校主導下，該地下道的牆面開始進行所謂的「公共藝術」彩繪，主辦單位似乎也希望藉「美化環境」之名，驅離長期居住在牆角的野宿者。過程中，野宿者盡力配合彩繪工程，不斷地挪移他們的「紙箱居所」（由於住在紙箱裡，他們也常被民眾謔稱為「紙人」），但始終不願意遷出這塊繁華地帶少有的棲身之所。此舉引爆野宿者與學生、居民之間的衝突。某一天晚上，施工現場突然被不明人士縱火。

縱火事件後，野宿者懼怕哪一天自己也會被燒掉，因而紛紛搬離地

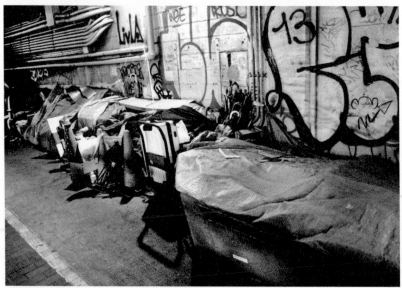

市村美佐子於國道二四六居住的紙箱，2007（上），野宿者返回現場，2014（下）

下道，遷往車站另一側的美竹公園，但政府單位實行了堅壁清野的嚴酷戰略，不久之後美竹公園也遭到封鎖、關閉，逼得他們最終只能窩在危險的路邊睡覺。離開地下道後，空泛的牆面留下一片被火燒焦的「公共藝術」彩繪。野宿者最終被「美的藝術」驅離了，他們的日常生活處處受到國家的治安、秩序，甚至是「美化」的體系所威脅。

為了抗議野宿者居住權遭到剝奪，憤怒的市村獨自一人帶著紙箱返回衝突現場，進行為期六個月孤獨而危險的「獨居」行動，她希望藉此讓野宿者漸漸產生回來居住的勇氣。當時剛好恰逢跨年夜前夕，天氣相當寒冷，市村睡在紙箱摺成的紙屋時，經常受到醉漢或不明人士從外面直接攻擊。東京的年輕人受到政府、媒體的影響而歧視野宿者，因此攻擊事件早已層出不窮。市村身為女性，暴露在街道上，比起一般野宿者又來得更加危險。為了化解暴力威脅，她開始利用「空間裝置」的手法，巧妙地將縱火過的焦黑牆面假想為天空，裝黏上許多自製的黃色星星，神來一筆地讓原本具有恐怖、暴力感的牆面轉化成童話般的空間。市村稱這次的藝術行動為《國道二四六的星星與煙火》（R246星とロケット）。

意外的是，這些星星與煙火居然使她受攻擊的情況逐漸改善。但東京冬天的夜晚依然寒氣逼人，由於無法入眠，市村得經常徹夜在車站附近繞行，把身體耗到極為疲憊才回到紙屋睡覺。除了獨居以外，她也利用網路定時發布訊息，讓東京其他關注野宿者議題的朋友知道她的現況，並能夠在緊急的時候提供支援。（註5）也因此，常有關注獨居行動的友人前往地下道與她聊天、作伴，直到晚上搭最後一班地鐵離開。

長達六個月的獨居行動，終於吸引其他的野宿者慢慢回到地下道。這真是一個勇氣及詩意兼具的藝術行動，市村冒險獨居的特異實踐是以「第三者」的位置，對衝突事件所進行的修補。她並不直接斡旋於市

民、野宿者的對立兩造，而是選擇在衝突過後的現場進行危險的獨居。一方面這類以第三者角度介入事件，很接近藝術的位置；二方面這也回應了她所堅持藝術行動者「必須在現場」的自我承諾。

國道二四六事件再次凸顯社會大眾對野宿者的誤解與歧視。市村認為，如果能夠建立起野宿者屬於自己的社群、歸屬感，那麼兩造之間的衝突多半可以避免。因此，為了使流浪在外的野宿者能夠凝結為關注彼此的群體，她提出了「無家但有歸宿感」的想像。「家」的概念是市村由女性主義所擴散出來的社會性思路，這不僅是對父權主義的批判，更隱含著共生、共存的都市生活意識。同時，由於大多數野宿者是被資本主義社會所「創造」出來的，因此無家但有歸宿感的想法，實際上更隱含著修補被資本主義所割裂的流離眾生的意義。這就是為何她要修補那個自己並不熟識的國道二四六野宿者社群。

市村在受訪中進一步提到「我」跟「我們」的關係，她認為：「我是某種『我們』」，因此「我們」有自己與他人的雙重意涵，只不過這種雙重性被東京筆直的大樓、消費空間，以及現代化生活模式所切割、粉碎了。因此進入危險的地下道獨居，亦是為了從都市最敏感的地點出發，重新思考、彌補被割裂的我們。

國道二四六事件中，市村也號召藝文界、社運界的朋友一起前往地下道「佔領」，並陸續舉辦了多場「二四六現場廚房」（246キッチンLIVE）活動。透過家常的野餐集會模式，穿插議題性的會議，就在車水擾攘、人行穿越的公共空間討論起都市生存、野宿者排除等問題，也建立起一般市民與野宿者之間認識彼此的管道。市村半開玩笑地說：「廚房很重要」，這點我不斷在各個社會事件衝突場合得到印證。廚房不僅提供食物，在共同烹煮的過程中，也製造了手與手、人與人之間緊密接觸的機會。東京地區教會組織對於野宿者的食物援助，多半採

市村美佐子於澀谷車站前，2015

取直接供給的方式，可是部分民間社團，如山谷地區（註6）的「山谷勞動者福利會館」（簡稱為「山谷組織」）或市村的「二四六現場廚房」，則是採取「共炊」的方式，讓野宿者與市民共同烹煮食物，透過彼此橫向的聯繫來凝聚社群感。

我們創造公園

國道二四六事件結束不久後，2008年接著引爆的宮下公園事件，再度挑戰了澀谷一帶野宿者的生存權。位於車站附近，緊鄰日比谷線的宮下公園，因為跨國運動用品公司NIKE暗中支付了一百八十七萬美元買下公園十年的命名費，使得澀谷區役所準備將宮下公園改為拗口的「宮下耐吉公園」（Miyashita Nike Park）。消息一出，引起四方譁然，日本社會稱此事件為「耐吉化」。驚人的是，為了符合自身的商業利益，NIKE也將挹注五百萬美元，預計在公園周遭架設鐵網圍籬，增添攀岩場、滑板場等相關運動設施，並改為收費制的遊戲空間，公園也將在夜間上鎖、關閉。NIKE表面上宣稱改名、改建是為了提供婦女與小孩更多休閒、遊戲的空間，實際上是為了符合其自身的商業利益。

由於宮下公園原本就居住了許多野宿者，並形成藍色帳篷族群落，此舉使得一般市民使用公園的權利大受影響，也鏟除了野宿者的基本生存空間。對此，市村以及許多東京文化、藝術行動者發起長達半年的「No Nike」抗爭。宮下公園從2010年4月第一個星期開始動工，「No Nike」抗爭行動也隨之而起。高峰期曾有百餘人參與，在公園內外的公共空間學起野宿者搭帳篷，以阻止施工單位進駐，並不間斷地進行各式各樣嘲諷行動的演出。市村身為抗爭者之一，期間做了一件名為《ddigg》的「反施工」行動：她戴著紅色口罩，在警察嚴密巡邏的街

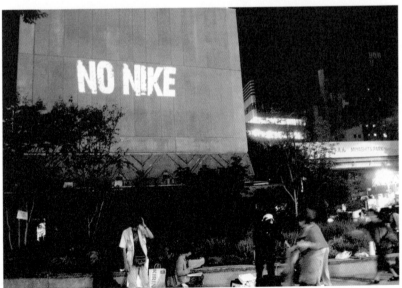

解放宮下公園行動，2015（圖片提供：市村美佐子）

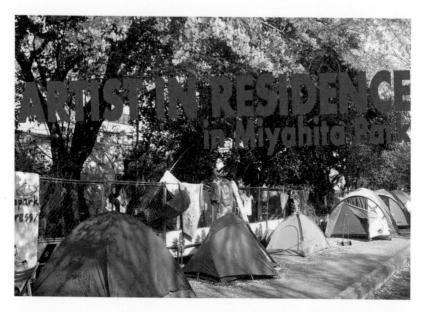

藝術家駐村宮下公園（上），韓國金江夫婦聲援駐村（下）（圖片提供：市村美佐子）

道上，拿一把鏟子不斷敲擊堅硬的人行道，挖除人行磚，好讓埋藏於人造物下的土壤、樹根露出。她也在公園沙地挖了一個大洞，表演將人類「種回」土裡。同時，為了悼念經濟不景氣下每年高達三萬多位自殺者，凸顯跨國財團對傳統產業所造成的衝擊，她亦帶領著市民一起前往東京的NIKE總部前抗議，沿途大聲吹號、哀悼。

　　同時，為了諷喻日本政府以「駐村」來刺激偏鄉發展，忽略在地脈絡的做法，也為了號召藝術工作者前來支援，抗爭團隊挪用了「駐村」的概念，發起了「藝術家駐村宮下公園」活動。整個抗爭過程中，最精彩的是彼此就相關議題所拋出的激盪，例如參與者從「公園—公共空間」（park-public space）的關係中，提出了公共空間自主性為何的基本問題。（註7）他們主張「免費」的公共空間，並提出「公園是我們的—公園產生於我們的行動」之宣言。「公園」在此成為某種動詞、方法，藉以對抗被財團剝奪的私有化世界：

　　今天，澀谷區役所以及NIKE公司試圖將宮下公園篡改為「宮下耐吉公園」。有關單位決定在3月16日及17日（按：2007年）將公園裝上圍籬。他們到底在說什麼？我們從來沒有接受NIKE將這個公園轉變成他們的營利場所，這是一個公共空間！宮下公園不是僅用來提供給NIKE作為商業場所的，它是我們的！於是，從今年春天起，諸多藝術工作者將要在宮下公園執行他們的計畫，透過許多的展出、座談、音樂表演、電影放映、工作坊以及咖啡坊，我們將在這個過程中思考什麼是居住、遊戲、生活、往何處去、排除、何謂隔離（discrimination）、如何面對暴力。簡單的講，我們創造公園（We Do Park）。（註8）

　　2010年6月，澀谷區役所對還在公園的抗爭者、野宿者下達驅逐的

市村美佐子，《ddigg》，2010

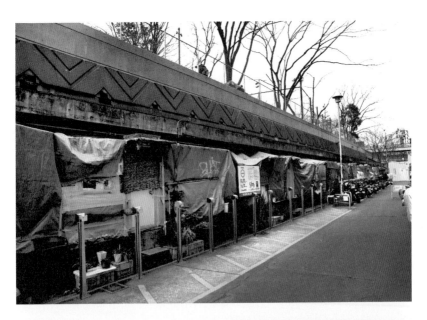

宮下公園下方，野宿者的生活場景，2013

最後通牒。市村回憶，某一天凌晨，大批警力忽然湧入，強制將所有人抬離，並驅離了殘存於周遭的野宿者，造成許多肢體衝突。最終，宮下公園還是被迫改成了收費制遊樂場，NIKE也裝上了圍籬，並於2010年11月對外開放。但是更名為「宮下耐吉公園」的計畫卻相對也被成功阻擋下來。整體來說，宮下公園事件是日本今天財閥化、新自由主義化顯著的縮影。過程中，除了添設運動器材這種直接圖利廠商的情況外，「更名」也凸顯了名稱、記憶、色彩、形狀等「非物質之物」（the material of the immateral）如何轉變成財團的現實利益。

我不禁想起「自由」這個充滿魅力，同時也充斥爭議的詞彙。自由的概念一直與「支配」（dominate）矛盾地依存著，它的基本意義是人們能夠「自我支配」，但自我支配所衍生個體之間的衝突，又必須透過「自律」（autonomous）來加以修正，這是康德（I. Kant）關於自由的基本觀點。從宮下公園事件可以看出，助長今日掠奪式財團的擴張便在於對自由概念的無限主張，缺乏自律的結果。從奧地利學者海耶克（F. Hayek）所倡議的完全自由經濟論開始，美、英新自由主義者便援引，甚至擴張了海耶克的自由概念，運用於國際市場、全球資源的掠奪。此外，自由市場的概念亦被灌輸在許多隱晦的生命角落，譬如家庭關係、社會關係、空間關係……。市村指出，在新自由主義掛帥的日本社會裡，真正獲得自由的只有少數父權階級。而今日都市空間的仕紳化、私有化更藉著「安全社會」（societies of security）之名進行擴張，驅逐野宿者的行為也變得理所當然。

我問市村，日本社會怎麼看今日政府、財團的仕紳化？她提到一段挫敗的傷痕史：六〇年代「全共鬥運動」、七〇年代「三里塚鬥爭」以及往後一連串「聯合赤軍」事件，造成民眾對於社會運動的冷感及幻滅。除了近年發生的三一一核災，因為直接關乎個人生命財產安全，因

而出現的反核大遊行以外，社會運動在日本可說是幾乎已經絕跡。

事件過後我重返宮下公園，這個地方已經被幾道兩層樓高的鐵網圍籬切割為攀岩場、五人制小型足球場（futsal）、科幻電影場景般的滑板場……等。除了場地採收費制外，相關的運動器材、設備也都需要付費。原本的公共空間成為怪異的遊樂場，裡面居然還設立了一個警衛中心，讓人有警察局開在公園裡的違和感。「原住民」的野宿者則被迫遷移到鄰近的美竹公園。不久之後，美竹公園也被澀谷區役所用施工圍籬擋住。最終他們只得擠回宮下公園下方的狹窄巷道，有些則散佈在鄰近的街道、馬路邊，夾在收費公園、鐵路與高樓間的畸零地生存，構成一幅令人永生難忘的東京現代啟示錄。

豎川公園

2013年，市村與我搭乘東京地鐵龜戶線，拜訪一個正在進行抗爭的藍色帳篷族：江東區的豎川河川敷公園。這是一個長條型的帶狀公園，上方為首都高速七號小松線快速道路。跟宮下公園的命運如出一轍，此地也將改為收費制，並設置許多嶄新的水上遊樂設施，成為一個有運河、可划船的遊樂區。當然，有關單位也沒有忘記要裝上鐵門。遊樂區開門的時間為早上十點到下午五點，原本全天候開放的公園儼然成為私人企業上班營運的模式。東京都政府將許多公園改成收費制，委由私人經營，其一原因是希望藉此合理化驅離野宿者的舉措，讓他們住在環境極差的馬路邊，最後不得不屈服於惡劣的環境而向收容所「自投羅網」。豎川一帶的野宿者多是被企業解僱的勞工，隨著公園私有化，這些人被迫再次遷移。2012年2月9日發生了「二、九豎川彈壓事件」，政府強制驅離野宿者，並對任何反抗者施以控告，此舉引爆社會各界的

反彈及聲援，形成持續至今的「野宿者排除反對」運動。

我們從公園附近的五之橋下去，步入一個勉強僅供單人通行的工地走道，前往十多戶臨時聚集的野宿者聚落。在橘黃色路燈反射下，這個棲身於吵雜快速道路下方的藍色帳篷族更顯孤獨。聚落中央有一個帆布搭建，用來吃飯、開會的公共空間。「山谷組織」的人正在煮麵給他們吃，野宿者三三兩兩走動著，似乎在準備討論下一場抗爭的事宜。聚落裡的人非常友善，我們分享著香菸，用簡單的英文彼此溝通，也享受這種跨越國度，千里相聚的喜悅。

提到豎川，就不能不提「山谷組織」。在「野宿者排除反對」運動中，除了市村這樣的單獨行動者以外，南千住的「山谷組織」亦扮演重要的角色。南千住位於市區東北方，這一帶不但沒有一般東京給人霓虹閃爍、人潮擁擠的印象，甚至還瀰漫著一股頹廢感。過去，南千住的山谷地區一直是東京的人力仲介市場，俗稱「寄場」（Yoseba），也是右翼黑道盤踞之地。六、七○年代，大量來自日本鄉下、東北農村地帶的流動人口湧入東京，從事基礎的勞動建設。他們白天透過黑道仲介工作，晚上則像人犯一樣，擠在一、兩個榻榻米大小的房間睡覺。

第一次聽聞山谷的故事是 2012 年，當時櫻井大造（Daizo Sakurai）正在台北海筆子主持《山谷——以牙還牙》紀錄片放映活動。這是一部以山谷臨時雇工為主角的影片，導演是佐藤滿夫（Satou Mitsuo）以及山岡強一（Kyouichi Yamaoka），影片後製則是櫻井本人。《山谷——以牙還牙》相當駭人，片中一位臨時雇工夫婦提及：

在冬天，他們（按：黑社會仲介）把一桶一桶的涼水澆在我身上……他們根本不把我當人，拿起刀子，取樂一樣割掉我半個耳朵……我不願意想那些事，每次想起，頭疼得受不了……

通往堅川野宿者聚落的工地小路，右邊為水上遊樂場工程，2013

「山谷組織」人員正在為野宿者準備晚餐（上），豎川野宿者聚落（下），2012

過去，黑道仲介商對山谷地區臨時雇工的關係，是一種軍國主義式的「勞務者支配」，凸顯了戰後天皇體制與資本主義的媾合。1984年12月22日，三十六歲的佐藤導演遭到人力仲介商，也是信奉天皇主義的右翼團體「日本國粹會一金町一家西戶組」以尖刀當街刺死。兩年後接替拍攝工作的山岡又遭到相同組織槍擊身亡。今日，「山谷組織」繼續秉持著過往運動者的精神，深入各地進行勞工、野宿者的援助工作。

渡越主體

2010年訪日期間，恰巧六本木「森美術館」（Mori Art Museum）推出陣容龐大的《代謝主義——城市的未來》（Metabolism——The City of The Future）建築展。展出的序列以丹下健三（Kenz Tange）1961年所發表的《東京計畫1960》為起點，開展了日本戰後迄今「官派」建築的脈絡。《東京計畫1960》為了解決戰後快速擴張的都市人口問題，設想在東京灣建構懸浮於海面上五十公尺的巨型生活系統。該計畫影響後續黑川紀章（Kisho Kurokawa）的《東京計畫1961：Helix計畫》、磯崎新（Isozaki Arata）關於空中都市的《澀谷計畫》(1962)、菊竹清訓（Kiyonori Kikutake）的《海上都市》(1963)……種種架構恢弘、想像力豐富的未來都市設計，對照今日東京街頭的寫實場景，給人一種難以相符的感受。我以為，經歷二戰末期美軍的嚴酷轟炸，日本戰後建築應該更含蓄，更重視共生的概念，至少包含對戰爭、階級化世界的反思。但是戰後「官派」建築卻走向極端的重建主義。都市的「進步」並不能夠奠基在排除、消滅他者之上，「全面代謝」不僅無法解決問題，反而抹除了都市邊緣諸多游離失所的生命。悲傷的是，我似乎在《代謝主義——城市的未來》展覽裡隱約看到這種日本人的集體意識。

帶著這股悲傷感離開代代木公園前，市村帶我去看一個奇特的「流浪貓之屋」。我們在東武線的堀切車站下車，翻越河堤，拜訪隅田川畔一個因為河濱公園工程而面臨拆除的藍色帳篷族。有些野宿者離開了，留下許多帶不走的貓咪。市村和小川看到這幅景象後，決定在河邊蓋一間龍貓公車般的小屋，好收容這些「野宿貓」。聚落中，大多數帳篷門口都掛了幾具鍋碗瓢盆，一位不願接受攝影的野宿者解釋，這是他們「防止政府單位個別拜訪瓦解軍心」的警報系統。看到這玩意兒，大家都笑了。此刻，我回想起那些笑容，不由得產生一種自發性的認同，不正是這些彼此之間的會心一笑，聯繫起原本陌生、殊異的孤島生命？

觀看日本，某種程度像在回望台灣的現況一般。提出「渡越主體」（subject in transit）的酒井直樹（Sakai Naoki）認為，二戰後美國的亞洲策略，相當反諷地承襲了戰敗國日本的「大東亞共榮圈」藍圖，將亞洲塑造為冷戰對抗下的「圍堵型大東亞共榮圈」，等於延遲了大東亞共榮圈的消失，在無法脫離西方殖民式生命政治的共同處境下，酒井所主張的「渡越主體」，對於亞洲離散的孤島生命是有意義的。

「對話」本身就是一種動態的渡越主體。將台灣放置在日本、韓國、沖繩、濟州島等地作參照，並不是死守一個固定的「東亞」概念，而是從實際的往來經驗裡創造出新的對話主體。這種對話主體雖然尚未成型，但所暗示出來的相似生活經驗及文化底蘊，很令人著迷。藉由地緣關係裡的生命「近質」（homogeneity）所開展的討論，不禁讓人想像，「群島生命」有無可能在未來成為實際的連帶關係？

無論如何，市村已經做了更具體的實踐。藍色帳篷族就像一座座城市裡的孤島，她說那裡是最具體的生命立錐之地，藝術在此能開鑿出更多的想像，透露出「藍帳篷等於藝術」的想法。市村十多年的公園佔領，一直圍繞著給無家可歸者一個家的方向。在混雜著市民、運動者、

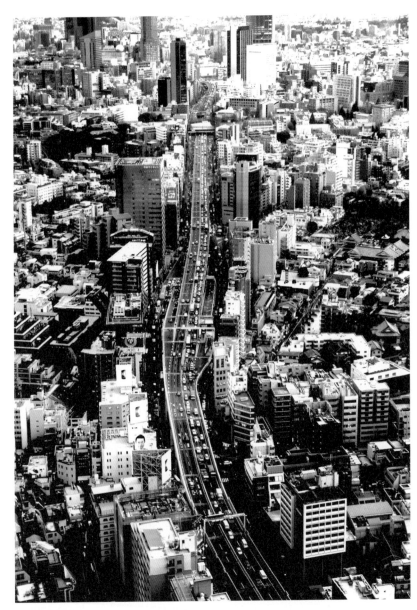

鳥瞰東京城市

角色扮演及龐克暴走族的公園裡，她的「你無法在公寓裡面談公共性，你必須在這裡（公園）！」之信念，猶如給這座城市的一封公開信，開創了關於「少數者團結」的藝術實踐。（本文經過增修，原文刊載於《藝術觀點 ACT》第五十期，2012）

註譯

1. 市村美佐子著，林暉鈞譯，〈公園與街道的顛覆〉，《藝術觀點 ACT》第五十一期，臺南藝術大學，台南，2012，頁 152。
2. 本書關於「野宿者」之稱取自日文用法，文中若涉及日本以外者，則用「無住屋者」。
3. 同註 1，頁 154。
4. 同註 1，頁 155。
5. 摘自市村的部落格：國道二四六野宿者之家。
6. 山谷地區位於東京著名的觀光景點淺草寺附近，早期因為農村勞動力湧入東京所形成的勞力市場，二戰後更成為臨時工聚集之地。
7. 參考資料：藝術家進駐宮下公園網站。
8. 同上註。

小川哲生・2015

法外人：野宿者

日本左翼評論家柄谷行人（Kojin Karatani）指出，三島由紀夫（Mishima Yukio）的切腹自殺，象徵著昭和時代的結束，也代表日本國族主義的幻象，隨著戰敗而成為永久的幽魂。然而，歷史似乎重現，今天管控日本的右翼政權，意圖再次召喚國族主義幽魂進入資本主義的軀體，昭和年代的戰爭難民也幻化成為新自由主義時代下的經濟難民。野宿者在九〇年代匯聚於各大城市，某方面便浮現了歷史反覆的訊息。

日本新自由主義的興起

日本大城市從1990年開始大量出現野宿者，以東京、大阪及橫濱等地最多。他們多半是經濟難民，過去受日本戰後天皇、資本主義共構的「勞務者支配」模式所苦，今日則成為全球資本、跨國經貿體下的犧牲者。野宿者是一個受難階級，他們身後承載著時代的轉變及資源分配不均的故事，有時比動物還不如。以2009年大阪市發生的「無尾熊事件」（Koala Incident）為例，當時市立動物園從澳洲進口六隻無尾熊，每年編列高達一百四十萬日幣的餵食費，這筆金額足以供給大阪地區野宿者長達十年的食物，因而引起相關人士強烈的抗議。

九〇年代東京地區的野宿者，多半為日本東北部或其他偏遠鄉下來的移民，個中原因固然複雜，但是與該時期日本泡沫經濟、產業外移、終身雇用制消失、企業大量資遣員工的狀況脫離不了關係。泡沫經濟的起因，一般均認為與美國勢力的操控有關，使得1985年到1988年日幣快速升值，各式各樣的土地、房屋投機活動竄升，最終導致地價狂飆。誇張之程度，甚至到了東京二十三區的土地價格總和，竟然足以購買當時整個美國的國土。

1989年，由於房地產投機炒作過度，致使空間、貨幣等實質層面無法因應，投資熱潮迅速冷卻，企業出現大量壞帳，造成經濟長期不振，日本因此走入所謂的「平成大蕭條」。經濟泡沫化的另一個原因是新自由主義的影響，八〇年代日本首相中曾根康弘（Yasuhiro Nakasone）強行推動國營企業私有化，一舉解散國鐵。時間點雖然晚了英、美十幾年，但仍深刻衝擊了社會的受薪階級。古賀勝次郎（Katsuhiro Koga）指出，日本新自由主義一直到九〇年代的小泉純一郎（Junichiro Koizumi）政權達到了高峰。小泉執政後，由於原有的經濟政策收效甚微，再則，大企業為了因應全球化市場，開始積極海外佈局。小泉順勢逐步解散國營公司（廠），鼓勵私人企業移往海外，開創廉價生產鏈，連帶改變了日本社會行之有年的終身雇傭制，一部分的失業勞工走向街頭，淪為野宿者。另外，由於IT產業（Information Technology）的發展，全面建構了新的景觀社會，改變日本傳統的生產型態，也創造新的「資訊知識階級」，造成新自由主義與景觀社會兩隻怪物的合體。古賀勝次郎在〈日本經濟政策與新自由主義〉一文提及：

IT的發展，在一定程度上改變了原有的教育方式、科學技術方式、文化生活方式。新自由主義的主張順應了新的生活方式改變，因此增強

了其對國民的意識形態影響。

縱觀上述原因，小泉政權急遽實行新自由主義的措施，雖然暫時減緩經濟指數的下滑，卻進一步引發更深刻的社會階級矛盾，包含資本主義父權意識上揚、貧富差距擴大、家族企業倫理崩潰、犯罪事件增加……這些因素都是今日野宿者湧現的基本背景。令人不安的是，目前日本當權的安倍晉三（Shinzou Abe）似乎更急著將新自由主義與國族主義兩者合而為一，未來日本的走向仍亟待觀察。

野宿者湧現

為了統一觀瞻，九〇年代東京都政府開始發放藍色帆布供野宿者使用。視覺觀瞻雖然統一了，卻沒有產生相對安全的生活環境，野宿者被攻擊的事件仍層出不窮。市村說，政府會刻意強化他們的不良形象，造成民眾對野宿者的負面觀感，種下暴力的種子。

除了露宿街頭的野宿者以外，2000年以降，另一個以年輕族群為主，終日混在網咖的「網咖難民」也開始增加。2008年紐約金融風暴衝擊下，進一步造成日本臨時雇工大舉失業，雇工被趕出宿舍後，只好遊蕩於城市的各個角落。（註1）一直到今天，仍有數以千計的野宿者在戶外求生存，與市民之間的衝突在所難免。東京都政府在2002年制定《遊民自立支援法》，進行了各種「退遊民」的措施，然而這些政策都是治標不治本，並未真正觸及新自由主義制度下，社會階級無法流動的本質。尤有甚者，「退遊民」措施還造成不動產商人染指野宿者的生活保護津貼，以野宿者為租屋人頭，賺取差額，幹起了「貧窮生意」。

今日的野宿者與過去的「遊民」有何不同？從城市控制的角度而

上野公園野宿者（上），住在紙箱中被謔稱為「紙人」的野宿者（下）

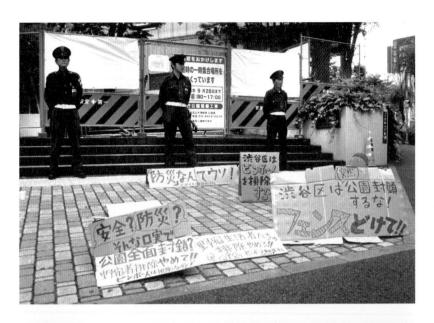

澀谷的美竹公園遭到封鎖（上），野宿者住處被縱火（下）（圖片提供：市村美佐子）

言，他們比以往更具體地被放置在「失控」的視域裡，成為「失控與骯髒的合體」。不但東京都政府視之為麻煩者，一般人也鄙之為骯髒、汙穢、不受歡迎的人。但是另一方面，官方對野宿者並未採取全面性的驅離，一方面是考量輿論觀感問題，（註2）二方面也因為野宿者努力維持自己的生活紀律所致。他們長期處於邊緣而貧窮的狀態，靠著每晚便利商店淘汰的食物以及教會、慈善團體的救濟物資支撐下來，活在一個自律、寡欲，但卻幾乎完全被社會所歧視、隔離的生活中。

法與自然

野宿者所反映的不僅僅是經濟發展所創造的階級（hierarchy）差異，也涉及更為古老的生命自然法則問題。所謂的「自然」已成為一個被「暴力」所籠罩的詞彙。反過來說，被視為「不自然」的野宿者，恰恰反諷著這個普遍喪失對生命熱愛的世界，他們用極度邊緣的位置反指社會，其自身的「弱勢」便是一種語言。

雖然不是所有野宿者都有相同的特質，但既然流浪的生活樣態不構成危險，甚至還具有一點詩性，為什麼政府或一般人會對他們產生恐懼、排擠？總的來說，我們對於自然的認知是否出了狀況？為何野宿者這樣遊蕩於街道、公園的人會被視為危險者？而我們遊蕩於公園、迪士尼樂園和百貨公司卻被認為是高貴、健康且「自然」的？傅柯指出，自然早已存在於「自由」與「治理實踐」的古老關係裡，兩者之間的橋樑便是法律。在1979年1月24日法蘭西學院講稿：《生命政治的誕生》（*The Birth of Biopolitics*）裡，傅柯分析了自然、自由與治理實踐之間的關係：

如果我使用「自由的」一詞，首先是因為實施中的治理實踐，並不滿足於遵守這種或那種自由。更深層的原因是，治理實踐是自由的消耗者……因此我們可以說，就法律是對自然規定的重新表述而言，法律將可能會給人們類似永久和平之類的某種東西，而這種東西從自然讓居民佔據整個世界這第一個行動開始，在某種程度上已經被勾勒出來了。（註3）

　　因此，所謂的自然可以說是法律對其所進行的「重新表述」。我們是否可以進一步指出，野宿者是被諸如《遊民自立支援法》，或者像台灣在法律條文中直接置入帶有貶抑意味的「遊民」一詞，（註4）從法律的編纂裡所重新表述出來的呢？野宿者如何被放置在法律框架中形成廣義的「違反自然者」，整個過程令人感到驚心動魄！

　　此外，藉由傅柯對康德的自然概念所提出的尖銳批判，我們更能理解自然最終如何被自由主義擴張為一種商業的概念。康德在1795年〈論永久和平的保障〉一文提及，貫徹永久和平的不是人與人之間的諒解，不是政治條約，也不是組織協議，而是自然。面對康德幾近於烏托邦的理解，傅柯認為，恰恰因為國家及資本主義兩者的興起，自然首先被整體包覆在法律的懷抱中。隨著國家制度的誕生，一直到新自由主義的跨國操作，造成「法律的自然化」、「自然的法律化」，兩者的關係從單純的民法、自然法，逐步走國際法，並且最終在跨國企業的商業法架構下，自然與自由經濟兩個概念合為一體。

　　傅柯認為，從自然法、民法以降，自然具有某種趨勢（或「法格化」），彷彿它希望人類佈滿世界上各個角落，而每個角落人與人之間的關係都優於其他地方，人們把這種自然表述為法律，成為國際法。接下來，自然又希望國家與國家之間不僅有國際法，同時也需要一些「透

氣孔」來穿透國際法，以利商業行為以及跨國交易的運作，就像自然希望地球住滿人一樣，這些商業行為也能經由「透氣孔」來貫穿世界，成為世界法或者商法。從傅柯的觀點而言，在自然法—民法—國際法—商法的演變中，自然的概念最終荒謬地與跨國商業合體：

> 我們可以說，就法律是對自然規律的重新表述而言，法律將可能給人們類似永久和平之類的某種東西，而這種東西從自然讓居民佔據整個世界的第一個行為開始，在某種程度上就已經被勾勒出來了……因此，永久和平（按：傅柯在此為批判康德所提出的「永久和平論」）的保證實際上就是商業的全球化。（註5）

我們以為的自然性，早已深深嵌入經濟生產系統的機械論裡，因而失去了感性、腦袋、血肉。從這個角度來說，野宿者似乎是最自然、健康的地球住民，可是卻又跌到社會最谷底，成為最不自然的汙穢者。在自然法—民法—國際法—商法的過程中，自然的概念轉成為經濟的概念，這就是傅柯關於新自由主義下「經濟人」的基本觀點，野宿者注定存活在「經濟失敗者」的社會注視之中。

恥辱

另一個從野宿者身上延伸出來的議題是「恥辱」（haji）。恥辱在日本文化裡，具有衝破負面處境，展現正面能量的意思。人類學有一項指標稱為「罪感文化」（guilt culture），用以度量一個社會的道德、倫理標準。熟稔日本文化的潘乃德（R. Benedict）認為，西方世界的倫理、罪感是奠定在基督教「罪」的概念之中；而日本則奠基於恥辱。恥辱是

日本社會集體相互觀看、監督的視角，它涉及了人能不能夠「改進過錯」。不同於西方人面對神父的「告白系統」，在日本，一旦羞恥之事被公諸於世，那麼「知恥」便是後續重要的行為指標。甚至，知恥之人往往還會被認為是有德性的，潘乃德提及：

　　恥感在日本人生活中的重要性，就像任何具有深刻恥感的部族或國家一樣，意味著每個人都非常注重群眾對其行為的臧否。他只需臆測他人會有什麼判斷，他必須依照這種判斷而行動。如果每個人都循同樣的規則而且相互支持，日本人可以輕鬆愉快的行動。（註6）

　　野宿者因為失業、失能等原因流落街頭，當這些世人引以為恥的事情發生在身上時，他們並沒有依循知恥的訓念，努力改過，而是選擇掙脫恥辱所加諸的道德緊箍咒。也因此，他們長期被社會認為是「不知恥」的一群。市村提到，居住在街道、馬路邊的野宿者常常老得很快，一方面是緊張、危險的生活所致；另一方面則因為長期活在羞辱感裡。但是野宿者看似「知恥不改」的狀況，其中必然也存在著某些正面而積極的價值觀，在我和日本野宿者有限的接觸經驗中，他們普遍給人的感覺比一般正常人還正常，實在說不出來要他們「改」些什麼？甚至，這些被社會髒汙名化的人，反而經常帶給理性樣貌的城市人極大的反思。

　　關於汙名化，在台灣我們觀看吸毒者的方式是將他們「昆蟲化」，認為吸毒者是「毒蟲」。我們也會不自覺地貶抑那些夜裡住在台北車站、萬華龍山寺一帶的無住屋者，稱他們為「遊民」，這似乎映照出我們「有工作」、「有社會地位」光輝一般的優越感。為了想要多瞭解他們一點，我曾嘗試露宿台北車站，發現他們所受的生存挑戰遠大於我們所想像，但是他們內部也隱約形成某些自律的規則：互不搶位、互不挑

聲。這與媒體灌輸給一般大眾,無住屋者是好鬥、骯髒且危險的形象,並不一致。

日本的野宿者是被資本主義創造出來的,不僅如此,除了原有以中年人為主的野宿者外,年輕流浪族群也開始增加,這與社會「階層化的財產分配」制度逐漸瓦解有關。從經濟變遷的角度來說,過去日本「一億總中流」神話般的中產階級,在經歷泡沫經濟、國際金融風暴及如三一一地震般的天然災害襲擊下,基本上已經崩解,終身福利的雇傭制度也逐漸鬆動。社會上的年輕世代經由工作所分配到的財產愈來愈少,職場上面臨的競爭卻愈來愈激烈,最後僅依賴上一代,也就是「團塊世代」(註7)所累積的剩餘資產過活,年輕世代產生了愈加自閉的傾向。三浦展(Atsushi Miura)稱之為「下流化現象」:

總之,對團塊世代來說,雖然泡沫經濟崩壞,但大約也是在1992年到1996年左右升為部長,此時景氣開始上升,所得也開始增加……他們的孩子,也就是真性團塊年輕世代,在1992年到1996年左右,也就是在中學、高中、大學時期,不知社會波瀾,靠著所得逐漸增加的父母,沉溺於消費所帶來的滿足感,盡情享受生活。(註8)

在社會整體價值觀轉變,年輕世代對於公眾事務不關心的情況下,公共性的思考愈發成為當務之急。市村認為,日本大眾不思考公共性,而一般被認為「遊民充斥」的公園,反而是最佳思考公共性的場所。不同於政府對於野宿者「退遊民」那種治標不治本的措施,市村試著透過家庭型態的組織,帶給野宿者一個全新的社群認同。這也是對自己進行重新「立法」的工作。

註譯

1. 水內俊雄，〈遊民自立支援制度與創意性的內城再生之政策嘗試〉，大阪市立大學都市研究Plaza網站。

2. 市村提及，東京的野宿者散居於河邊、高架橋下、車站、公園等公共空間。原本日本政府對遊民採行取締的措施，然而2001年，某位年老的野宿者被年輕人扔入河裡溺死，造成重大社會事件，也讓東京的藍色帳篷族原本面臨拆除的命運，有了轉圜餘地。

3. 傅柯著，莫偉民、趙傳譯，《生命政治的誕生：法蘭西學院演講系列（1978-1979）》，上海人民出版社，上海，2011，頁52-53。

4. 台灣的社會救助法第十七條明文：「警察機關發現無家可歸之遊民，除其他法律另有規定外，應通知社政機關（單位）共同處理……」文中以「遊民」稱無固定居所者。

5. 同註3，頁47-48。

6. 潘乃德著，黃道琳譯，《菊花與劍：日本民族的文化模式》，桂冠，台北，1991，頁204。

7. 團塊世代（塊の世代）為堺屋太一（Sakaiya Taichi）所命名，指日本戰後的嬰兒潮世代。從人口出生線圖可發現，1948年到1951年日本人口出生率明顯向上突出一塊，因而命名為「團塊」。團塊世代多半參與過安保鬥爭、東大紛爭，為新左翼的主力。在職場上，他們工作態度認真，有企業戰士之稱，為日本經濟起飛的支柱。

8. 三展蒲著，吳忠恩譯，《下流社會：新社會階級的出現》，〈團塊年輕世代的「下流化」現象〉，高寶國際，台北，2006，頁121。

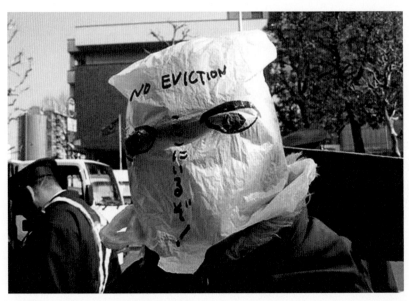

市村美佐子聲援「野宿者排除反對」運動

新自由主義天空下：
公共空間與野宿者運動

市村美佐子

各位好，我是來自東京的市村美佐子，我想跟大家介紹我居住的藍色帳篷族，還有女性野宿者被排除的事件，以及跟其他野宿者、市民一起合作的活動。我居住了十一年的藍色帳篷族，現在大概有四十頂帳篷（2014）。十一年前剛開始住在這裡時，那裡已經有三、四百位野宿者。這個藍色帳篷族位於東京正中心，日常生活就是撿拾別人拋棄、或者認為是垃圾的東西，再做回收與利用。在東京，從日常生活用品，到自己所穿的衣服，甚至是食物，街道上到處都是，所以大家就一起搜集回來分享。或許在台灣也是，明明還可以用、可以吃的食物，卻很輕易就被大家拋棄了。

剛開始住在帳篷族時，附近有一個食品加工廠，他們每週一次將剛過期的火腿送到公園。因為對他們來說，當作廢棄物處理還要付垃圾處理費，如果拿來這邊分享給需要的人，可以不用額外付垃圾處理費，其實也是賺到。所以他們會送過期的培根或麵包給我們，當時幾乎只要住在聚落的人，身上一定會有培根和麵包這兩樣東西。

剛開始變成野宿者，他們要承受精神、經濟上的打擊其實是很大

的。要面臨自己即將流落街頭變成無家可歸的人，這件事對一般人來說是很難接受的。當他們找到這個聚落之後，發現有免費的食物可以填飽肚子，同時在大家的協助下也有乾淨的衣服穿，可以開始慢慢的回到正常生活。許多野宿者一開始頗為沮喪，在這裡居住一陣子後，慢慢恢復到正常的生活狀態，也變得比較有元氣。

NORA

我剛開始做的計畫叫做「NORA」。這是一個「以物換咖啡」的地方。來參加活動的人，並不是只有住在聚落裡的人，也有其他地方的野宿者以及市民。一開始想做以物易物計畫的理由很簡單，有很多人身上真的一毛錢都沒有，但是即便你一毛錢都沒有，只要家裡有多餘、不要的東西拿來交換，就可以得到一杯咖啡或熱茶。沒有家的人，可以在路邊摘一朵花跟大家分享，那他也會有熱茶或咖啡喝。相反的，住在公寓裡的人，搬家時總會清出很多不要的東西，他們把它送到聚落來，我也會請他們喝茶，這些搜集來的物件可以再分享給需要的人。

一般在街頭生活的人，最大的職業就是拾荒，而且日常活動範圍都滿固定的。有些人會規律地撿到一些剩餘的高麗菜，有些人每次都有辦法撿到義大利麵，每個人強項不同。他們在「NORA」見面了，久了就會想，每次這個人總帶義大利麵來，那個人總帶高麗菜來，是不是可以互相交換。同時，透過交換，也可以開始想像別人可能需要什麼、能為別人做些什麼，「NORA」於是成為大家互相溝通的平台。同時，我也在這裡開繪畫班，作品就裝飾在附近，因此大家管這裡叫「有畫作的咖啡」。我們每年會舉辦一到兩次展覽，把大家的作品聚集起來自由展示。

現在聚落大概只剩四十頂帳篷，政府管制愈來愈嚴格，新的帳篷很

東京街頭野宿者的「行囊」

野宿者過世後，「故址」被政府拉起封鎖線

難再搭起來了。聚落居民大都是五、六十歲左右，隨著時間過去，有些人會死亡，因此人口慢慢減少。野宿者最常見的死法就是生病，因為沒有錢就醫，只在危急時才被救護車帶走。萬一死在醫院，由於他們沒有家人、戶籍，官方無法聯繫他們的家人或監護人，所以往往將遺體直接火化後送去公墓。當某人死去，聚落的人唯一能做的，就是在他們曾住過的地方，搭建小小的墓塚，對我來說這也是藝術家的工作之一。

現在聚落中，包含我總共只有三位女性。對他們來說露宿街頭是非常危險的，但是以女性的身分來說，又特別會有性暴力的問題，所以很多女性的野宿者常常躲起來。我剛開始在帳篷族生活的時候，周圍住了很多男性，這是男性社會。當時確實感到不太舒服，所以在三、四百位居民當中，我開始積極尋找那裡有女性，應該這樣的感覺大家都一樣。所以女性後來就集結在一起，於是我開設了女性專屬的「NORA」。雖然現在聚落只剩下三位女性，但其他在街頭生活的落單女性還是滿多的，經由口耳相傳，大家會聚集在這邊開喝茶開派對。

「NORA」來自於日文野貓（noraneko）或野狗（norainu）第一個字的發音，也是挪威劇作家易卜生（H. Ibsen）作品《玩偶之家》當中的女主角。她反抗家庭，對父權制度有很多疑問，最後甚至因為抗拒作為人妻、人母的束縛而選擇離家。《玩偶之家》的女主角正好也叫「NORA」。每次Tea Party聚會時，女性的話題總是圍繞在哪裡有食物可以吃、哪邊可以安全的睡覺。另外，對於露宿街頭的人來說，煮飯、洗衣服都滿困難的，像我住在帳篷裡，還有一個比較安定的地方好做，可是住在街頭的人就非常困難。所以對他們來說，身上最好還是帶一些現金比較好，因此「NORA」就開始教她們用布縫製月經帶來賣錢。

一般來說，男性跟女性野宿者可以一起討論遇到警察、民眾攻擊等問題。不過，關於性暴力問題，男、女之間還是有很大的隔閡。我們製

作布月經帶，賣給城市中的其他女性，她們比較可以想像女性露宿街頭所面臨的實際情況，女性之間也比較容易產生同理心。

露宿街頭本來就會遇到各式各樣的暴力，因此一直過著非常焦慮、緊繃的生活。我至少還住在聚落裡，有一個屬於自己的小空間可以放鬆，但是住在馬路上的女性，她們真的無時無刻都處在非常緊張的狀態下。曾經有一位露宿街頭的女性來參加「NORA」，她平常就一直很緊繃，壓力很大，來到這裡開始做布的月經帶，一方面可以與人交流，再者也開始慢慢舒緩自己的壓力。後來大家迷上了布織品，越做越多。而且在販賣時，經常有人說她的作品好可愛，因此逐漸找回自己的自尊心。這位女性野宿者慢慢可以跟人相處，建立信賴感。以前她一個人住在街頭，因為我的帳篷前面剛好有一個空沙發，現在她都睡在沙發上。

有人不擅長手工藝，就要負責推銷，我們不隱藏自己是一個野宿者的事實，即使公開這樣的身分，還是會有人來跟你買東西，這件事情也能給她們力量。路上生活經常要面臨警察驅離，能夠參加「NORA」，有一個單純、自在的地方待著，這些對野宿者來說都很重要。

國道二四六事件

我住的帳篷族附近就是熱鬧的澀谷車站，一旁鐵軌下面的道路叫國道二四六，地下道住了十位左右的野宿者，他們都住在瓦楞紙箱裡。東京冬天的溫度大概只有兩度左右，住在紙箱裡相對比較溫暖。

因為當地的澀谷區役所和學校、居民要做社區營造，預計在地下道的牆面畫壁畫，用意是希望能夠讓自己居住的環境變得更美。政府邀請藝術學校的學生跟居民一起來畫，可是這樣就必須驅離這些野宿者。對野宿者來說，他們覺得你們需要畫這邊的時候，我就往那邊移一點，

當你又要畫那邊時，我再往這邊移一點，一旦整面牆都畫好後，我就可以搬回去了。其實他們也是用自己的方式在協助壁畫的完成。但是，創作的學生與居民反應說，一旦野宿者再搬回去，那就看不到整面牆的畫了，所以還是要他們離開地下道。

這些畫壁畫的人沒有考慮到已經有人住在這邊，他們無視這些事情，腦海中沒辦法想像這裡有人居住，拒絕承認這個事實。在日本或東京，像這樣子的社區營造、公共藝術的計畫非常多。當時有很多支援野宿者的民間人士試圖聲援，就在抗議遊行當晚，忽然有不知名人士到壁畫牆邊放火燒了瓦楞紙箱。我們不知道是誰去放火，消防車也來了。原本住在地下道的野宿者覺得很害怕，猜想自己會不會有一天被放火燒了，因此他們只好離開這邊。火災後東西都被燒掉了，只剩下黑黑的地板和牆壁。因為都燒光了，這裡曾經發生什麼事大家也不知道。所以我決定每天晚上睡在這裡，並在焦黑的牆壁、地板上，一條線一條線地畫了很多流星，然後穿著有星星的衣服睡覺，每天都拍照上傳。

當時是十二月真的太冷了，只好睡到瓦楞紙箱裡。但是睡在街頭還是滿恐怖的，後來我開始用金色的紙做了很多星星，貼在黑色的牆上、地板、瓦楞紙箱上。透過這些物件製造一個空間，讓一般人比較不想靠近，我覺得自己好像也被這些星星保護著。一般路人經過，看到有紙箱在那邊就會忍不住、惡作劇地想要去踢踢看裡面到底有什麼。所以將星星貼在牆上、瓦楞紙箱上，路人就比較不會想要去攻擊。

後來還是有少數人看到紙箱放在地上，忍不住就去踢，所以我開始跟附近的野宿者討論有沒有避免被騷擾的辦法？比較有經驗的人會說，因為躲在紙箱裡，從外面看不出有人在裡面，惡作劇的人在踢的時候就不會有罪惡感，所以要把頭露出一點點，讓大家知道裡面有人。但是畢竟自己是女性，睡在路上本來就很危險了，又要考慮到是否會被侵犯，

把臉露出來雖然可以解決部分問題，但反而變得更危險，這是男性野宿者沒有想到的事。另外，他們跟我說，可以睡在那種長得很恐怖的人旁邊，可是我想如果一直依賴別人，強者之外還有更強的人啊。況且一直依賴也不是辦法，畢竟我不是很相信這種權力關係。

所以我就在周邊放一些物件，例如椅子，盡量讓別人知道那個區域是被隔離的。當我開始睡在這邊以後，其他野宿者發現這裡連女性一個人也可以睡，所以大家就開始聚集了。剛開始後面多一個人、接下來前面又多一個人，後來越來越多，大家覺得這裡好像又變回安全的地方，最多的時候甚至睡了二十個人，透過這樣的方式，終於又把這個空間拿回來了。真的，最初開始做這個計畫時，也是因為心中有一股憤怒。看到原先一起住在那裡的人，他們失落的表情讓我非常不甘心。

一開始只是出自憤怒，沒有想太多。後來因為每天都把自己的照片上傳到部落格，開始有不認同驅離野宿者的人來支持我，並follow部落格，我開始感受到自己並不孤單。這其實是一個行為藝術表演，過程中有人擔心，每天都會陪我到最後一班電車才離開，也有人帶熱茶、熱咖啡給我。因為這些人，我可以繼續下去。住的方面問題解決了，接下來是吃的。許多野宿者會撿食物過來，住在都市的人也把冰箱裡多餘的東西拿過來，大家一起煮食，於是我開始了「二四六現場廚房」。

「二四六現場廚房」跟一般支援野宿者的單位，煮大鍋菜請大家吃的舉動完全不同。因為沒有施與受的關係，大家只是把多出來的食物聚集起來，彼此圍著桌子聚在一起，共同煮食、分享。國道二四六事件逐漸喚起人們對弱勢族群的注意，關心社區營造或公共藝術造成弱勢者被排除、驅離現象的藝術家和思想家也在這邊舉辦「二四六表現者會議」。澀谷本來就是很熱鬧的地方，街頭表演或即興演出的人多半也參與「二四六現場廚房」。我和這些支援者還一起組了「二四六樂團」，

市村美佐子於國道二四六居住期間繪製的星星，2007（圖片提供：市村美佐子）

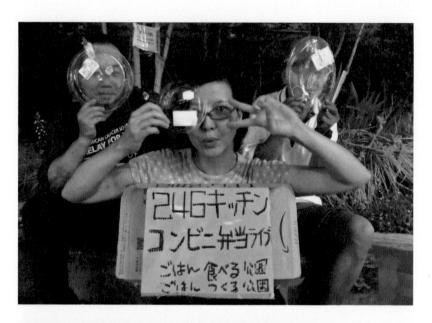

二四六現場廚房（圖片提供：市村美佐子）

每次遇到野宿者被驅離的事件，我們就會展開行動、煮飯分享。

宮下公園

另外，距離我居住聚落不遠的宮下公園，以前大約有一百位野宿者居住，現在附近只剩下三十多位。2008年，澀谷區役所想跟NIKE簽約，把這裡變成NIKE運動公園，因此，行政官員開始慢慢驅離住在這裡的野宿者。當時已經有很多人反對了，最後一個帳篷被驅離時，我們就決定要在公園做一個「藝術家駐村宮下公園」計畫，邀請藝術家住在公園帳篷裡，期間要一邊進行創作、一邊聲援公園的抗爭。

「駐村」在日本還滿普遍的，很多鄉村面臨少子化問題，政府為了再造和推廣，常會透過駐村計畫，邀請藝術家進駐偏遠鄉鎮的空屋進行創作。這些駐村畢竟是體制內的活動，有時會先驅逐一些佔屋者然後再找藝術家來駐村。其實很多藝術家去自己不熟悉的地方駐村，也不了解那邊的歷史就做一些作品。所以我們的「藝術家駐村宮下公園」，一方面除了希望能取回這邊的居住權外，也諷刺官方的「駐村」。

運動公園開始動工的時候，有很多藝術家在這邊表演，社會運動工作者也參與佔據。藝術家搬很多物件來這裡做展覽，順便阻止施工的進行。在公園附近有一間NIKE商店，我們也去那邊做了一個反對NIKE的Fashion Show。我們每天都在公園一起煮飯、聚餐。透過生活在這裡，不是NIKE，而是我們創造了公園。當時我們也一直在質問「公園到底是什麼？公共是什麼？」我們不斷在思考這些事情。

一開始進行抗爭時，官方把公園裡的長凳全部拆掉，所以我們召集很多聲援民眾，把家裡多的椅子搬過來這邊，當時搜集了各式各樣不同的椅子。同時，因為很多野宿者被趕出來了，官方就把這些空的帳篷集

中起來當成廢棄物。但這是他們的生活必需品，所以我們就爭取把這些帳篷好好保存下來。那段時間，每天我們都針對公園到底是什麼？公共性是什麼？舉辦研討會，或者放露天電影院，有時候也開設防身術的課程，讓小朋友或女性來學。

六月某一天早上，大概五點、五點半左右，突然來了上百名的警察把大家隔離到公園外，當時真的就是強硬把人拉、抬出來，然後將東西全部丟掉。這件事的官司到現在一直在打，野宿者就這樣被趕出來了。事實上我們在公園佔領的時候，有非常多不同立場的人會提出意見。比如說，兒童團體的人會覺得，這麼多野宿者、反政府的人聚在公園，小孩子去玩會非常危險，所以我們也舉辦各式各樣不同的活動，希望吸引不同族群進來。漸漸開始有不同立場的人前來使用宮下公園。

各式各樣議論不斷地出現，公園到底是什麼？透過大家一直不斷討論，重新思考公共性到底在是什麼，當然現在也還沒有正確答案。後來公園還是改建了，但是官方原本想改為NIKE公園的想法也放棄了。對我們來說，也不能算是贏了這場仗。而且這個公園從晚上十一點到隔天早上八點就會被封鎖，所以野宿者再也不可能居住在公園裡了。

反東京奧運

現在我們又面臨2020年東京奧運這個更大的挑戰，不管是野宿者、弱勢者都會受到很大的威脅。東京即將辦奧運，這真是非常令人震驚！日本的福島問題還沒解決，海嘯跟核災後，很多受災戶沒有得到安置。在這個狀態下，不只野宿者，大家完全沒有想到竟然會在這個時間點辦奧運。東京都知事向奧運委員會說，三一一地震後日本社會很低迷，我們需要透過奧運來刺激經濟。還說受災地區大家都很沮喪，希望經由大

市村於柏林宣傳反 NIKE（圖片提供：市村美佐子）

型運動帶來新氣象，他們用這樣的說詞博取奧委會的同情。

　　連安倍晉三也說，東京沒有受到輻射的影響，福島問題現在正在解決，一切都在控制中。大家也知道奧運是一體兩面，對弱勢族群來說是很大的威脅。未來預計舉辦奧運的地方，政府已經決定驅離野宿者，甚至一些比較舊的建築物也將遭到拆除，很多貧困的人都會流離失所。

　　現在大家面對奧運這個巨大的敵人，首先要思考怎麼樣把力量拿回來。我們之所以放棄、灰心，都是因為公權力把我們的力量拿走了，所以首要之事就是取回自己的力量，才能進行抗爭。要對抗這個強敵，首先要創造出一個讓我們能安心待著、聚集能量的場所。為了奧運，不只公園、道路被奪走，政府也教育學生奧林匹克的歷史，舉辦很多運動相關的獎項，大家從思考乃至於思想全部都被「奧運化」了。為了要對抗全民被奧運化的狀態，大家真的要多思考該怎麼面對。

　　官方真的用了很多說法想要美化奧運，比如說奧運是一種夢想的追求啦、舉辦奧運可以刺激經濟啊、復興福島……等，將這些思想灌輸給民眾。想要反對奧運的人反而會被貼標籤說：所以你是反對日本的經濟復甦囉？所以你是反對復興福島嗎？官方透過很多商業活動來灌輸這種想法。廣告上也會使用一些福島受災戶的影像，比如說小孩的哭泣或無助的家庭等，然後說讓我們用奧運使大家再一次的成功，透過宣傳標語，大部分市民已經被政府洗腦了。在這當中，我們又能如何抵抗呢？所以我很希望透過這次機會，請大家跟我分享一些對抗奧林匹克的想法，希望對現況能有所突破。（本文為 2014 年筆者邀請市村美佐子為「江子翠護樹志工隊」進行之演講稿；現場口譯與文字翻譯：葉佳蓉。）

渡嘉敷島群之一，2014

禮物的叛變：
沖繩反美軍基地運動

今天日本這個實體遮蔽在沖繩這一存在的陰影中。並且因為憑藉著從屬於沖繩，才能顯現出今天它這樣的「偽」自立。日本人是什麼？能不能把自己變成不是那樣的日本人的日本人？我那顆貧弱的心已經思考得疲憊了。在到達沖繩機場、走出港口的時候，在我意識的地圖裡，日本也屬於沖繩。

<div align="right">——大江健三郎（註1）</div>

帶著一股迷惘，以及大江健三郎（Ōe Kenzaburō，簡稱大江）及高橋哲哉（Takahashi Tetsuya，簡稱高橋）兩個人腦袋，我去了沖繩。更精確說，我是將《沖繩札記》及《犧牲體系》兩本書硬塞進自己對沖繩極為陌生的大腦，像被扔的一樣，空降在那霸機場。沖繩看似自己在處理東亞議題的最後一塊拼圖，可是去了以後，一股難以名狀的痛苦撕裂著自己，我驚覺先前的想法何其粗暴而膚淺。

本文是在日本反核作家山口泉熱情帶領下，以數天的時間開車環繞沖繩主島各個美軍基地抗爭點，並自行搭船前往慶良間諸島的渡嘉敷

島，探訪二戰中村民被迫「集體自決」的現場，隨後前往沖繩南方系滿市的姬百合部隊紀念館，嘗試從幾近於「軍事考察」的田調經驗中，理解沖繩的樣貌。

哲視的反轉

　　大江在《沖繩札記》裡提到了「日本屬於沖繩」，認為日本的「偽」自立是基於踐踏沖繩而來，這是一種「哲視的反轉」，也道出這個孤寂群島如何為日本「本土」所做的巨大犧牲。沖繩也許是一個讓西方概念暫時失效的地方，所謂「西方概念」，指的是圍繞著主體性（subjectivity）所開展，名之為建構或解構的辯證運動。主體性思想與希臘式的「哲視」（theoria / θεωρία）有著緊密的脈絡淵源。但是在沖繩，我看不到這個「哲視淵源」。包圍沖繩的，是一種經由砲彈、膚色、語言等歧視刻鑿出來的傷痛結構與被動思想。然而，這種沖繩思想卻出乎意料展現了頑強的拒斥、排他性。我在這些憤怒處境裡，看到一雙沉默之眼，從溫熱的土地迸發出來，像刀片一樣冷漠地切過一切，它／他在看什麼？

　　今日，積極推動「琉球獨立運動」的沖繩人松島泰盛（Yasushige Matsuzaki），他的島嶼經濟學及獨立論便展現出對西方資本主義的不信任，探究沖繩人能不能從經濟「自治」的基礎上來談獨立。琉球獨立運動在今日主要的支撐族群來自於二、三十歲的青壯年，以及少數年長的知識份子。因為美軍佔據的關係，沖繩人前往夏威夷留學者不在少數，這些人受到「夏威夷獨立運動」（Hawaiian Independence Movement）的影響，因而反過來主張琉球獨立。

　　在沖繩歷史中，至今仍有三次重大傷痕尚未撫平。首先是十九世紀

兩次的「琉球處分」，終結琉球王國、廢除琉球語；其次是1945年沖繩戰役所造成的四分之一人口死亡（約十萬人）；第三是二戰後，依託著1961年《美日安保條約》所發展出來的美、日關係，沖繩被美軍基地撕成碎片。這些歷史因素構成了「琉球獨立運動」的遠景及近因。

名為「哲視的反轉」，也許最終僅只挖出一雙埋藏在沖繩深海、曠野，也存在於美、日安保體系背後的厲鬼般眼神。那雙眼神穿越歷史的終結、人民的死亡、土地的撕裂而來。高橋以「犧牲體系」為核心敘述了沖繩與福島，認為兩者為日本所做的犧牲都被導向「尊貴之犧牲」。這種犧牲經過美化、正當化，因而難以拒絕。並且，沖繩的犧牲已經包含於日本領土的「共同體」表述中，要拒絕犧牲，等於拒絕與日本之間的共同體關係。高橋自陳其犧牲的概念，來自德希達（J. Derrida）的解構理論以及杜思妥也夫斯基（Dostoyevsky）小說中關於人物犧牲的特質：

由於我是從現象學出發，而德希達的解構思想（dconstruction）是其中最徹底去重新發現，在我們的思考或者社會體系中被忽略、被犧牲的他者性的方法。（註2）

相對於大江作為一個日本本土人的身分，在六、七○年代不斷地前往沖繩，並受到當地人的拒斥，乃至於松島在「琉球獨立運動」裡對於「非沖繩人」的排除。今天，藉由高橋及其所延伸出的解構理論來理解一位「外人」如何面對沖繩，將有助於台灣的我們知道自己的位置。

關於哲視的反轉，我的第一個工作是嘗試理解站在高橋背後的德希達，以及解構理論與犧牲論之間的關係。這種工作，等同於如何藉由一種哲學思想的批判性，去驅動外在的政治活動。德希達在〈暴力與形上

學，厄瑪努爾‧勒維納斯之思〉（Violence and Metaphysics：An Essay on the Thought of Emmanuel Lévinas）文中提及「觀看的幼稚」，（註3）並引用了列維納斯（Lévinas）對「哲視」及存有論「強權」所提出的攻擊。列維納斯認為作為「第一哲學」的存有論乃是一種強權，（註4）而這種強權運作的基礎是倫理學。他認為倫理學並非哲學的一個支脈，而是第一哲學。理解德希達與其所引用的，關於勒維納斯將存有論轉接到對倫理學的批判，與我們理解沖繩的現況有所助益，因為「犧牲」本身便是倫理系統中不可或缺的一角。

暴力必須依賴著「施」與「受」的雙重系統方能成立，從本土的角度來說，當天皇被形塑為「太陽」、「光」一般的絕對信仰時，也就完全「客體化」了其下的子民。因此，造成沖繩「非主體化」哲視的原因，首先便是由「天皇存有論」的暴力倫理所開展出來。高橋提及，從皇居宮內廳負責傳達天皇訊息的寺崎英成（Terasaki Hidenari），在1947年給美軍麥克阿瑟元帥的《寺崎Memo》中，赤裸呈現了天皇如何將沖繩當作禮物送給美國：

天皇期望美國能夠持續軍事佔領沖繩及其他琉球群島，天皇的意見是這種佔領既可成為美軍利益，也可做為日本的防衛。天皇認為這種措施應能在日本國民間獲得廣泛認同，因日本國民不僅畏懼俄國威脅，也擔心結束佔領後左、右翼勢力抬頭，會引發俄國藉口干涉日本內政「事件」。（註5）

高橋嘗試透過釐清社會事件及歷史檔案，填補哲學思想在實踐場域裡的空缺。但是必須說明的是，這種從解構思想到現實場域之間的關係不是簡單的詮釋問題，而是從歷史衝突場域所激發的各種狂亂事件，反

過來填滿、衝撞甚至歪斜了哲學觀點，因而哲學與實踐之間總具有無法離棄的螺旋、迴旋構造。將實踐深化為一種思想，或者將思想轉化為實踐，兩者存在著既魅惑彼此，又充實彼此的力量。以沖繩來說，維繫住思想與實踐兩者，可以從「犧牲」二字得到理解。《寺崎Memo》代表了沖繩被當做禮物的悲涼處境，人民及土地被「物化」，也揭開了沖繩被推入冷戰犧牲體系的第一步。即便如此，充滿歧視的犧牲，早在日本與沖繩之間發生歷史關係伊始，就已存在著。

禮物化的沖繩

　　戰後，日本為了屏障其贏弱的天皇制度，選擇將沖繩作為禮物送給美軍，這種「禮物化」的命運隨著《美日安保條約》簽訂而更形牢固。雖然在此之前，日軍於二戰時動員大量沖繩居民參戰（光是直接加入部隊的男子就高達兩萬多人），最後造成約十萬沖繩人死亡。日軍為節省糧食，甚至在慶良間諸島的座間味島、渡嘉敷島等地，強迫居民進行「集團自決」。儘管如此，種種二戰期間的強迫犧牲，與戰後禮物化的犧牲仍有其不同之處。

　　基於「絕對國防圈」的概念，二戰期間沖繩的犧牲雖然也是一種歧視，但是假若一旦日本本土面臨戰爭時，這種犧牲發生在本土居民身上也是必然的。不過，戰後沖繩作為禮物送給美國蓋軍事基地，不僅是犧牲，更幾乎是全然的歧視。假設二戰期間沖繩的犧牲是奠基於日本「等級」社會的惡果，是「國體護持」的威權下，從本土到偏遠的沖繩，所有軍隊及居民所必須絕對服從的命令。那麼主導戰後沖繩犧牲的核心則是「禮物的歧視」。沖繩在《美日安保條約》下，也在美國、日本本土集體潛意識的歧視下，逐漸成為禮物、籌碼。

渡嘉敷島的赤間山，「集團自決」現場遺址，2014

我愈發感受到沖繩人臉上那雙厲鬼般的沉默眼神。剛到沖繩，從那霸機場搭乘Moro-Rail電車前往市區。坐在晃動的車廂中，第一時間即可感受出沖繩人的沉默，以及背後可能的排他性。那種敵意與大江在六、七〇年代面對沖繩人的質疑：「你為什麼來沖繩？」的感受也許未曾改變。這種沉默的敵視，在往後山口泉開車帶我們前往普天間、邊野谷、北方叢林的高江村以及東岸的泡瀨濕地等各個美軍基地抗爭地點時，不斷地湧塞入我的眼簾。

我忽然有一種錯覺，不是美軍基地蓋在沖繩這塊裸露的島嶼上，而是沖繩的城市、村落恰恰就蓋在美軍基地裡。這種悲傷深入人心，連不是沖繩人的我也無法閃躲。假如天皇作為一種絕對的權威，那麼日本屬於沖繩的說法所形成的反轉、反諷，已然化為一道道尖銳無比的光，回射本土人的眼睛，將沖繩蒙受《美日安保條約》的屈辱，擲回日本本土，以及其他心中對帝國主義存在著一絲牽連的人們，包含來自台灣的我，也從這面鏡子看到自己心中的帝國主義。

用糞潑灑自己的巢穴

《沖繩札記》裡提到，八重山西表島的民謠《沙蟹之歌》代表了沖繩人的普遍現況。歌詞大意如下：比梭子蟹弱小的沙蟹，一想到自己的蟹螯要被梭子蟹踩爛，於是想著要如何脫身，是不是要逃到紅樹林下呢？今日回憶起沖繩之行，思考著怎麼樣面對複雜的歷史情境時，我的腦中忽然浮現數以萬計的沙蟹：一群冷戰夾縫中的小動物，沉默而沒有臉孔的沖繩人，佈滿整個沖繩島。

德希達批評歐陸存有論是一種「太陽政治學」（héliopolitique），瀰漫於光的現象折射系統中。但無可諱言，這種對光的解構式批判與傅

柯對於主體的系譜學批判，同樣相對於一整部沿自希臘、羅馬以降的西方體系。以德希達為背景，高橋的犧牲論當然為我們打開一條從西方鑽出來，關於「等級社會」的觀點。但是《犧牲體系》雖然解釋了犧牲的「框架」，卻並未深入觸及低位階的「犧牲體」，這些數以萬計的沙蟹，他們是誰？我們無法在《犧牲體系》一書中看到沖繩人的臉孔，要深入沙蟹般的犧牲體，恐怕需要更多外在於傳統哲學的語言。

因此，諸如大江在六、七〇年代關於沖繩的書寫、報導就顯得極為關鍵。他從1965年第一次前往沖繩，1970年出版《沖繩札記》，一直到2008年還因為書中「僅只點到」慶良間諸島日軍強迫居民「集團自決」的事情，就被當時仍在世的前座位間島指揮官梅澤裕（Umedzu Yutaka）控告。甚至，日本右翼人士還進一步指控大江對「集團自決」的揭露是「用糞潑在自己的巢穴上」。聽說他欣然接受這樣的「指控」，認為用糞潑在自己的巢穴正是「愛自己巢穴」的表現。對沙蟹而言，用糞潑在自己的巢穴上是每天都在做的事。沙蟹吸食沙堆裡的有機質，並將過濾後的沙子從嘴巴吐出來，生物學家稱之為「擬糞」。牠躲在沙灘地表下生存，而這些擬糞正是沙蟹存在的跡象，通過糞便來建築、強化自己的巢穴，不正是愛自己的表現？

這就是我帶著大江的靈魂前往沖繩的原因。普天間機場、嘉手納機場、邊野谷基地、泡瀨濕地、高江聚落。這些地點雖然四散於島嶼各處，但是它們無法被個別獨立看待，彼此之間甚至還存在著強烈的關連性，建立在相對於沙蟹愛自己的巢穴的另一種強勢語言之中，也就是大江所謂，存在於美軍基地深處那些「愈來愈清晰的語言」。基地問題不應該完全簡化為「帝國」的問題，除了帝國之外，對於美軍基地蓋在沖繩最恰當的描述，應該是一系列「歧視的集合式住宅」吧，躲藏在基地裡的歧視，不僅來自於帝國，也包含本土。1995年沖繩發生著名的美軍輪姦

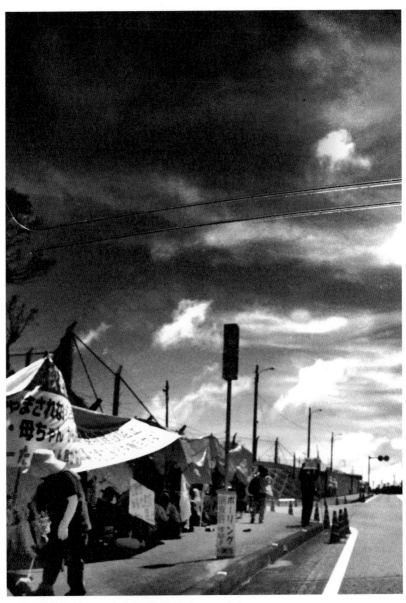

邊野谷美軍基地門口的紮營抗議行動，2014

十二歲小學生事件，這件事本身即具有高度的象徵性，幾名地表上最強大軍隊的士兵，聯合起來強姦手無寸鐵的十二歲日本「本土邊緣」的少女，這不是一般的強姦案，裡面更隱含著高度的歧視。事件引爆沖繩居民廣大的抗議，進一步要求將「卡」在沖繩中部，阻礙全島發展的普天間機場移往「縣外」（沖繩縣），並期望有朝一日能夠移往「境外」（國外）。約莫十萬名抗議居民將矛頭對準《美日安保條約》，這個把沖繩牢牢鎖死在戰爭前線的緊箍咒，要求廢除它。

但是幾年下來，普天間機場不僅未移往境外，甚至連遷出縣外的承諾都落空了。2009年自民黨鳩山由紀夫（Hatoyama Yukio）政權宣佈將機場移往北方的邊野谷，被批評為「只是在沖繩境內移動美軍基地」罷了，這就是目前抗議人士在邊野谷基地門口就地紮營（site-in tent），長期抗議的原因。山口泉說，由於安倍政權意圖轉移三一一福島事件後的社會問題，因此主動宣佈尖閣諸島（釣魚島）為日本「國有化」。如此一來，中國與日本在東海的衝突，將可有效轉移國內對政府在福島事件中若干缺失的批評。同時藉由與中國衝突的升高，帶領日本社會朝向右翼政權設想的保守民族主義發展，如此一來更有充分的理由讓美軍繼續駐紮在沖繩，可謂一魚三吃。

魚鷹在高江

同樣的，發生在高江村的魚鷹直升機基地問題，也與前述日本右翼保守政權崛起，及美國「重返亞洲」策略有關。魚鷹直升機（osprey）外形、構造上，大大異於上一款美軍常用的CH-46海騎士直升機。較之海騎士，魚鷹擁有更大的容量及速度，但相對地也更容易失事。這款新型直升機進駐沖繩，一般理解是為了因應尖閣諸島潛在的衝突。魚鷹的

勞斯萊斯渦輪引擎聲與一般直升機大相逕庭，其音波低沉，對居住在基地周圍的居民將造成身、心方面長期的影響。高江村居民兼音樂創作者石原岳（Ishihara Takeshi）具體指出，魚鷹的聲音像微波一樣，單憑耳朵往往難以聽見，卻會穿透住家牆壁，鑽入居民的內臟。

2009年，普天間機場移往縣外的承諾破滅就算了，當居民再度聽到危險的魚鷹即將成群飛到沖繩時，那種一再被羞辱的感覺可想而知。2012年9月9日，約莫十萬名沖繩住民再度匯聚，抗議魚鷹進駐普天間機場。當時的宜野灣市（機場所在地）市長佐喜真淳（Sakima Jun）即表示，在全世界最危險的普天間機場引入更危險的魚鷹，大家都感到憤慨。但是這項決定卻毫無反駁的餘地，因為根據《美日安保條約》，日本無權拒絕美國在沖繩或者日本本土的任何軍事部署。

帝國主義的擴張是透過歧視、犧牲他者而來的。普天間機場遷往邊野谷，將嚴重威脅當地的保育類動物：「儒艮」（海牛目）。同時，高江村座落的山原（Yanbaru）叢林，由於與越南的條件相似，早在六○年代已成為美軍越戰的模擬訓練場。如今要蓋數個魚鷹直升機基地，勢將影響沖繩特有生物：「山原野雞」。儒艮和野雞也許都不懂帝國主義愈來愈清晰的歧視，但是對於像石原岳這樣的高江村民而言，前後七年的反美軍基地抗爭，已經徹底改變了他的生命。在高江採訪時，穿著簡單（甚至有點破舊）但韻律感極佳的石原岳自己錄製了一張名為《讓發酵世界》（發酵する世界）的音樂光碟，其中一首單曲是透過電吉他來模仿魚鷹直升機的聲音，另外幾首則交混著山原叢林的蟲鳴、雞叫及自然山野之聲。石原岳說，雖然整個高江村民都被政府以「阻礙地方發展」的罪名控告，甚至連小孩子也不例外，但他們仍堅持長期在基地外搭帳篷抗爭，為的是給後代一個更好的環境。另外，雖然不是所有村民都反對美軍基地，但大體上來說，高江村的抗爭經驗已經促使他們快速

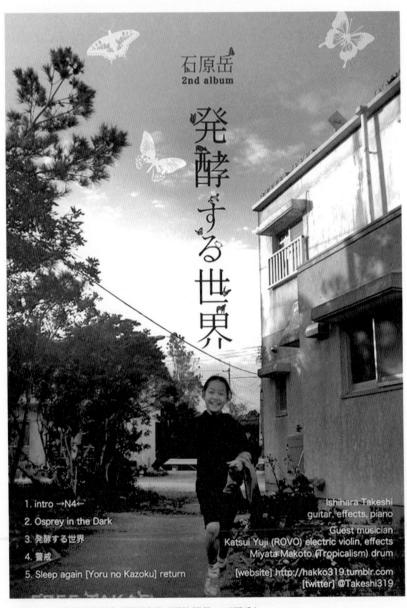

石原岳，《讓世界發酵》專輯封面（圖片提供：石原岳）

成長。最早發起反魚鷹運動的是村子裡四戶人家，但是為使生活、抗爭能夠並行，同時也為了填補男子外出抗爭所流失的勞動力，高江村逐漸發展出家庭與家庭之間的勞力互助系統。

過去，美國有關沖繩的核子、軍事基地問題都被刻意模糊化。例如越戰期間B-52轟炸機一開始是以「躲避颱風」的藉口從關島臨時飛往沖繩，可是隨著詹森（L. Johnson）總統下令全面轟炸北越以後，所有的曖昧都被拋棄了，取而代之的《美日安保條約》，成為愈來愈精準的語言，直白劃破了沖繩土地。山口泉提及，美語像核子武器一樣，軍事擴張已經伴隨人們對帝國的依賴而日常化、正當化，就像美語擴散於全球一樣。然而假設美語的擴散來自於帝國主義，特別是以文化冷戰、商業資本主義為雙核心，那麼對某物的摧毀、抵制是否必須首先通過「肯定」某物？這種不得不然的謬反以及痛苦，一如山口泉所指出：

本世紀，核子強權在世界中散佈核能的意識形態，等同於把人類當成核子的人質，但是如果我們要跨越國界彼此溝通，最終我們仍需要用核子強權的語言—英文或法文。（註6）

一方面，遍佈在沖繩土地上的美軍基地就像擴散於全世界的美語補習班一樣，兩者存在著精準的對喻關係；但是另一方面，就像美語仍然作為反抗「由美語自身所結構出來的權力世界」之必要工具，我們毫無選擇，只能像沙蟹依然以頑強的方式，硬著頭皮跟梭子蟹共同活在一片美語構成的沙灘上。來自於山口泉的反戰、反核書寫，石原岳的電子音樂、高江村的反戰紀錄片，通通運用了同一片沙地上的流行文化、語言，也代表了矛盾處境下，沙蟹用糞便建築自己巢穴的愛。這種語言永遠邊緣、地下，一如大江在1994年獲得諾貝爾文學獎時所說「希望藉由文

高江村民石原岳（上），高江村紮營的抗爭者（下）

學意圖指出自己的現實位置」。他認為，日本應該處於世界邊緣，而不是想盡辦法成為主流世界的一部分。

那就吃我們彼此吧！

另一個更極端的例子是「互食」。記得台灣藝術家陳界仁曾經講過食人主義的例子，那是藝術家參加1998年聖保羅雙年展時看到的標題：「文化食人族」。在該屆雙年展中，食人主義被擴大理解為文化間彼此的蠶食（cannibalisation）以及汙染（contamination），同時也可視為某種自我吞噬的狀態。陳界仁開玩笑地說，當右翼啃食這個世界時，左翼因為分不到什麼吃，只好自己人吃自己人。我個人的觀點是，某方面左翼其實是在與右翼極為相似的「市場競爭關係」中成長。不同的是，當右翼大刺刺地以貨幣、自由主義為名進行掠奪時，左翼則陷入知識競爭、排除彼此的憂鬱中，抑或陷入「閱讀《資本論》比賽」的泥沼，最後演變為以幹掉自己人為樂的淨化行為。約略知道七〇年代日本「臻名山據點」事件的人應該都可以領悟這點。

那天，我們來到沖繩中部宜野灣市的佐喜真美術館（Sakima Art Museum）。美術館與普天間機場之間僅隔著一道鐵圍籬，但是它卻穿越圍籬，硬生生向機場內「吃」進五百坪土地。曾經參與六〇年代安保鬥爭的館長佐喜真道夫（Sakima Michio，以下簡稱佐喜真）提及，這裡原是佐喜真家族的世傳之地，沖繩戰役時美、日雙方曾在此激戰，當時美術館旁的家族「龜甲墓」意外成為居民躲避戰火的密室。這塊地在戰後被美軍徵收作為機場用途，佐喜真因此獲得一筆為數不小的賠償金，成為這間私人美術館的創設基金。1992年，他希望找一塊可以長久安身立命之所，忽然發現那不正是已劃入機場的家傳之地嗎？佐喜真遂向當

時的美軍不動產管理部長交涉還地，讓他蓋美術館，沒想到部長居然爽快地答應了，這是每個前往美術館拜訪的人第一個會聽到的傳奇。

至於美術館旁的家族龜甲墓，由於狀似烏龜，因而又稱為龜殼墓。龜甲墓是從中國福建、廣東飄洋過海的墓穴形式，從這點可以看出沖繩文化如何受到南中國的影響。台灣早期移民多半來自閩南，因此龜甲墓亦為台灣普遍的墳墓形式。但是沖繩的龜甲墓因為是家族式的，量體上比中國及台灣明顯來得巨大。這間向普天間機場「吃」進去五百坪的美術館，以及旁邊的家族龜甲墓，組合起來堪稱東亞最具「反現代性」（或「沖繩現代」）的指標建築。從現代性歷史而言，創造今日沖繩的第一次現代性暴力，來自於兩次《琉球處分》，條約的訂定將沖繩從中國朝貢系統拔離出來；第二次現代性暴力則是戰後《舊金山和約》第三條明訂沖繩歸美軍管轄，將沖繩推入美國冷戰軍事佈局中。關於這種外來的現代性暴力之心理構造，我們可以從野村浩也（Nomura Kyahen）的「無意識殖民主義」去理解。沖繩現代化核心並不是物質的進步、馬路的鋪設或電車的興建。而是從殖民者內心底層無意識的歧視裡，所堆疊出的暴力結果。

較之中國、台灣的迷你龜甲墓，我忽然感受到沖繩的龜甲墓在這塊破碎土地所產生的膨脹，具有無比的詩性。當地人稱龜甲墓為「母親的腹部」，戰爭期間，許多居民躲藏在烏龜母親的腹部裡，靠著啃食黑糖活命下來。另外，佐喜真美術館「吃」地的舉措，硬是從美軍基地手中拿回一塊空間，建立了一個宣導和平理念的小天地，這樣的行為，同樣具有無比的詩性。事實上，美術館本身就像一具壓不破的龜甲墓。

採訪完佐喜真之後，他的兒子佐喜真浚（Sakima Jun）用三味線為我們演奏了一曲名為〈只剩下我們自己可以吃了〉的琉球歌謠。翻譯說這首歌描述沖繩戰役時，由於糧食短缺，居民們在面臨食物斷絕的情況

下，於是說，那就吃我們自己吧。聽完這首歌，我感到無比震撼！琉球古語既親近又陌生的腔調，讓人覺得古語像是剛從深海打撈上來的珍珠一般。這首歌，只剩下我們自己可以吃了……歌聲伴隨清脆的三味線，飄揚在普天間機場上空。從那一刻起，我的身體恍若再度被撕開，好像發生在沖繩戰役中，最後突圍而死傷慘重的姬百合女子學生部隊、國中小學生組成的鐵血勤皇隊，以及渡嘉敷島、座位間島「集團自決」事件中，被迫用手榴彈、柴刀、鋸子砍殺彼此的居民，還有約莫十萬名因為不同理由橫死戰場的亡靈，通通在那一刻隨著〈只剩下我們自己可以吃了〉的歌謠，從沖繩土壤深處爬上來，將我的肉體挖空。

這是食人主義的另一種詮釋，透過佐喜真淚的歌謠，我理解存在於帝國逼視的餘光下，那些苟活在陰暗處的無名者，如何藉由吞噬彼此的肉體存活下來。

作為知性實驗的東亞

正因此，來到沖繩讓我感受前所未有的撕裂感，但比起大江的痛苦，又顯得更為乖離。一方面我沒有辦法對沖繩產生國族、種族上的情感，但是在緊密地緣關係中，又無法否認台、沖之間存在著實際的歷史聯結。這樣的歷史性情感、交往並不抽象，例如八重山諸島的台語文化，以及種植鳳梨的台灣移民村，都是這種情感物質性的例子。台灣與沖繩的頻繁交往始於日本殖民時期，琉球王國分別經過1872年、1879年的《第一次琉球處分》、《第二次琉球處分》後，進行了設藩、廢藩立縣，「琉球」被迫改名為「沖繩」。而台灣也在1895年馬關條約後成為日本殖民地，一個是被併入為「國內」；一個是被佔領為「殖民地」。研究沖繩台灣女性移工的學者邱琡雯指出，台、沖之間的關係猶如「童養

佐喜真美術館頂樓眺望台兩望，上為面向普天間機場，下為面向宜野灣市

普天間機場二號門（上），佐喜真美術館的家族龜甲墓（下）

媳」與「養女」。日本統治期間，雙方已透過直航形成綿密的文化交流，當時的沖繩人甚至對台灣人還存在著某種優越感。但是，誠如《時代》雜誌駐亞洲評論員史派斯（A. Spaeth）對台、沖關係所下的解釋：「沉默夥伴」（silent partners）。（註7）兩者二戰後分別被美國、日本及中華民國所統治，因為國家疆界重劃，彼此過去的社會、文化聯絡一夕之間被迫中斷，因而成為看似鄰近卻又疏遠的沉默夥伴。

二戰後的國際情勢斬斷了台、沖間的交流，但國家背後存在著更複雜的成因。柄谷行人提及：「國家與民族（nation）真正的結婚是在資產階級革命的時候。」（註8）換句話說，國家、民族以及資本主義是一個三位一體的構造，三者具有彼此靠攏的向心力，並補充相互的缺陷，達到難以破除的地步。三者雖然各自涵括著不同領域，可是其「神聖化的三位一體」（trinitas，拉丁文「三一神」之意）卻意外造成大規模的物質集結（convergence）、離散（diaspora），諸如普天間集結了為數不詳的核子武器而成為世界上最危險的飛機場，為數不詳的魚鷹直升機、美軍士兵進駐沖繩，為數不詳的沖繩勞動者前往福島，暴露在高數值輻射線環境下，進行危險的三一一核災復建工作。導致物質集結、離散現象的發生，正是國家、民族及資本主義三位一體「聖化」作用下的產物。山口泉提及，在日趨保守、右翼的東亞社會中，透過意識型態化的左翼思想來扳動國家、民族及資本主義三位一體，不僅不可能，反而會塑造出另一種保守、守舊的理想主義。他認為東亞唯一的希望在於重建彼此之間，底層的文化、藝術交流，這種底層交流的意義之一，在於稀釋上述神聖三位一體的力量。

韓國學者白永瑞（Baik Young-seo）在《思想東亞》書中創造了「作為知性實驗的東亞」一說。他認為除了「作為文明的亞洲」和「作為地區聯合的亞洲」以外，還需要思考「知性」在東亞交流上的意義。

（註9）白永瑞所提出的看法非常具有前瞻性，他認為「東亞可說是存在著世界市場理論的資源」。（註10）知性實驗的主張是把東亞看作一種未明的感知及震驚交換場所，而不是從傳統的「國家」、「文明」、「地域」等既定框架進行理解。因此，「人」的感知才有可能逐漸在「國民國家」這個亞洲現代性巨大前題的遮蔽下，凸顯出來。

　　知性實驗可以區分為不同的切面。舉殖民歷史的切面為例，例如韓國、台灣及沖繩所形成的「東亞小三角」，三者皆共同經受過日本的軍事主義殖民，但如今卻各自發展出不同的生命內涵，彼此之間具有「知性的共相」。另外，從東亞各地所共同經受的冷戰、新自由主義生命治理模式裡，亦可能開展出新的對應策略與知識分享，更進一步產生行動者的串聯。

　　但是，這些說法也可能流於過度樂觀，關於知性實驗的前提是如何感知彼此之間的「共相」，我認為這是最難的。如果我們沒有建立起「感受他人之痛」，並藉由他人犧牲的痛苦，感受到自己身上被帝國主義「微分化」的處境，我想不僅人與人之間的交流是空談，藝術、文學同樣也會變得空洞無比。行文至此，我想，大江關於沖繩的一段動人獨白，清楚解釋了被犧牲的人如何能讓人反思自己：

　　我是為了更深刻地了解他們而去沖繩的。然而，所謂的更深刻的了解他們，也就是近乎絕望地清楚地意識到，他們會很友善並且斷然地拒絕我。即便如此，我還是要去沖繩。我時常感到，我能夠用完全客觀的視野捕捉到自己，就像我能夠用自己的眼睛來眺望那個落荒而逃的自己的背影。這個廢物、飯桶⋯⋯我只是患了熱病而逐漸衰弱，卻像受了什麼驅使一般，還是要鑽牛角尖，奔走不息，苦思不斷：日本人是什麼？能不能把自己變成不是那樣的日本人的日本人？（註11）

註譯

1. 大江健三郎著，陳言譯，《沖繩札記》，聯經，台北，2009，頁40。

2. 高橋哲哉著，李依真譯，《犧牲的體系：福島‧沖繩》，聯經，台北，2014，頁204。

3. 德希達著，張寧譯，《書寫與差異》，城邦，台北，2004，頁182。

4. 「哲視」（theoria）來自於希臘文「θεωρία」（沉思、注視、關注），是關於希臘式的精神狀態，在《書寫與差異》一書中，「哲視」被德希達視為具有帝國主義的特質，這種特質來自於「光」的暴力，這與德希達後期嘗試將光的系統從理論與本質的特權中移除，並將重心轉移到觸覺（haptique）的研究有關。

5. 同註2，頁155。

6. SHANTI、山口泉聯合著作，《貞子和她的千羽鶴》（*Sadako and Her Senbazuru*），極光自由工作室（オーロラ自由アトリエ）發行，1996，東京，頁1。SHANTI為一反核組織，音譯為梵文的「和平」之意。

7. A. Spaeth, "Silent Partners", *Time Magazine*, 2005.

8. 柄谷行人著，趙京華譯，《跨越性批判》，中央編譯出版社，北京，2010，頁244。

9. 白永瑞，《思想東亞》，三聯書店，北京，2011，頁131。

10. 同註9，頁118。

11. 同註1，頁24。

金江（右），金潤煥於韓國觀光文化部前演出，2004（圖片提供：金江）

韓國

「綠洲計畫」，「八‧一五佔領行動」，2004

有必要就違法：
綠洲計畫與三九實驗室

現代資本主義模式的生活，每個人都是孤立的。參與佔屋，你必須與其他人一起進食，一起作出生活的種種決策。

——金江（註1）

「綠洲計畫」（Oasis Project）及「三九實驗室」（Lab-39）為藝術家金江、金潤煥夫婦前後所進行的藝術佔領計畫，他們是韓國當代藝術著名的壞胚子，同時也是該國引進西方佔屋運動的先驅。九〇年代，當時還是大學生的金江、金潤煥即為學運組織的重要幹部。他們創立了左翼團體，開設勞工繪畫班，積極思考藝術革命的問題。2001年，金江前往法國，感受到佔屋運動的力量。2004年回國後，便與金潤煥共同創立了「綠洲計畫」，以行動、研究與出版的方式，將佔屋運動引入韓國。

在談論金江與金潤煥之前，必須先釐清他們推動佔屋運動的三個背景，才能細緻掌握源於西方的佔屋運動與韓國在地歷史脈絡之間的關連。金江曾經提到，韓國的社會運動、民眾美術運動（以下簡稱「民眾美術」）以及歐陸佔屋運動這三個背景因素，深刻影響她的藝術理念。

光州事件

韓國社會運動對許多在地藝術家的創作有著深遠影響，我所採訪過的多位創作者皆表示，1980年發生的光州事件，幾乎扭轉了韓國現代藝術的發展。光州事件代表戰後民主發展的傷痕，亦為冷戰結構下的政治、社會悲劇。1946年，在美國支持下，傾右、反共立場的李承晚（Rhee Syng-man）成立政權。由於時值戰後，韓國各地的反抗運動仍方興未艾，影響濟州島歷史極深的「四三事件」便發生在該時期。

1948年韓國共和國正式成立後，旋即爆發韓戰，此後，朝鮮半島正式被推入苦難的冷戰結構中。1980年光州事件前，在位的總統是獨裁者朴正熙（Park Chung-hee）。當時韓國已經經歷三十五年日本殖民、十二年李承晚獨裁統治、以及十八年朴正熙的高壓治理，社會內部對於極權政治的隱忍已到了臨界點。1979年，朴正熙遭到中央情報部部長金載圭（Kim Jae-gyu）暗殺身亡，崔圭夏（Choi Kyu-ha）出任代總統並下達戒嚴令，引發民眾強烈的反對聲浪。在一連串動亂後，1979年12月，陸軍保安司令全斗煥（Chun Doo-hwan）取得軍權，並於隔年5月17日宣佈全國擴大戒嚴，成為光州事件的導火線。

台灣方面的韓國問題研究者朱立熙認為，朴正熙執政後期，韓國基本上只能透過「緊急命令」來治理國家，用此來防堵學運、壓抑石油危機所造成的物價狂漲。「緊急命令」的武斷措施，導致國家逐步走向極權政治，社會各界的不滿早已如悶鍋般，行將爆炸。七〇年代後期，朴正熙更公布《緊急措置第九號》，以防堵民間興起的民主主義意識。但可想而知，越是高壓，反彈力量也越大。直到1979年，韓國的勞工抗爭事件已經高達一千六百九十七件，數量之多是十年前的十倍。工運反應出勞工在面對工作制度時的種種困境，當時，釜山的鋼鐵廠、江原道

的煤礦場、仁川的煉鐵廠紛紛發生工運，社會上不滿現況的聲音如野火般燎原。

除了勞工以外，學生也通過一波波集會遊行，訴求民主化，主張解除戒嚴法。由於光州市所在地全羅南道，緊鄰的全羅北道皆屬韓國較為貧窮的地區，因此已有許多學生及市民集結呼籲民主化。然而，全斗煥反其道而行，於5月17日宣佈全國擴大戒嚴，並且逮捕金大中（Kim Dae-jung）等支持學運的政治人物。18日清晨，全國各主要城市的學校皆被軍隊佔領，學運領袖多遭逮補，但仍然有二百多位學生死守在光州市全南大學校門口。當天下午，全斗煥派出空降部隊開進光州進行鎮壓；另一方面，為數二、三十萬的光州市民選擇在此時走上街頭，佔領市政廳並協助學生作戰。抗爭事件最終於5月27日被血腥鎮壓下來，過程中所造成的社會傷痕至今尚未撫平。參與光州事件的藝術創作者，也在此過程中激發出「庶民抵抗」的藝術取徑，逐步發展為民眾美術。

人民力量

韓國社運另一個重要轉捩點是1987年的「人民力量」，（註2）當時人在韓國的朱立熙提及：

1981年至1988年滿七年的時間，筆者是在南韓度過的，雖然沒有目擊光州屠殺悲劇，但是體驗了全斗煥掌權後的威權暴政全程。當時，從大學校園與街頭示威現場，可以感受到南韓學生與人民對全斗煥這個武夫的鄙視與厭惡，但還是無法體會光州人對他入骨的痛恨。直到1987年6月爆發「人民力量」（People's Power）街頭抗爭，一整個月的群眾示威，讓每天的韓國都市街頭都跟戰場一樣，後來連白領階級、

中產階級都走上街頭，筆者才真正體會韓國人對全斗煥這個政權有多麼的痛惡。

後來從檔案與史料中才知道，全斗煥領導的「新軍部」，確實是以對北韓共產黨作戰的心態，在鎮壓光州人民的民主抗爭；對特戰部隊的軍人而言，「殺敵」是至高無上的使命，而且是越多越好；因為他們殺的是意識形態不同的敵人，而不是自己的同胞。

雖沒有體驗過1980年光州悲壯的「抗爭／殺戮」的場景，但見證了七年之後抗暴的6月革命，每天戴著頭盔跟防毒面具奔馳在第一現場，對「暴警」以一石交換一彈、以暴易暴的鎮壓手段，深惡痛絕。6月下旬，情勢緊繃到讓人感覺，全斗煥政權應該是要垮了。

全斗煥這個軍事獨裁政權，原本還企圖以鎮壓光州的血腥手段，動用軍隊來壓制6月抗爭，但是後來在美國與國際奧會警告不惜取消漢城的奧運主辦權相威脅之下，才不得不向民意全面投降，由盧泰愚宣佈「六二九民主化宣言」，也才化解了政權被推翻的危機。（註3）

巧合的是，台灣在1987年正好也宣佈解嚴。「人民力量」可視為韓國民主發展重要的一步，雖然民主化並未真正為社會帶來幸福，也無法讓韓國脫離作為美國在東亞傀儡的命運。2012年朴槿惠（Park Geun-hye）上台後，社會的階級差異較之往昔更加嚴重，可是「人民力量」仍深具歷史意義，也是韓國藝術工作者涉入社會場域的關鍵時刻。

工運

韓國工人運動是用血淚刻鑿出來的。二戰後，勞動組合全國評議會（簡稱「全評」）率領左翼團體接收日本工廠，期間引爆了若干衝突。

1946年，「全評」遭到政府及美國聯手鎮壓，韓國的勞工組織一度衰微。直到1960年李承晚政權垮台後，工運與工會才又逐漸復甦。1961年朴正熙透過政變奪權後，開始強硬鎮壓工會的發展。然而，由於大企業傳統的「家長制」文化，使得工人長期受到壓抑，加上工安事故頻傳，惡劣的工作環境遲未改善，促使工人運動一直蠢蠢欲動。

1970年裁縫工全泰壹（Jeon Tae-il）的自焚事件改寫了韓國工運史。時年二十二歲的他，原本在仁川附近的服飾加工廠工作。該時期適逢韓國廉價流行服飾業興起，工人因此被迫長期加班生產。由於頻繁的超時工作，全泰壹不斷向總統、勞動局及媒體請願，希望政府能夠遵照《勞動基準法》落實勞工權益。但是由於七〇年代韓國經濟起飛，政府及業者只顧賺錢，想當然耳，他的請願通通石沉大海。在毫無出路的情況下，該年11月13日，全泰壹手持《勞動基準法》小冊子於漢城（首爾）自焚，他在自焚時高喊：「讓我們在星期天休息」、「遵守勞動基準法」。自焚後被送到醫院時已是一具焦黑的軀體，全泰壹在留下「媽，請完成我沒有完成的任務」、「媽，我⋯⋯餓了！」等遺言後死去。自焚事件衝擊了社會各界，漢城幾所大學紛紛發起悼念活動。韓國工運研究者具海根（Koo Ha-gen）認為，全泰壹自焚事件，讓工運與學生的民主運動最終取得聯繫，也讓工人階級產生出新的認同感。

七、八〇年代是韓國工運前仆後繼的階段，其中不乏女性、教會等組織團體。譬如1980年光州事件前，Y.H.商事女工在新民黨總部舉行的抗議，這些抗議雖然都遭到鎮壓，但凸顯出參與者已不單只有男性工人，也包含了女性、學生及一般市民階級。1987年「人民力量」之後，韓國工運邁入大爆發階段，光是該年7到9月就發生了三千多起衝突，數量之多是1960年以來的總和。發生的地點也轉移到以重工業為主的南部蔚山地區。這一年也是韓國工運的分水嶺，工人與工會逐漸成為一

個自主階級。總體而言，勞工運動可謂是韓國社會發展的核心，也深刻影響了學生運動、藝術活動。

民眾美術

另外一個深刻影響金江夫婦，以及諸多中生代藝術家的藝術歷史事件是民眾美術，而民眾美術與韓國的工運、學運具有深刻的關連性。八〇年代是韓國社會運動的「黃金七年」，民眾美術特別是在光州事件衝擊下所產生。藝術理論學者金俊起（Gim Jun-gi）認為，民眾美術創作者注重的是批判現實主義、民族藝術、寫實主義、鬥爭式趣味、生活藝術……等，其分類方式是以展演場域做劃分，例如室內展場、現場藝術之分。而現場藝術的定義並非僅是行為藝術，更大的區別在於面對社會大眾。金俊起認為，韓國現代藝術因為民眾美術而開始出現主體癥候，他稱其為「為民眾、以民眾、由民眾擁有」的藝術。

具海根則認為民眾美術來自於七〇年代的民眾運動，他稱之為「民眾文化」。「民眾」一詞最早由日本殖民時期的韓國民族主義者所使用，因為「民眾」帶有民族主義色彩，往往可避免被貼上馬克思同路人的標籤，同時也可以保持詮釋上的模糊性。日籍評論家稻葉真以提及，民眾美術與韓國傳統神秘主義信仰「薩滿主義」（Shamanism）有許多關連，民眾美術裡的「面具舞」（Talchum）、「農樂舞」（Pungmul）、「院子戲」（Madang Kul）皆屬傳統的薩滿儀式。稻葉真以的主張似乎又超越具海根的民眾文化，賦予民眾美術民族主義的色彩。

2012年8月在韓國採訪期間，適逢首爾美術館舉辦「1970-80年代韓國美術　第一部：1970年代現代美術；第二部：1980年代民眾美術」的展覽，呈現了韓國由現代藝術朝向民眾美術的轉變，展覽文宣提及：

江汀村的民眾美術表演（上），民眾美術藝術家安昌煥（Ann Chang-hong）工作室（下）

「綠洲計畫」標誌（上），金江的著作《生命藝術的實驗室——佔屋》（下）

1980年代韓國美術史中的民眾美術，是由特殊的政治社會所出現的首次自立美術運動。光州民主化運動的武力鎮壓，導致民眾對獨裁政權的抵抗，擴散而成社會運動。在這激昂的時代，民眾美術創作者排斥來自西方的現代主義美術、象牙塔的唯美主義美術，以及脫離現實的形式主義抽象美術，推出新的批判實在論路徑，直指社會的壓抑和矛盾。

至今，誕生於社會運動，反映著社會傷痕的民眾美術，仍為影響韓國當代藝術的重要思想。也是韓國現代藝術發展歷程中，脫離西方前衛主義，找尋民族精神、視覺表現系統的重要類型。

佔屋運動

由於留法的經驗，歐陸佔屋運動對金江夫婦產生了巨大啟蒙。普遍來說，佔屋運動約莫興盛於七〇年代，與1968年巴黎學運、歐陸傳統左翼思想有關。佔屋者組成複雜，從左翼人士、學生、藝術家、流浪者……，不一而足。目前佔屋已成歐陸文化的一部分，舉例來說，英國已有志工性的「佔屋者諮詢服務」組織（Advisory Service for Squatters，簡稱ASS）。1976年，ASS開始提供各項空屋佔領的諮詢及情報。並出版多套《佔屋者使用手冊》（*Squatters Handbook*）來教導一般民眾佔屋。

2008年，金江夫婦進行了與佔屋有關的《我們無處不在計畫》（We are everywhere project），該計畫與代表性的佔屋網路社群「佔領！網絡」合作，以近乎壯遊的方式，造訪法國全境佔屋地點，如巴黎的Frichez Nous La Paix、Marie's Atelier、Silvia's Atelier、Wood Stock、La Carrosse，狄戎的Les Tanneries、Toboggan、Mat Noir，維勒第山區的La

Valette，土魯斯的Mix'art Myrys、Cinémathèque Utopia、Pavillion Savage等。透過二個星期南北縱貫法國的行程，帶回佔屋的第一手報導。在《我們無處不在計畫》相關文件裡，金江提及：

佔屋是一種在自治空間裡，不斷地創造並擴展那些不再從屬（subordinate）於資本主義的另類文化，互相協助並分享知識。但這並不僅限於對資本概念的改變，而更多的是揉合了新的生活方法以及藝術經驗。佔屋是對另類生命以及藝術的實踐，這是一個集結創造性計畫的空間，也是一個獨立於一般社會系統的媒介。

佔屋不僅關乎法律，更涉及空間如何被壟斷的歷史問題，這種行為挑戰了以所有權為核心的現代空間邏輯，戳破「保護擁有者而不保護『無有』者」的法律迷思。佔屋行為某方面是「異托邦」（heterotopia）的實踐，但也是反理想主義的「反異托邦」，以自身的複雜性，對單一現代社會的發展模式提出挑戰。

綠洲計畫

在民眾美術、社會運動及佔屋運動的影響下，再加上目睹韓國藝術空間長期被貪腐的「藝術政客」及資本家壟斷，2004年，他們決定組織「綠洲計畫」佔屋團體，金江提及：

（「綠洲計畫」成立之前）金潤煥開始在藝術網站提起首爾藝術家缺乏工作室的情形。文章發表後，許多藝術工作者紛紛附和。過一陣子，金潤煥又再次提及這件事，他認為這個現象是來自於新資本主義

（Neo-Capitalism）下，空間被壟斷（monopolise）為牟取更大利潤的工具，金潤煥認為藝術家應該起來抵抗。（註4）

「綠洲計畫」可謂韓國佔屋運動的先鋒。金江認為，佔屋首先便挑戰了所有權（ownership）與絕對私有制的概念。舉土地所有權為例，台灣法律對於土地擁有者所賦予的基本權利是「上達天聽、下至地心」，這種規範是基於保護擁有者的權益。但是，所有權在今日已經演變為抽象的商品、利益交換，而「私有」（privacy）則是所有權的「人格化」。雖然說，所有權的觀念確實維持了社會一定程度的安定，也普遍被世上大多數國家、人民所接受。但是在現代權力、資本分派過程中，所有權已然成為一種竊盜，這就是普魯東（P. Proudhon）著名的「所有權即盜竊」之說：

什麼是奴隸制？而我只用這就是謀殺來回答，我的意思就會立刻被人所了解……那麼，為什麼對於這另一個問題：什麼是所有權？我不能同樣用這就是竊盜這句話來回答？（註5）

「綠洲計畫」的佔屋運動，一開始便決定針對人類長期歷史發展所累積出來的「空間所有權」問題進行開刀；二方面也拉回到自己居住的城市，從韓國藝術與政治貪腐的弊病，所衍生的閒置空間進行佔據。2004年4月16日，他們組織了一個佔屋工作坊，透過表演藝術，實驗性地對一間公家單位閒置的咖啡屋進行佔屋，成為「綠洲計畫」第一次小型的佔屋實驗。

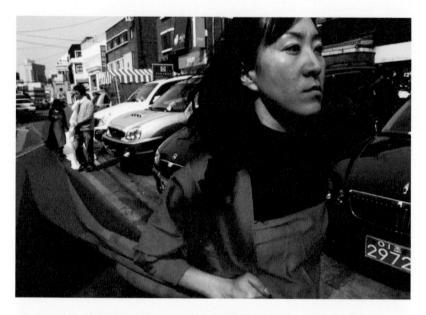

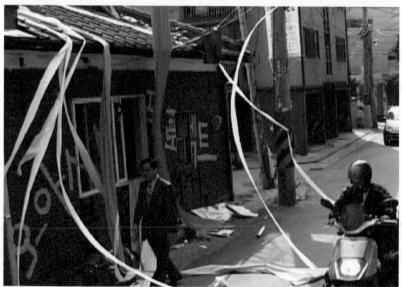

「綠洲計畫」佔領棄置的公家咖啡屋，上圖為金江，2004

八‧一五佔領行動

2004年8月，「綠洲計畫」團隊決定對首爾地區一棟地上二十層樓、地下五樓，閒置七年而工程進度僅約百分之五十的「韓國藝術文化協會」（Federation of Artistic and Cultural Organizations of Korea，簡稱FACOK）文化中心大樓進行佔領。

成立於七〇年代的FACOK是韓國最大的藝術協會，創設之初便與當時獨裁者朴正熙總統關係密切。金江表示，FACOK是韓國現代史上標準的公私不分、政治與藝術的孿生怪物。由於FACOK成員長期將國家撥發的工程款項中飽私囊，（註6）導致文化中心施工延宕，淪為廢墟。這棟位於首爾市區的大樓無疑是韓國現代藝術政治與金權糾結的重要指標，因而金江夫婦決定先拿它下手。

一開始，「綠洲計畫」以「超大工作室」、「免費」等動人標題為號召，撬開施工圍籬，蠱動藝術家盡情「享用」該大樓。但這項行動也絕非僅憑一股盲目衝動。行動前，金江夫婦已經在首爾召開了「在韓國佔屋可能嗎？」的「研討會」，並召集律師、警界朋友共商對策。他們決定製作海報，假裝自己是房屋仲介，向首爾的藝術界公開「招租」那棟閒置大樓。金江夫婦選擇於8月15日（韓國脫離日本殖民的獨立紀念日）做為入侵日，並將該藝術行動命名為「八‧一五佔領行動」，從此敲響韓國佔屋運動的第一聲鑼。

佔領FACOK的行動吸引多達五百多位藝術家參與，金江說，招租這是一種藝術稽仿（art parody）的行為。當天，超過二十位藝術家潛入該建築，進行連續十三小時的表演活動，圍籬外則有數百位藝術家聚集、響應。入侵不久，FACOK執行長趕到現場，舉起木棒作勢毆打參與者。金江打趣地說：「從他憤怒的表情看來，他似乎以為這棟公共建

築物是他個人的。」「八‧一五佔領行動」最終引起FACOK的控告，但是為了佔屋可能面臨的法律糾葛，金江等人早已做了不少事先的律師徵詢。被控告以後，那段期間他們經常「跑法院」，甚至快要到住在法院的程度了。後來法官認定「八‧一五佔領行動」是非營利的藝術行動而非惡意侵佔，因而判處無罪定讞。由於當時韓國僅有的三家電視台皆做現場轉播，該事件廣泛佔據媒體版面，普遍引起社會關注。媒體進一步追蹤、揭露協會成員違法的情事，「綠洲計畫」因而順勢反過來控告FACOK成員貪汙，金江提及：

　　FACOK以法律文件起訴我們，控告「綠洲計畫」冒充仲介的租屋行為是詐欺，因為「綠洲計畫」不是建築物的擁有者。但是法院判決「綠洲計畫」並非詐欺，因為活動並不存在牟利的行為。反過來，「綠洲計畫」控告韓國藝術文化協會的成員違法使用政府的補助金。在律師參與、協助之下，我們控告藝術協會成員公款私用、中飽私囊。（註7）

　　攻防戰中，FACOK協會又再次逆襲，控告「綠洲計畫」成員「非法入侵私有空間」，使得他們必須再次與法院奮戰。後續這場官司總共打了三、四年，最後以「綠洲計畫」成員被課處罰款了事。

　　2005年2月，為持續「八‧一五佔領行動」的焦點，「綠洲計畫」及許多藝術創作、評論者開始在韓國「文化觀光部」（Ministry Culture & Tourlism，簡稱MCT）前進行表演，抗議藝術家普遍租不起工作室的情況，並與「文化行動協同組織」（Association of Cultural Action Organize）共同籌組了非營利協會，目標定為「用和平方式解決FACOK大樓的問題」，希望官方協調處理這個麻煩議題。

　　另外，成員們也在「文化觀光部」前進行了許多宣示性的單場表演

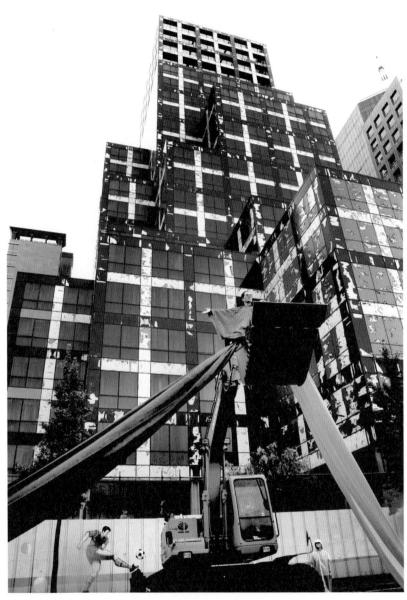

「綠洲計畫」，「八・一五佔領行動」，2004

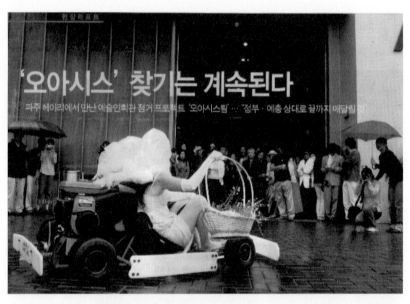

文化觀光部前的藝術行動（上），「綠洲計畫」相關媒體報導（下）（圖片提供：金江）

（solo manifest），金江夫婦則搞怪地穿著結婚禮服，象徵性地站在鋁梯上倒水，諷喻FACOK浪費人民公帑的情事。有些藝術家則乾脆包著睡袋，倚在「文化觀光部」的紅色招牌表演「站睡」，呈現出藝術家租不起昂貴工作室的處境。抗議行動最後促使韓國國家議會召開一場專門會議，討論FACOK的問題。議會期間，金江夫婦則繼續搞笑地在議場前停車場表演刷牙，顯示出「走哪那佔到哪」的決心。

DSD七二〇計畫

佔屋過程中，金潤煥宣誓：「如果可以就循法，如果必要就違法！」這句話成為未來金江夫婦行動的金科玉律。2005年8月，團隊發現首爾市木洞一間長期閒置的「木洞藝術家中心」（Mok-Dong Center for Artist）。該建築所屬單位竟然也是FACOK系統之一的「韓國藝術協會」（Art Council Korea，簡稱ACK）。發現獵物後，「綠洲計畫」除了直接進駐外，也發函給建築所有者ACK，希望合法使用該空間，想當然耳，直接遭到否決，對此金潤煥提及：

閒置的「木洞藝術中心」是一次很特別的佔屋機會，可以有七百二十小時（一個月）不間斷的藝術抵抗行動。在此之前，8月22日，「綠洲計畫」成員向建築物所有者ACK遞送了空間使用申請書。但一直到9月22日，整整一個月後我們才收到ACK的回覆：「經過我們調查過您所申請使用的一之一一九號建築物後，發現該空間被違法使用為藝術、創作用途。因此，這棟房屋在未來將會被拆除並被規劃為遊客中心。因為後續工程進度的理由，我們在此通知您，您所申請的空間使用並未通過。」收到回覆文件的隔天，「綠洲計畫」成員再度提出申請，

短短幾天也可以，即便建築物即將被拆除，但還是遭到駁回。當所有空間審理的法律行政程序最終都落空之後，唯今之計僅剩佔屋一途。（註8）

　　在決定佔屋之後，金江夫婦用榔頭、鐵剪破壞鐵門，並啟動為期一個月（七百二十小時）的《DSD七二〇計畫》佔領行動。這是一場馬拉松式的接力創作，剛開始僅有九位藝術家參與，但行動結束前參與者已高達三十位。佔領行動以表演、展覽為主，而除了多位藝文工作者參與外，「反三星文化基金會」（Anti Samsung Cultural Foundation）等友情單位也陪同進駐。《DSD七二〇計畫》佔領行動引發社會廣泛討論，迫使「木洞藝術家中心」決定以藝術為未來營運項目，成功創下韓國第一次民間促使官方將閒置空間轉換為藝術中心的案例。同一時期，前述「八·一五佔領行動」中，FACOK的貪汙案也進入司法調查階段，FACOK主席帳戶被清查，總部遭到搜索，這些都是「綠洲計畫」佔屋所激發出來的結果。

藝術篷車與襲擊白牆

　　金江說過一句令人難忘的話：「關於藝術，我在街道上學到的遠比學校來得多。」《DSD七二〇計畫》佔屋結束後，意猶未盡的「綠洲計畫」開始往街道延伸，於是《藝術篷車》（Covered Wagon of Art）誕生了。所謂的「篷車」其實是由廢棄的空調冷卻水塔改造而成，外觀看起來很像不明飛行物體。這是一項隨機移動的創作，篷車巡迴韓國各地舉辦公共活動，包含為貧窮藝術家準備戶外沙拉大餐，也與不同地點的學校學童共同創作，金江提及：

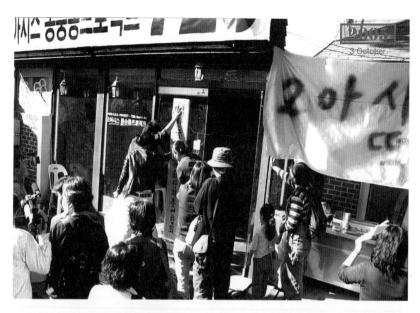

《DSD七二〇計畫》佔屋過程（上），《藝術篷車》移動中（下）（圖片提供：金江）

《藝術篷車》沒有經過申請便直接在街道上進行，這個標舉著「我們要和你相約在街上」的藝術行動持續了六個月，總共在韓國巡迴了八個城市及鄉村。（註9）

　　為了將行動擴展到戶外，也希望進一步探討都市空間景觀化的問題，「綠洲計畫」接續進行了《襲擊空牆》（Attack to the Empty Wall）行動。該計畫提出了「可塑地棲居」（habitating plastic）的概念，拒絕接受由上而下的都市發展邏輯。《襲擊空牆》選擇首爾市中心一個施工中的大型公共藝術白色圍籬，展開塗鴉。公共藝術的問題存在於韓國城市空間已久，藝術史學者文貞姬（Wen Jen-ji）提及，「百分比公共藝術」在韓國的氾濫幾乎已經造成「雕塑公害」。因此《襲擊空牆》決定發起藝術家對雕塑的圍籬塗鴉，讓市民意識到公共藝術過剩的問題。

另類藝術文獻

　　《襲擊白牆》後，金江夫婦出版了《佔屋——自治空間教戰手冊》（Squat-Manual book for Autonomy Space）一書，總結了幾年來「綠洲計畫」在韓國的佔屋經驗及相關論述。隨後，有感於藝術家逐漸依賴「綠洲計畫」來取得創作空間，混淆了金江夫婦鼓舞每個人自發性佔屋的初衷，因此，2007年，他們決定終止「綠洲計畫」。

　　計畫雖然結束了，但密集的佔屋行動仍然為財團操控下的韓國當代藝術環境帶來了的衝擊。「綠洲計畫」雖然被歸類為前衛藝術之一，但它並非單純西方藝術脈絡影響下的產物，而更進一步結合了韓國特殊的歷史背景，包含前述的民眾美術、社會運動等。因此「綠洲計畫」並非一般的佔屋運動，雖然金江提到她的藝術實踐具有無政府社會主義

（Social Anarchism）的傾向，但與西方佔屋運動最大的不同在於，他們更希望衝破韓國存在已久的藝術／政治貪腐的共構體制。

「綠洲計畫」對於藝術文獻（art documentation）的思考角度也很特別，藝評家金寬鎬（Kim Seung-ho）在〈「綠洲計畫」如何煽動並挑戰藝術觀念的改革〉一文指出，他們主要的概念核心在於場所（location）與行動之間的關係，金寬鎬首先考察西方藝術史「一次性」的表演行動如何成為「產品」的脈絡，譬如杜象（M. Duchamp）的《噴泉》（Fountain）、克萊因（Y. Klein）販賣其在塞納河畔的行動表演、曼佐尼（A. Manzzoni）的《藝術家的大便》（Excrement of the Artist）等，進一步探討為何標舉否定性的前衛藝術（Avant-Grade），如何演進到具商品邏輯新前衛藝術（New Avant-Grade）：

> 杜象、克萊因或曼佐尼的「一次性」表演作品成為前衛藝術及新前衛藝術之間爭辯的對象，僅因為他們實際的藝術作品剛好遭遇了前衛藝術及新前衛藝術觀念的遞換。這並不是藐視他們的作品，焦點在於什麼樣的操作以及什麼樣的媒介使得作品成為藝術歷史的脈絡。同時，我們應該藉以重新形構藝術歷史的關鍵字又是什麼？（註10）

金寬鎬認為，前衛藝術與新前衛藝術隱含著複雜而交錯的力量。克萊因的一次性表演雖然屬於過程性事件，但是一旦過程所遺留下來的「物件」進入美術館後，很自然就會成為「藝術品」，也勢必被寫入藝術歷史，但藝術家的初衷或許反對這樣的轉換。他進一步認為，「綠洲計畫」拒絕一次性表演被藝術世界商品化，甚至連「歸檔」都不願意，金江夫婦也質疑行動表演被粗暴納入藝術歷史的做法，因此「綠洲計畫」並沒有選擇進入美術館成為藝術文獻。他們所留下的物件、照片、

報導，也沒有被轉化為物件，成為從屬於展出空間的「元素」。就像金江所說的，「八‧一五佔領行動」最成功之處在於透過藝術行動佔領了報紙與媒體版面。在他們的佔屋行動中，文獻已經確實已被思考為一種更為寬廣的社會實踐。

野人玩火

　　結束「綠洲計畫」之後，金江夫婦一度轉往韓國中部的大秋里村，聲援當地的反美軍基地運動。大秋里位於首爾南方八十公里的平澤市郊區，由於優越的戰略位置，早已被選為設立新軍事基地的口袋名單。2003年受到美軍撤出北緯三十八度線的大政策影響，在當時總統盧武鉉（No Mu-hyeon）同意下，美軍總部預計從首爾的龍山遷往平澤市。鄰近的大秋里農村被劃入基地範圍，面臨遷村的命運。此舉引發當地一百四十餘戶居民的誓死抵抗，也促使許多韓國藝術工作者前往當地支援。金俊起指出大秋里事件對於藝術界的衝擊：

　　許多韓國藝術家經歷了一件大事，使藝術家對於自己作為行動主義者的身分產生自覺。從2003年到2007年，在大秋里（韓國中部一個小村莊）的現場藝術活動。除了視覺藝術以外，還有文學、音樂以及戲劇等各類藝術家參與，這顯示了國家的公共性與以村子為單位的公共性之間的差異。在大秋里的計畫中，藝術家管自己叫「野人」。（註11）

　　大秋里事件吸引了許多韓國藝術家長期進駐，金江夫婦也選擇在大秋里平原綑紮許多象徵村民的稻草人，排列成斗大的字樣（原本預計排列的是「US ARMY NO」，最後變成「NO！」以及一位婦人吶喊的圖

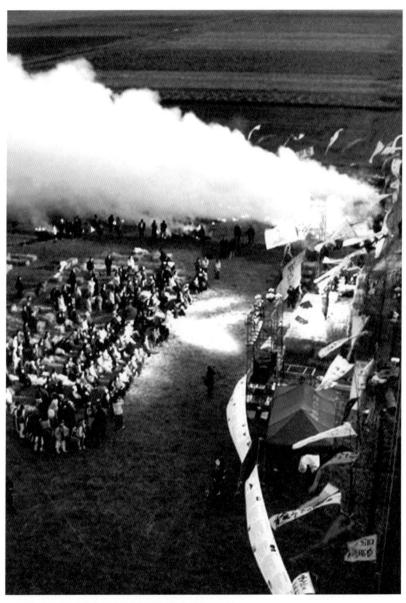

大秋里《玩火》現場，2007（圖片提供：金江）

樣。）該作品名為《玩火》，金江夫婦與村民們點火焚燒稻草人，讓農地留下燃燒過的焦黑痕跡，這個平原上婦人吶喊的圖樣大到可以從電子地圖上看得到。不過，2006年5月，韓國軍方進行了無差別的武力鎮壓、驅離。最終，純樸的大秋里村遭到夷平，這塊土地依然悲劇性地成為美軍基地。

三九實驗室

2007年7月，金江夫婦決定移往文來洞（Mulle-Dong）一處老舊的鐵工廠社區另闢戰場。該區仍有少數的工廠運作中，其他多為廢棄的辦公室空間。轉移到文來洞後，他們將「綠洲計畫」改弦易轍為「三九實驗室」，正式成為文來洞藝術社群的一員。

「三九實驗室」改裝自一間閒置十年的辦公室，在經歷多年的佔屋運動後，金江夫婦認為必須更細緻地面對藝術家與在地網絡之間的共存（co-exist）關係，才能共同抵抗韓國日益嚴重的都市仕紳化問題。實驗室成立後，吸引許多藝文團隊仿效進駐，老舊的鐵工廠社區也逐漸形成文來洞藝術村。在此之前，首爾類似的藝術聚落主要集中在弘益大學附近的大學街（Daehangno University Street），但是由於城市商業區的擴張，造成租金上漲、街道空間仕紳化，導致藝術工作者只得向外另闢蹊徑，位於首爾西邊，租金相對便宜的文來洞自然成為首選。工業區老雖老，這個區域仍持續面臨著都市擴張的威脅。韓國《空間》（Space）雜誌評論者鍾進一（Choi Jin-i）提及：

當首爾市議會2008年通過《都市計畫條例》修正案後，都市更新的陰影籠罩著文來洞一帶。這個消息衝擊了這裡的藝術家，文來洞變成

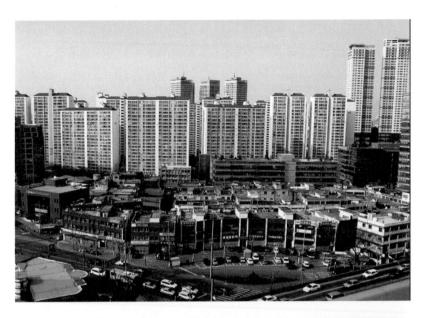

文來洞一景（上），窗口掛萬國旗的「三九實驗室」，2012（下）

一個具有敵意的地方。威脅、衝突開始浮現，並使整個氣氛變得不和諧。雖然另一個計畫預計將文來洞閒置的空間轉化為「創意文化城市」，文來洞將重生成為首爾第一個「藝術工廠」，然而這個計畫目前仍僅實現於各自分割、孤立的小點，尚未包含在都市更新的其他區域。當藝術家為了生存，試著在首爾尋找更為低廉租金的工作室時，這個區域的都市更新如何執行，仍待考驗。（註12）

文來洞藝術聚落周遭圍繞著許多二、三十層樓的大廈，對比老舊工業區，形成景觀上的落差。同時，老工廠擁有者因為預期不久就會都市更新，一般不願意花錢整修建築，使得這個地方彷彿時光停滯，依然散發著經年的鐵屑、油漬，以及勞動者的氣味。

「三九實驗室」創設至今，以行動爆發力著稱的金江夫婦自陳「能做的什麼都做了」，目的不僅為了延續佔屋的理念，也進一步透過合作，凝聚在地力量，抵抗仕紳化。對他們而言，假如藝術村再次造成仕紳化，最終將助長資本家、所有權的概念在社會中更加深化，藝術家也成了共犯。因此，「三九實驗室」希望在共存的理念下，鼓勵藝術工作者與鐵工廠的勞工對話、交流，嘗試凝聚成一個社群。金江表示，這已非單純的佔屋，而可以視為佔屋的演化，藝術社群的存在也扮演了阻擋都市仕紳化的力量。截至2013年為止，已有大小不等的七十個視覺、表演、劇場以及七個其他類型工作室，兩百多位藝術創作者進駐其中。

2007年，「三九實驗室」進行了一項吃力不討好的計畫：《屋頂美術館》（Roof Museum）。由於文來洞工業區的老舊社區，屋頂通常堆滿垃圾，使得工業區周遭圍繞的高聳大樓住戶，每天被迫「觀賞」社區屋頂的垃圾。為了改善這點，金江夫婦結合藝術家，進行了一次「自我淨化」行動，逐一清理屋頂的廢棄物，並且以裝置性的作品，將它們改

《屋頂美術館》（上），「三九實驗室」於工業區的行動（下）（圖片提供：金江）

造為天空美術館。

　　除了長期與文來洞其他藝術團隊共同舉辦開放工作室、藝術嘉年華外，金江夫婦也組織藝術工作營，與周遭的學校孩童進行互動式的創作坊。「三九實驗室」每年亦邀請國外藝術家前來駐村，並長期與住在南北韓交界的北緯三十八度線非軍事區（DMZ）居民共同創作。可以說，共生的想法已然成為「三九實驗室」的發展方針，雖然我們不知道它的成效究竟該如何檢驗？至少，基於對檔案的重視，金江夫婦每年固定出版專書，針對文來洞年度工作進行報導及整理，留下客觀的紀錄。

　　金俊起曾以「後民眾」一詞，形容今日承接民眾美術的韓國當代藝術家，金江夫婦也被認為是後民眾創作者之一。九〇年代經歷世界化的影響，加上光州事件對年輕創作者心理上的陰影，一連串複雜原因使得強調民族性的民眾美術逐漸質變。同時，上一輩的民眾美術藝術家在取得光環後，有明星化的趨勢，這都是今日所謂的後民眾創作者首先要超越的議題。但無論如何，金江夫婦「綠洲計畫」、「三九實驗室」的佔廠、共生實踐，在韓國當代藝術的生態中仍極為突出。

Cort Corter佔廠行動

　　金江夫婦的佔屋理念已經影響不少韓國藝術工作者，其中一例就發生在仁川附近平和地區的「Cort」吉他工廠。仁川是韓國第三大城，除了擁有國際機場之外，由於臨海、腹地廣闊，更是韓國重工業匯聚之地，因而被稱為「勞工之城」。七〇年代至今許多工運皆發生於此。位於仁川平和地區的「Cort」吉他工廠，如今正有一群藝術家以佔廠的方式，協助當地勞工樂團「Cort Corter」進行抗爭。

　　所謂的「Cort Corter」是「Cort」及「Corter」兩家不同名稱，但歸

屬同一位「沒良」老闆的吉他工廠名稱組合。「Cort Corter」勞工樂團由兩家吉他工廠的資遣勞工所組成，型態比較接近走唱隊。他們以「沒有工人，就沒有音樂！沒有音樂，就沒有生活！」為標語，巡迴世界各地，傳唱他們的哀傷際遇，順便在歌曲中痛罵他們那沒良的老闆。

「Cort」的全名是「Cort樂器株式會社」，專門為百年品牌Gibson等高檔吉他代工。2008年，資方強制解散工廠，造成許多勞工瞬間失業。從那時起，一位被資遣的勞工房鐘雲（Bang Jong-won）獨自進駐空盪的廠房，抵死不退。房鐘雲孤獨地居住一年以後，陸續有八位遭解僱的勞工返回工廠搭帳篷進行抗爭，而首爾地區的藝術家也在2012年4月陸續加入佔廠，協助壯大聲勢。

帶我進入吉他工廠的，是我在參加濟州島反海軍基地運動時遇到的藝術家鄭允希（Jung Yun-hee）。當時是冬日，天空中飄著陰冷小雨，勞工們正在臨時搭起的帳篷以韓式石板烤著三棧豬肉，搭配辛辣的泡菜及生洋蔥當晚餐。餐後，我隨著鄭允希穿越陰暗的廠房，走入這個過去外銷歐陸高檔吉他的工廠身軀裡。空盪的廠房幾乎連一絲光線都沒有，不難想像過去勞工工作時的鬱悶感。每當經過某些漏著雨且特別陰暗的空間時，鄭允希就會走得特別快，她害怕地對我說：「這裡有很多鬼。」

恨的文化

我好像也可以感覺到「很多鬼」，或者更精確地說，是感到一股強悍的怨念流連於黑暗的廠房裡。我不禁想起聽聞過的「恨」文化，韓國前總統金大中（Kim Tae-jung）曾經以恨的觀念來闡述朝鮮民族，他認為朝鮮文化的根基是恨。他們忍受著巨大的歷史羞辱，千方百計堅持下去，這就是恨的本質。（註13）由於我不是韓國人，一時難以釐清恨

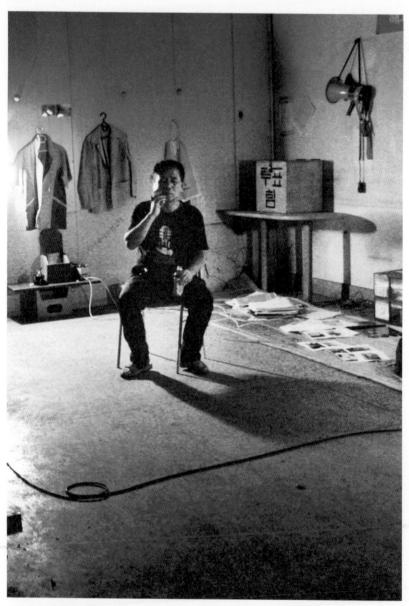

佔廠勞工房鐘雲，攝於「Cort」吉他工廠內，2012

的文化之來源，但是走在這間被遺棄的吉他工廠裡，彷彿卻依稀感覺得到它。「Cort」吉他工廠過客般的命運，似乎也是韓國的歷史縮影。過去，朝鮮半島因為銜接了日本及中國大陸這兩個海、陸強權，長期甩不開被當成「強權的走廊」之宿命。但是反過來說，這種以恨為核心的思想卻往往造就極為強烈的爆發力。今日，韓國總體經濟實力幾乎超越傳統亞洲強權日本，奠基的無非也是恨的文化。

　　過去在「Cort」廠房裡，為了保持吉他木頭濕度的恆定，勞工們被迫在沒有空調、近四十度高溫的環境下工作。同時，沒良老闆為了避免他們在工作期間因為看到戶外的風景而「分心」，刻意將廠房的窗戶設在三米以上高度。在密閉、悶熱的工作環境裡，勞工必須長期與木屑、灰塵為伍。同樣隸屬於「Cort 樂器株式會社」的「Corter」吉他廠命運更慘，吉他廠位於韓國中部大田市郊區，由於鄉下地方謀職不易，沒良老闆更得寸進尺，仗勢要求員工每天除了吃飯以外，其他時間都必須站著工作，無法休息。「Cort」和「Corter」兩家工廠的工會在1991年被資方強制解散，造成勞資雙方長期積怨之始。在工廠外移東南亞以後，被資遣的勞工為了爭取權益而團結在一起，組織樂團，共同佔廠。可以說，「Cort Corter」勞工樂團也是恨的文化的一環。

　　韓國風起雲湧的反美、反資方、反全球化運動，綿延的抗爭戰線、激烈的身體衝撞，確實是吾人難以想像的。舉例來說，同樣位於平和地區的雙龍汽車（Sang Yong Motor），2012年爆發了一場大罷工，原因在於2009年雙龍汽車被中國、印度等外資併購，已經形同一家外國公司，新公司強行解僱九百七十位員工。2012年的大罷工是為了訴求恢復工作機會所進行的，抗爭綿延七十七日，造成二十二人自殺。

　　我問「Cort Corter」樂團的勞工為何佔領這個地方？他們堅持認為這不是「佔領」，工廠本來就是他們的家。但是「住」在這裡，現實情

況卻極為嚴峻。產業外移後，「Cort」工廠轉賣給外人，新地主不斷地要求警方強制驅離佔廠的勞工，甚至收買黑道潛入騷擾。這些事情對於勞工以及參與佔廠的藝術家造成極大的心理負擔。有鑑於此，勞工與藝術家共同合作舉辦展覽，希望以「開放工作室」（open studio）的模式吸引更多人前來，共同面對各種力量的威脅。老實說，這是我見過最有意義的開放工作室。

在其中，鄭允希透過長期訪談佔廠勞工，將「Cort」及「Corter」兩家吉他工廠的工會抗爭史，以年表的方式繪製在廠房牆面上。她也撿拾各式各樣散置於工廠內的文件、衣服……，結合成文獻形態的空間裝置，見證了「Cort」的血淚史。鄭允希不斷向我提及勞工在「工人」與「家庭支柱」之間的身分矛盾問題，他們一方面是受到資方壓迫、沒有尊嚴的工人；另一方面又是受到家人愛戴、尊敬的家庭支柱。現代社會分化所造成的角色矛盾，在他們身上一覽無遺。

金江夫婦也參與開放工作室展出，他們蒐羅了工廠裡的塵土、木屑，在地上排成：「안녕하세요」（您好）字樣，以感傷的方式呈現出吉他工人塵土般的生命。另外一位佔廠藝術家宋孝淑（Hyo Sook-sung）則找來許多平和地區勞工丟棄的鞋子，上面擺了韓國傳統哀悼用的花朵，組成喪禮般的空間裝置。鄭貞京（Jun Jin-kyoung）則是在金江鼓舞下進駐這個工廠的，她感傷地說，來這裡是因為首爾工作室租金昂貴，同時，都會的生活型態缺乏人際關係，交不到朋友。在需要創作空間及朋友等因素下，促使她來到工廠，為自己的人生尋找出路。

發生在「Cort」廢棄工廠的故事令人感傷，特別是當工人說工廠是他們的家時，更是如此。這反應了當代生活空間裡，人與人、人與空間的關係被推到極度的賤斥（abjection）中，一如克莉斯蒂娃（J. Kristeva）提及，生命經驗中第一次賤斥的發生往往是在孩童與母親

佔廠藝術家鄭允希與勞工合作的文件作品，2012

金江夫婦參與「Cort」開放工作室的文宣（上），鄭允希作品（下）

《안녕하세요》（您好），金江夫婦響應「Cort」佔廠之創作，2011（圖片提供：金江）

分離的時刻，孩童因為意識到母親終究不屬於自己，感到痛楚而將自己包裹在賤斥之中。可是，當「工廠就是家」的認同那麼輕易地被資方的遷廠所抹除，這些吉他工人不僅失去了工作，也失去廣義上的「家」，所以僅能透過佔廠，換來一種以自身之賤斥，才得以面對的無家可歸感。失去工廠等於失去家，他們得用更強大的恨來包裹、強化此一賤斥，讓自己不致毀於被遺棄的孤獨裡。

　　無論金江夫婦的佔屋或者「Cort」的佔廠，在韓國看到這些前仆後繼的行動，一方面令人感到敬佩，但也不免讓人困惑。嚴格來說，韓國另類抗爭運動的強度極高，舉例來說，2008 年金融海嘯後，「拒絕接受正規教育」的聲音已經出現在民間社會，光是由 Haja 等五十多個民間另類教育系統，（註 14）不知訓練出多少個獨立思考的個體，但是為什麼社會反而依舊深陷財閥化的官僚主義？我不禁想到關於「諸眾」的難題，柄谷行人在批評內格里（A. Negri）以及哈特（M. Hardt）的諸眾概念時形容過此一矛盾：

　　透過諸眾自我統治而被揚棄的論點，是無政府主義的論點，其中完全無視於國家的獨立自主性。因此，諸眾的反叛，不會造成國家的揚棄，反而只會歸結到強化國家一途罷了。（註 15）

　　柄谷對諸眾及無政府主義的諸多批評是對的，但是某方面來說，佔屋及佔廠雖然未能撼動體制，更遑論帝國。在東亞複雜詭譎的多邊情勢中，無政府主義也幾乎沒有伸展之處，甚至可能反過來強化國家內部的保守勢力。但這不是說這些毫無意義，而是促使我們重新理解無政府主義，例如普魯東的自由與互惠，探尋可能的共生方式。這或許是佔屋運動、無政府主義與共生思維，如何在今日世界開展的辯證與實踐。（本

文經過增修，原文刊載於《藝術觀點ACT》第五十二期，2013）

註譯

1. 摘自金江給筆者的「綠洲計畫」及「三九實驗室」文件資料。
2. 1987年是韓國言論自由開放的一年，10月全民公投通過第六共和國憲法，沿用至今。憲法主要內容為顛覆軍事威權、削弱總統職權、行使民主制度，是盧泰愚《六二九民主化宣言》之具體化和制度化。參見蘇世岳著，《韓國社會與文化》，華梵大學人文教育研究中心，台北，2010，頁226。
3. 朱立熙，〈韓國五一八光州事件之處理與借鏡—韓、台「國家暴力」與「過去清算」的比較研究〉，2008。摘自朱立熙個人網站：台灣心／韓國情。
4. 同註1。
5. 普魯東著，孫署冰譯，《什麼是所有權？或對權利和政治的原理的研究》，商務印書館，北京，2007，頁37。
6. 金江指出政府已投注一百六十五億韓圜工程款，但大多被FACOK成員中飽私囊。
7. 同註1。
8. 同註1。
9. 同註1。
10. 同註1。
11. 同註1。
12. 同註1。
13. 金大中著，馮世則等譯，《金大中哲學與對話集》，世界知識出版社，北京，1991，頁50。
14. Haja為亞洲金融風暴後，培養個人獨立能力，倡議個體進行文化革新的另類教育組織，目前已在韓國、日本等地日益擴散。
15. 柄谷行人著，莫科譯，《邁向世界共和國》，臺灣商務印書館，台北，2007，頁224。

從「谷隆比」眺望遠方的虎島，2015

島嶼的淚珠：
江汀村反海軍基地運動

　　江汀村，字面上的意義指「水的村莊」，顯示了此區擁有豐沛的湧泉水。這在火山噴發所形成的濟州島上實屬難得，是以江汀村傳統上為濟州島少數能夠種植稻米的村莊之一。

<div style="text-align:right">──王郁萱（註1）</div>

　　2012年，為了參加韓國「民眾藝術家協會」（Minyechong, People`s Artist Federation）的和平音樂祭，理解濟州島反海軍基地運動，我從仁川機場搭上了濟州航空直飛濟州島，並轉乘環島公車繞了半座島嶼，來到位於西歸浦市西邊數公里的小聚落：江汀村（Gang-Jeong village）。

哭泣之村

　　數年來，江汀村一直深陷海軍基地的抗爭裡。當我第一時間抵達後，在穿越數百名由西歸浦市徵調來的警察學生支援隊，來到海軍基地入口時，那裡正發生激烈的衝突與推擠。為了阻擋施工的水泥車進入基地，村民、和平運動者正與警察扭打成一片。不久過後，整個場景像被

颱風掃過一般，幾位和平運動者被揍得奄奄一息，躺在地上等待救護車。現場留下一位看似村民狀的婦女，猶有不甘，站在門口歇斯底里地朝海軍基地摔塑膠椅。據說，這是村民阻擋工程車的每天例行性幹架，也是江汀村送給我的第一個震撼畫面。

傍晚，在反海軍運動的大本營：村民活動中心安頓好後，我們開始幫忙音樂祭活動的佈置，有些人協助搭帳篷，有些人幫忙塗反戰貝殼。活動在晚上揭開序幕，第一時間接觸江汀和平音樂祭孩童所吟唱的哀怨樂曲時，我實在無法克制自己。這種強烈的身體觸動，隨著往後幾天由田美泳（Jeon Mi-young）率領的「民眾藝術家協會」抗議活動，以及每日在海軍基地門口靜坐的天主教神父們，還有那些天天與警察肉搏、爬水泥車、佔領海岸阻擋海軍基地工程的村民、藝術家、和平運動者，加上宋博士率領的「SOS」（Save Our Sea）組織不間斷的奮力搏鬥……這些畫面，以一種痛苦而難解的感受，不斷地貫穿我的身體。

韓國反美軍基地運動在各地持續已久，金江夫婦曾經參與過的大秋里抗爭即為一例，而今日濟州島的江汀村儼然成為另一個主戰場。根據駐點江汀村的「SOS」成員指出，2006年，韓國國防部以金錢收買前村長及少數海女，暗中把江汀村劃為海軍基地。在此之前，江汀村已被政府指定為「絕對保護區」，聯合國教科文組織（UNESCO）亦指定村外海域為「生物圈保留區」。政府決定在江汀村海岸，有「生命之岩」稱呼的「谷隆比」（Gureombi）興建基地，他們表面上宣稱只是要蓋一座「民軍複合觀光美港」，但實際上則希望擴建為可供美軍核子動力航空母艦進駐的軍港，用以箝制可能發生在東海的中國武力威脅。

錯愕的居民在知道村落被出賣後，從此陷入長期奮戰。2010年，海軍基地開始動工，興建圍籬，並於2012年3月對江汀村的精神地標「谷隆比」進行爆破。為了阻止火藥運入基地，村民們集體動員，將所有開

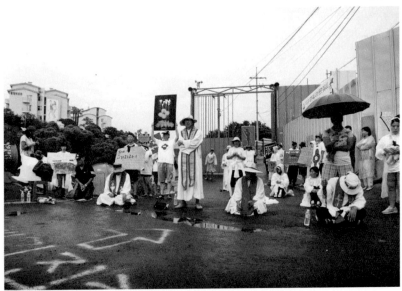

海軍基地門口抗爭行動，2012

「谷隆比」與其上的海軍工程

得動的農用車輛開到村落兩端的入口堵塞。逼使軍方只得由海路將炸藥運送上岸，當天光是的阻擋行動就有三十餘人被捕。爆破「谷隆比」的場面更是驚悚，許多人目睹這一刻時，只能站在圍籬外哭泣。「谷隆比」附近海域擁有豐富的生態，政府以自相矛盾、「例外」的方式否定了自己原先劃定該海域為「絕對保護區」之法令，不但強行用炸藥將「谷隆比」這塊村民成長共同記憶的巨石炸毀，覆蓋上水泥及削波塊。基地工程也破壞了海裡生長的第二級瀕臨絕種生物紅角螃蟹、軟紅珊瑚以及在太平洋、阿拉斯加之間的迴游海豚生態，更進一步摧毀基地下方擁有七千年歷史的青銅器遺址。

「谷隆比」爆破以後，海軍工程不斷地往前推進，村民與各方人士也開始展開他們每天跪拜、靜坐、苦行、爬水泥車、肉搏、受傷乃至於坐牢的抗爭命運⋯⋯可以說所有直接、間接的方法都派上用場。許多家庭也因為贊成軍港與否的立場問題，導致親人之間的分裂。唯一住在江汀村的台灣人，同時也是「SOS」組織成員王郁萱便曾報導過一個鮮明的例子：

一隻漂亮的白狗臉上被畫上紅眼鏡，記者一問之下，原來是支持海軍軍港建設的狗主人，為了諷刺反對海軍軍港建設的戴著紅框眼鏡弟媳的「傑作」。（註2）

孿生島嶼

濟州島素來流傳著「三多」的諺語：「風多、石頭多、女人多。」其中，「石頭多」是因為島嶼本身就是一座火山，熔岩地形造就許多火山岩塊，例如「谷隆比」即為岩漿遇到海洋冷卻後所形成的巨石。而

「女人多」則指出這座以海女著稱的島嶼上，女性堅毅的性格；另一說是因為1948年「四三事件」造成大量男性死亡，島上剩餘的人口多為女性所致。無論如何，諺語點出了濟洲島自古艱苦、多舛的命運。

由於台灣跟濟州島的形狀都有點像番薯，地理位置也都處於大陸邊緣，甚至現代歷史的發展亦有類似之處，促使我想先從濟州島回望台灣。稻葉真以認為，要知道今日江汀村民為何如此堅決投入海軍基地抗爭，就必須先理解發生在1948年濟州島的「四三事件」，經由「四三事件」，才可能深入海軍基地與江汀村居民之間被遮蔽的歷史情結。巧合的是，「四三事件」發生前一年，台灣也正發生「二二八事件」，兩者背景相似，都存在著戰後貪官牟利、經濟失調、米價狂飆、主權不明、執政者恐共等因素，兩者後續也都演變為長期的鎮壓及恐怖統治。從這點看來，濟州島的歷史對我們而言並非完全陌生。

悲劇性的「四三事件」除了導致數萬島民死亡外（詳細數字至今仍有爭議），更造成今日濟州島民與韓國本土民眾之間隱然的隔閡，其狀況可能也類似於台灣島內過去對本省人、外省人的區分。我在江汀村時，聽到村民稱呼韓國本土為「大陸」，而且他們也認為「大陸人」對濟州島民長期存在著歧視。

好幾十年來，任何人若提起此屠殺事件，很可能會導致其入獄或受虐。被貼上共產黨人標籤者的親戚們無法擔任公職，也無法在許多公司獲得工作。許多人仍舊害怕說起曾經發生過的事情。五十多年來，在首爾的歷任政府沉默了韓國民眾對國家機器有系統的屠殺、強暴以及虐待的記憶。直到2005年，韓國前總統盧武鉉才公開為此屠殺事件道歉，並將濟州島設立為「世界和平之島」。在四三和平公園內的一座紀念碑上寫著：濟州島「四三事件」將被記憶為和平、統一以及人權的珍貴的

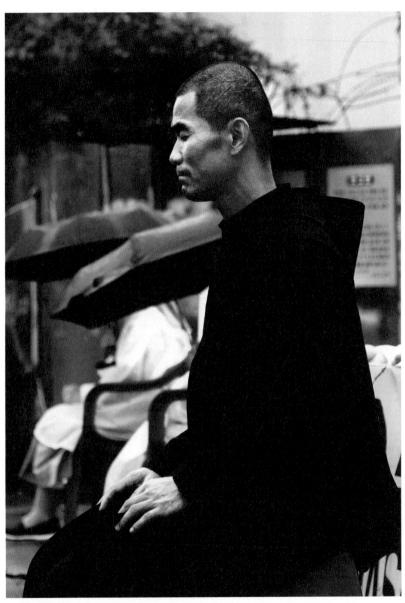

天主教徒在海軍基地門口靜坐，2014

象徵。但是政府的記憶力是差的。從2002年開始，韓國政府便開始計畫在濟州島不同地點建設一個大型的海軍基地，受到當地居民的強力抗爭，使得此建設計畫延宕多年。島民們為了其生存、土地、社區共同體勇敢起而抗爭，但卻因此又再一次使他們被貼上「紅色」的標籤。（註3）

因為冷戰的局面至今尚未結束，因此歷史的重複是可以想見的。稻葉真以另外提及東亞四個分裂線：分別存在於南北韓、中國與台灣、日本與沖繩以及日本與亞洲之間。事實上，韓國與濟州島之間也存在著分裂線。這些分裂線一方面顯示了中央與邊陲、殖民與被殖民，乃至於文化上的主流、邊緣等自明性（identity）問題；二方面赤裸指出冷戰不但沒有結束，在未來勢必對我們，即便僅在各自生活的島嶼內，形成更多「分裂線」。揭示這些既存的分裂線並非強調分離意識，而是認清自身的歷史限制，尋求縫補的途徑。（註4）以江汀村海軍基地事件為例，不僅存在著前述歷史糾結，也顯示出今日美國對於亞洲的新殖民戰略佈局。荒謬的是，不僅美國想蓋軍事基地，中國資本家也在濟州島快速發展各項投資。濟州島有許多大型飯店、遊樂區、博物館，形形色色誇張至極，例如巧克力博物館、非洲博物館、性愛博物館、Hello Kitty博物館等，這些飯店及博物館多半為了迎合大批中國觀光客所建。濟州島夾在中美軍事及市場競爭之間，因而逐漸失去其原本的風貌。

周邊的猜想

濟州島蓋了大批遊樂場，就像沖繩島蓋了大批美軍基地一樣，具體呈現了中、美如何各自在亞洲開拓自己的「生存空間」。在《思想東

亞》一書裡，白永瑞提及以中、美的「雙重周邊的視角」，嘗試置換以南韓為立足點的「半國的視角」之侷限，藉以重新看待南韓在東亞的處境，從後冷戰的東亞地域間（inter-region）的整體現實情況來理解自己。白永瑞指出，之所以主張雙重周邊的視角有，其不得不然的理由，他認為我們必須重新在以西方為中心的世界史展開過程中，理解被迫走向「非主體化」的東亞地域，而不是固守著自己的歷史本位。

白永瑞的觀點顯示出，假如要看待東亞的「國民國家」，甚至觀察區域性的離散（diaspora）集團，如沖繩、濟州島或者台灣，很難從單一區塊的內部掌握，而必須從「周邊」的視角視之。換言之，從中、美之間大型的矛盾、對峙現況下，務實地尋求溝通的普遍性（communicative universality），而「人本」、「藝術」的觀點是否足以支撐這種普遍性，則有待檢驗。至少從周邊的角度而言，江汀村海軍基地是「中、美周邊」的衝突點之一，因此，無法以韓國單一國家的內部情勢進行判斷。柄谷行人敏銳地察覺，政府與國家不同之處在於，政府是一套以國家為名義運轉的機器，然而國家卻是在抽象關係之間的存在，也就是相對於其他的國家而存在。因此，從外面看國家，跟從內部看來面貌截然不同。這解釋了韓國為了因應與美國之間「國家與國家」的相對關係，干犯眾怒，強行爆破「谷隆比」蓋軍港，用來圍堵中國。可以說，在美國「重返亞洲」策略驅使下，圍堵中國似乎成為各個亞洲小國的任務：

韓國、日本都已全副武裝，台灣也向美國的軍售買單，往下是菲律賓，一度試圖將美國踢出境的菲律賓又重新擁抱了美軍。此外亞洲太平洋上的許多島嶼，包括濟州島、沖繩、夏威夷、關島等等，都因為歐巴馬的「重返亞洲」政策而被進一步軍事化。另外，新近的盟友新加坡和澳大利亞，美國已經派出了海軍陸戰隊。如今，美國曾經戰鬥過的越南

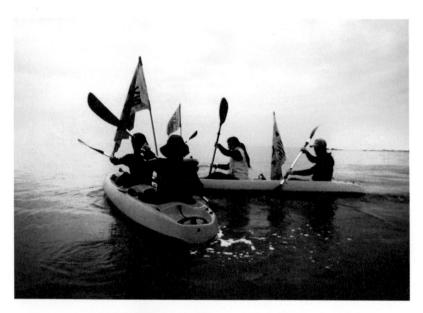

「SOS」的海上計程車隊（上），海軍基地門口靜坐（下）（圖片提供：SOS）

也成了盟友。近幾年印度，在五角大廈的壓力下，也創立了自己的太空總署，複製了挑撥性的語言。印度正進行擊毀計畫，建造並測試導彈防禦以及反衛星體系，其角色也是幫助美國圍堵中國。（註5）

　　江汀村事件顯示出，在國家與國家的關係之間，政府最終的權能端視其在世界體系的核心或邊陲的位置而定。也因此，政府與國民之間原本的契約關係（或，民主代議制度契約關係）很容易一下子就破滅。傳統社會契約論主張，每個人讓渡一部分權力給主權者（政府），由主權者代為行使公平分配的作為。可是在東亞及世界上相對弱勢的國家，政府對社會內部所施行的暴力，經常是因為國家與國家之間不對等的發展所致。所以才會有中、美霸權夾擊下，東亞正集體走向非正常國家之說。一般認為，江汀村海軍基地是美國重新調整其東亞軍事部署的一環。但也因此，該事件迅速被許多外國文化、藝術、環保運動者所關注，特別是夏威夷民間人士，因為有著相同對抗美國海軍基地的經驗，因此對江汀村的支持也特別多。

　　田美泳率領的「韓國民眾藝術家協會」也是從韓國本土調派過來的團隊。該團體在全國共有十四個支部，架構有點類似於左派組織，由美術、音樂、舞蹈等工作者組成，是一個秉持民眾美術精神的團體。特別的是，他們透過「派遣」（dispatch）的方式，將藝術家指派到全國各個發生社會抗爭的地點進行支援。就拿田美泳為例，她更自己花機票、住宿費，每個月固定從首爾搭飛機前往江汀村支援作戰。

　　在和平音樂祭期間，我們吃、睡都擠在社區活動中心裡，以便隨時支援抗爭。那幾天，「韓國民眾藝術家協會」經由民眾美術風格的擊鼓、清唱，將歷史、社會意識帶入社區。此外，由宋博士領軍的「SOS」組織，更以直接行動（direct action）、公民新聞（citizen journalism）等各

種方式，前仆後繼地投入對抗海軍工程，包含多次以獨木舟組成的「海上計程車」，載客直闖施工海域，強行登陸「谷隆比」，並隨時監測工程對海洋生態的影響。

江汀廚房

2014年我重返江汀村，村民與基地工程仍然處於對峙狀態，天主教神父、和平運動者以及藝術家也定時在基地門口定時靜坐、抗議。村居之間對立的情況好像也沒有大幅改善，有些人家依然插著「No Naval」的黃底黑字旗幟，只是看來比兩年前老舊許多。另外一些贊成軍港的住戶門前則插著嶄新的韓國國旗，彼此透過旗幟各自表述立場。唯一改變的是海軍工程的進度已經大幅超越兩年前，整個「谷隆比」海岸也愈來愈具有軍港的雛形，連大型水泥宿舍等永久性建築都矗立起來了。

從工程進度看來，海軍基地勢必完工。「SOS」成員告訴我，他們現在只能寄望一個超級颱風，一次讓軍港工程「通通完蛋」。即便這樣的想像有點超現實，但「SOS」成員以及天主教的神父、修女們仍然每天早上十一點，準時把椅子擺好，擋在海軍工程的入口進行彌撒。直到十二點，大夥分列馬路兩側，開始歡樂唱歌，盡情舞蹈，「歡樂抗議」結束後，一行人相約前往附近的臨時廚房用餐，日復一日。這種歡樂抗議的模式，用意在於維持駐點的能量及士氣。村民跟行動者歷經幾年與軍方、工程單位肉搏的挫敗經驗後，決定轉向長期抗爭，並有意將江汀村逐步建設為和平村、和平學校，積極地與另一些飽受戰爭及美軍基地困擾的地區，如沖繩的邊野谷、高江村、與那國島或者夏威夷等地的人們進行聯繫。

事實上，我對江汀村的臨時廚房更感興趣，這是一個由天主教出資

江汀廚房，2014

興建的用餐空間，每天免費供應午餐給行動者，食材也全由教會、村民負責。廚房的地點剛好位於海軍基地圍籬外，土地是由反基地的村民所捐贈，讓行動者可以有一個地方用餐。廚房旁邊擺放了兩個彩色貨櫃，據說是讓藝術家駐村用的。從江汀的例子可以看出廚房對於支撐長期運動的重要性。

關於社會行動，不也是一種飢餓與溫飽之間的關係？好像人們會抗議，所求的不過是最基本的生命尊嚴、價值罷了。因此，廚房不僅是運動的補給站，更具有象徵性。坐在江汀廚房餐桌用餐時，我忽然感覺到人們只需要很簡單的方式便能夠生存下來，而保護生活、記憶、價值、信仰這些生命的基本要素，便是江汀反海軍基地運動的核心，從這一點看來，廚房也印證著這種簡單的價值核心。

註譯

1. 王郁萱，〈哭吧，江汀村—濟州島漁村的生存之戰！〉，TEIA環境資訊中心網站。
2. 同上註。
3. 摘自「SOS」網站：Save Jeju Now。
4. 在韓國期間，金江、稻葉真以與我就此議題曾有多次討論，我們從南北韓邊界的DMZ（De-Militarized Zone）談到金門、馬祖「前線」的現況及兩者的相似性。
5. 同註3。

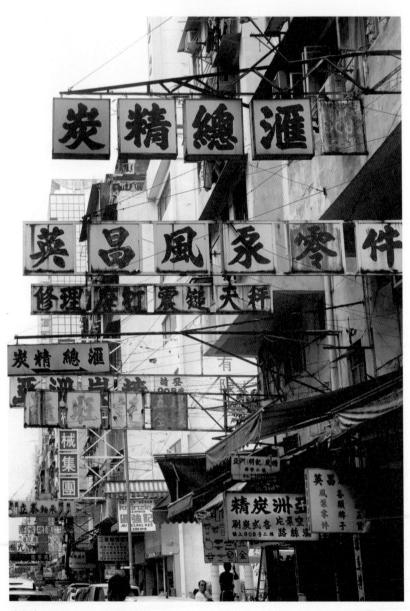

油麻地．2012

香港

活化廳，《往來街道的單車》，2011

街坊萬歲：
油麻地上活化廳

　　只有藝術能解放那沿著死線攙扶、老年垂死的社會系統所造成的壓抑，解放從而建構一個「作為藝術作品的社會有機體」。

<div align="right">──波依斯（J. Beyus）（註1）</div>

　　「活化廳」（Woofer Ten）不僅是香港，可能是東亞最積極的街坊（港語：小社區之意）藝術團隊。但是它在香港的生存過程風風雨雨，2013年7月我前往駐村時，那段期間「活化廳」正面臨結束運作的時刻。由於當年向香港藝術發展局所提出的兩年一次的續約計畫並未獲得通過，位於上海街精華地段的「活化廳」面臨搬離，預計由戲劇與社區藝術工作者莫昭如的團隊進駐。消息一出，引起各方譁然，經過多次斡旋之後，「活化廳」雖然保留了下來，但未來仍屬未定之數。

<div align="center">街坊！街坊！街坊！</div>

　　第一次拜訪「活化廳」是在2013年初，那時我正準備為《藝術觀

點ACT》雜誌寫一篇文章，因此是以採訪者的身分前往。「活化廳」位於人潮擁擠的油麻地，該區舊稱「蔴地」。由於位置貼近港口，十九世紀以來就成為漁民曝曬船上蔴纜之地，「蔴地」之稱由此而來。日久之下，許多店家開始做起桐油及蔴纜的生意，因此逐漸被人稱為油麻地。

　　油麻地可謂香港崛起的重要象徵，密集的人口、建築、商業活動是其特色，該區匯聚了各式各樣傳統產業，如：窩打老道的果欄（蔬果批發場）、妓院、長生店（棺材店）以及黑道。這裡製作的儀仗花橋直接銷往廣東內地，這裡的金融直接匯通全球各地。過去香港被形容為「靠的是英國人的制度、上海人的金錢、廣東人的勞力，然後大家都沒有明天」，油麻地可以說是最佳印證。但是，這些在地因素都是「活化廳」的養分，他們嘗試在人口密度、資本集中度皆遠高於台灣的香港，討論藝術機制、街坊聯結、本土意識與都市環境發展等相關問題，換句話說，他們是在矛盾中發展的。

　　「活化廳」2009年由劉建華、程展緯等人所設立，地點位於油麻地開發較早的上海街。該區建築物普遍老舊，因此面臨與台灣一樣的都市更新問題（香港稱之為「活化」）。同時，由於租金昂貴，該空間必須向香港藝術發展局申請經費才得以租借。現任負責人李俊峰表示，雖然租金來自於官方，但他們一直以「做出讓香港藝術發展局最後悔的資助決定」為目標，走街坊、社會抗爭等多重藝術路線，專挑官方最敏感的神經挑戰。「活化廳」初期與街坊相關之藝術計畫舉例為《藝術家駐場》、《你肯學，我肯教》、《花牌師傅駐場》等，並定期發行社區刊物《活化報》，關於初期的街坊工作，李俊峰提及：

　　特別是第一年，每一個project我覺得深度跟投注的能量是滿強的。比如說有一個project做民間工藝，當時幾乎就做完整個油麻地的手工藝

170

調查，差不多接觸到了三、四十個手工藝師傅，現在你看其他做手工藝的藝術介入，已經看不到這種scale跟視野去做，所以當時實驗出很多新的，有意義的知識出來。

沒有「他者」（按：對抗藝術機制）以後，反而跑進社區的深度比較夠，找出來的知識更多。現在大多會用心去找社區有什麼東西，比如說《活化報》一開始是實驗街坊的關係，但是現在一期一期的出，不斷跑進社區，跑進去再跑進去再跑進去……一直在找社區的東西。如Vangi（按：「活化廳」成員之一）做有關種植的議題，最先是跟一個街坊研究如何在天台種植，後來變成長期跟那位街坊定期聚會，發展出一些新的點子出來，合作是很長遠的。（註2）

街坊藝術行動是一種將市中心郊區化（suburbanization）的顛倒作為，換言之，是一種逆向的租隙（rent gap）創作。香港可以算是世界人口最密集的地區（特別在九龍半島、香港島一帶），偏偏港人平均壽命在2011年達到了世界第一。李俊峰說活在這種艱苦卻又無法超脫的環境裡，很像活在地獄。在這個看似無間道的世界中，街坊意味著重新從商業化所造成傳統價值流失的社會裡，產生源源不絕的藝術創作能量、元素。但是，如何從香港社會找回「被遮蔽的街坊」，是頗具挑戰的問題，也是一個如何回歸地方認同、生活方式的感性技術，而藝術作為「美學工程」，也許可以作為探索街坊的工具。

以「活化廳」2010年舉辦的《小西九雙年展》為例，該展向街坊喊出了「齊齊來，幫幫手」，透過在地居民記憶的搜羅、意見表達，結合藝術家提供的「另類」服務，成為以街坊為主體的藝術活動，可以看出他們努力讓藝術成為社會的活化劑。香港論述者許煜提及，「活化廳」透過各式各樣的藝術活動所進行的街坊串聯，某方面來說也是經由藝術

來阻擋社會走向仕紳化的方法之一。

2013年，「活化廳」舉辦了一場《知音何處——街坊鄭生唱碟收藏展》。彼時，商業色彩濃厚的巴塞爾藝術博覽會，正置入性地假港島藝術博覽會館盛大舉辦，在一片藝術與商業合體的幻境中，「活化廳」逆向推出街坊鄭生一輩子收集的流行音樂唱片，透過「庶民收藏史」來對抗商業藝術博覽會，關於鄭生的介紹如下：

鄭生是「活化廳」的街坊，其爺爺在五〇年代已在家中收聽有線的麗的呼聲（Rediffusion，香港最早的「有線廣播」公司，母公司在英國）。故鄭生從小便接觸流行音樂，七〇年代出來辦事後亦開始選買唱碟及卡式帶，不玩HiFi，純嗜聽好歌。無奈香港樂壇似有點每況愈下，使其專注九〇年代前的流行曲。退休後，不時巡逛區內唱片鋪、二手店、書店，購置「值」藏的發現，不貪多豪灑而知慳隨緣。在上網及手機時代，其繼續我行我素，聽收音機的老歌節目，寫信點唱及匡正內容，供料給主持人，堪稱舊歌樂壇的活百科全書。（註3）

幾年下來，「活化廳」逐漸累積出的街坊藝術有《隔窗有嘢》、《你肯學，我敢教》、《小小賞，多多獎》、《出得廳堂，活化藝術品外借計畫》、《小西九雙年展》、《愛情與社區》、《藝術家駐場計畫》、《殺到油麻地！地區自救計畫暨展覽示範》、《油麻地剩食圖鑑》、《小西九雙年展》、《小西九雙年展 II》、《活化墟》、《碧街事件》……等等，在這個過程中，藝術與街坊之間的關係逐漸緊密。慢慢的，上海街左鄰右舍的朋友匯聚於「活化廳」閒晃、聊天，甚至協助展覽與行動，李俊峰提及：

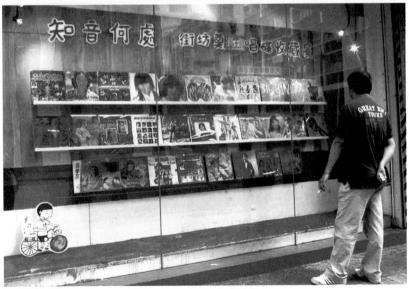

油麻地街坊（上），〈知音何處——街坊鄭生唱碟收藏展〉，2013（下）

比如說之前「活化廳」要進入社區不是很容易，以前，「活化廳」要進入社區，就要靠藝術家，以人傳人的方式。但是我自己就會用一大部分時間真的放在社區裡製造對話。以前如果要找一些街坊合作比較困難，但是現在很容易，因為大家已經很有默契。以前每一天前來的街坊只有一兩個，現在隨便街坊經過「活化廳」都會跑進來坐坐。以前「活化廳」對街坊來講是很模糊的，現在雖然還是很模糊，但已經有自己的理解，比如說我會聽到街坊對別人介紹「活化廳」，跟我自己理解的「活化廳」完全不同（笑），這是長時間建立的關係吧。（註4）

　　我們也許可以概略地用「以街坊藝術對抗資本主義藝術」或「以庶民對抗菁英」等二元性的言辭來形容「活化廳」，他們確實也意識到街坊是對抗高度資本發展、全球化重要的節點。但我以為更重要的是「眼界」的問題，我們是否看到自己生活周遭充滿各種滿盈的生命元素，特別是臥虎藏龍的油麻地，更擠滿了各式各樣奇葩型的人物，這些都是街坊藝術所要找回的主體。

　　2013年元旦夜，「活化廳」舉辦了「活化廳社區自發活動後援隊」行動。透過網路發送訊息，吸引十多位參與者一同聚在「活化廳」揉製飯糰，準備分送給街坊。傍晚時，數百顆飯糰逐一裝進寫有「社區互撐」的保溫箱。接著，有人背著大聲公，有人推著保溫箱，一夥人浩浩蕩蕩從上海街旁的小公園拐入缽蘭街，一路向南走到西九龍走廊快速道路的地下道及陸橋下。沿路經過商店街坊及公園，後援隊只要見到公園散坐著的老人、流浪者或者街上商家，就會直接遞上飯糰並獻上新年祝福。這個行動看起來很簡單，但讓人感到溫暖。我們一行人最後止步於西九龍走廊快速道路天橋下，由於這一帶可以遮風避雨，因此成為油麻地一帶無住屋者居住之地。幾年前市村美佐子來香港駐村的時候，也造

活化廳社區自發活動後援隊，2013

訪過該區。無住屋者依託著橋墩，用破爛的垃圾、雜物建圍起屬於自己的臨時生活空間。後援隊將溫熱的飯糰送給一些無住屋者，他們則報以感謝的微笑，碰到人不在而床位空著的無住屋者居所，他們則將飯糰留在床上，這是我所參與的一次「活化廳」街坊活動，簡單而親切。

藝術的矛盾辯證法

關於藝術行動模式的問題，如果互助是城市文明未來的出路，那麼街坊的關係不應該只停留於單向的「濟弱」，而需要更進一步理解對方，在相互理解的基礎下，這種互助才具有平等交流的基礎。我的理解不深，但也許「活化廳」的街坊行動，除了互助，也希望能多一點相互理解、互酬。透過這樣的關係，他們逐漸脫離傳統的現代主義藝術思考，進入藝術運動者的位置。與台灣官樣化的「社區營造」有所不同，「活化廳」透過草根的角度，從街道、市場、老舊社區出發，一點一滴長出藝術的樹芽。

基於二律背反的雙重律，我們可以將上述的藝術模式視為「向外」改變的運動，但是與此同時，「活化廳」也一點一滴地「向內」改變著自己原本的藝術觀點。何謂向內的運動？過去勞工運動被認為要向外去改變體制，嘗試推翻不公義的制度。但是在向外的過程中，同時存在著「向內的勞工運動」，譬如說勞動者如何超越自己，喚起自己作為消費者的身分，透過連漪般的消費選擇行為，一點一滴改變周遭體系原本的「生產慣性」。內、外的辯證來自於柄谷行人，他認為勞工運動應該同時與消費者運動聯結在一起，進而同時思考向內和向外運動兩者之間的關係。

同時，內、外的區分其實是「階級矛盾辯證」之下所必然產生的。

《往來街道的單車》，2011（上），「活化廳」室內，2013（下）

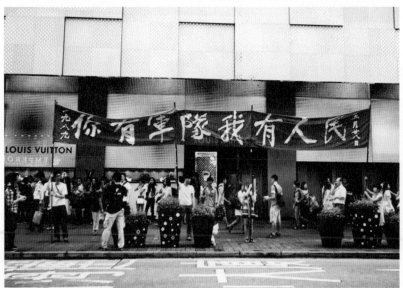

「活化廳」紀念六四活動：坦克車模型教學（上），「你有軍隊我有人民」街頭舉牌（下）

「活化廳」的街坊工作，並不單純是藝術社區聯誼會，而是基於階級流動的想法，打破藝術家是菁英，而街坊是庶民階級的盲點。因此，從階層的矛盾辯證而言，他們的實踐約略可歸納出三個矛盾差異：

藝術階層——仕紳與街坊的矛盾差異
資本階層——富人與窮人的矛盾差異
政治階層——民主與極權的矛盾差異

初步觀察，「活化廳」的美學是從上述三種差異、矛盾關係中擠壓出來的。從這三條矛盾的運動路線觀之，「活化廳」的工作確實存在著內、外關係。首先，藝術家要先向內對自己的美學觀念產生矛盾，如此才有可能產生對整體藝術機制（即李俊峰訪談中所說的「他者」）的批判；其次，他們也藉由藝術活動，從分化的社會裡進行街坊串聯，同樣基於矛盾辯證，創造出更豐富的階級流動；再者，對應著多年來香港爭民主運動過程，他們固定舉辦「六四」紀念行動，並為中國的言論異議者發聲。雖然這三個矛盾辯證之間的關係尚屬變動、不確定，而且隨著「活化廳」每個階段的發展，其所關注的重點也不太一樣，這涉及到核心成員基本養成的差異性，但是藝術、資本、政治三大領域的矛盾仍是其運動主軸。在訪談中，李俊峰提到前一階段所對抗的藝術「他者」消失後，「活化廳」在實踐路線上的轉變及辯證關係：

很多社運的朋友都說「活化廳」應該要找一個敵人，到我接手的時候，過去所對抗的「他者」狀態反而不明顯，新的「八〇後」參與者對「活化廳」的想像很模糊，因為不是他們創辦的，他們也說不準。例如Vangi想像的「活化廳」是一種綠色生活、反消費主義等等，藝術在裡

面的層次很低。她感興趣的是街坊，這也是因為沒有「他者」之後，藝術也不知道跑到哪裡？最初兩年「活化廳」有一定的藝術主體性，我會關注這一塊，比如說我們創立《活化報》，當然它有關注社區、推動社區這一塊的能量，但是我更想像它是一個紙上創作的平台。（註5）

早期「活化廳」之所以聚焦於對抗藝術機制的「他者」，是因為當時的參與者多數為藝術工作者，藝術的主體性思考仍佔重要的核心。八〇後世代，由於經歷過本土運動，他們更關注的是香港被資本主義壟斷下的種種問題。從對抗「他者」的藝術主體性到以社區、街坊為主的藝術行動改變，彼此之間不免存在著爭議甚至是相互矛盾，許多空隙也尚待補足。但某方面來說，這種不足、爭議也是促使兩者向內思考，面對自己被本位主義所遮蔽的固有成見。

草莽、土俗、粗話

「活化廳」的藝術語言一直令人感到草莽、魅惑與衝動，因此我嘗試先從遊牧觀點拉出一點參照。從草莽、土俗、粗話的語言裝配（agencement）而言，柏格（R. Bogue）在《德勒茲論文學》中引述了德勒茲（G. Delezue）與瓜達里（F. Guattari）所提出的，兩種存在於文學中的語言裝配：「言說發生的集體裝配」（行為和聲明）以及「非言說的機器裝配」（行動與熱情）。（註6）前者，關於言說發生的集體裝配，直接關乎了「世間所有的權力」場景，例如法庭對嫌疑人的拷問，當然也存在於「被給定」的藝術世界。換句話說，藝術世界本身就是一部不斷處於變動性「集體裝配」的言論現場，例如商業藝術博覽會。相反的，草莽、土俗、粗話等非言說的機器裝配，則直接涉及對上

街坊們：花牌師傅黃乃忠駐場之創作（上），許社長街頭獻技（下）

街坊「詩癡」關淑貞的手稿，2014

述權力場景的拆解，它的根基、邏輯很可能就在前述的矛盾辯證之中，換句話說，「說髒話」本身就是一種矛盾辯證法。從文學的角度而言，德勒茲與瓜達利視語言為一種「演現」（performatives），不僅傳達所謂的字語（mots）秩序，（註7）更進一步暗示了透過草莽身體來帶動語言，甩脫過去僵固話語表達的可能性。而無論是「言說」或「非言說」，它們皆指向一句古老的名言：真理等同於知識建構。

　　這群香港朋友一直給我的感覺是：「他們在創造知識」，但究竟如何創造？則待進一步釐清。首先，「活化廳」的實踐呈現了從身體來帶動語言的草莽話語（或，「土話」），這與一般的「行動藝術」不同。譬如說街坊的拜訪、調查就不能視為是行動藝術；另一方面，我們也無法單以「田野調查」的角度視之，因為其不具備學院的學術建構意圖與前提。有時候我會覺得，「活化廳」的街坊行動更接近於一種身體性的「博暖」（台語，博感情之意），正因為需要耗費許多時間跟街坊「交陪」，在「活化廳」創作者的身體穿梭之間，已經改變了獨幕劇式的傳統行動藝術與以學術為前提的田調。

　　另外，「反藝術」也是一種藝術語言上的土話，他們不斷挑戰政治不公平、地產商壟斷，以及傳統的菁英美學。幾乎可以說，他們所做藝術實際上既是反藝術、又是對抗資本主義對我們的生活意識所造成的壟斷。但是，倘若「活化廳」成功做為一個反藝術的單位，他們也必然面對「在藝術領域內反藝術」的尷尬及後設處境。這似乎是精神分裂，但相較於香港主流藝術空間重商重利、甚至採用買家貴賓制的扭曲狀態，這種尷尬卻非常真實。

　　關於反藝術，2010年「活化廳」做了一個《藝術造假，Faking It》計畫，號召街坊創造「真假難分、假到出汁、以真亂假」的作品。參與者以「活化廳」臨馬路的狹窄玻璃櫥窗作為展示空間，分別進行了幾個

階段的「仿製藝術名作」行動，相關評論在香港已有不少，（註8）在此不多贅述。特別的是，該計畫其中一件為《無處不在的九龍皇帝》，參與的藝術家以上下顛倒的方式，將香港傳奇人物「九龍皇帝」（註9）的街頭塗鴉複寫在「活化廳」櫥窗玻璃上。這種「造假」並非純然的當代藝術「挪用」（appropriate）手法，也不應僅視為是「反作者論」（anti-auteur theory），而是藉由反對藝術原作的「政治正確」舉措，進一步思考在地知識如何生產，這便接近於土話的邏輯。

自主與本土

　　「活化廳」像一個從城市裡分裂出來的畸形兒，也因此更注定它的自主性傾向。但是就像在藝術領域內反藝術所可能面臨的困境，由於經費來自官方，因此它的自主性首先是有條件的，雖然這並不妨礙其堅持「自主」的理念與追求。再者，由於八〇後世代的參與，使得自主性意義從對抗藝術機制的「他者」，過渡到以本土運動為核心的辯證。對於藝術空間自主性的問題，李俊峰提及：

　　「活化廳」的情況是自主空間沒有資源，台灣的藝術家可能part time之外還有很多時間。但香港不同，因此「活化廳」一開始如果要做長期運動的話，投入的人不會很多，它一開始就是實驗的狀態，沒有像「影行者」一樣的組織，而是一種新的討論。

　　剛開始西九（按：大西九文化區）的人怕我們，以為我們要與他們對著幹，但對我來講不太是這樣，因為對幹意味著有一個「他者」。對抗西九這種與國際資本、與政府聯手消滅本土的力量，我們仍是以自主空間出發。（註10）

自主空間牽涉到核心價值的「再定位」。「活化廳」的運動核心已經不只是對抗「他者」，而注重於長期的街坊運動，並與香港近幾年興起的本土思想產生聯結。雖然經費來自官方，「活化廳」無法視為一個完全自主的空間。那麼它的「自主性」從何而來？我認為是確立在高度變動性、風險性的「鄰里文化」（neighborhood culture）中。藝術的自主性在鄰里文化中涉及到「中介」（mediation）及「媒介化」（mediatization）兩個關鍵概念。例如，2009年，「活化廳」舉辦了《多多獎，小小賞》活動，走遍周遭街坊，利用商家所販賣的商品為特色，幽默地打造了各式各樣的獎盃，頒發給街頭巷尾三十幾間看似平凡實則臥虎藏龍的店家，經由藝術，媒介了被掩閉的庶民網絡，這個過程中，「活化廳」本身就是「媒體中介」，它作為街坊媒體這一點，是具有高度自主性的。同時，支撐這種鄰里文化者，除了寄託於隨時可能消失、具有風險性的藝術媒介之外，是否另有更深的支撐點，值得細思。

因為，完整的鄰里文化往往已存在於資本主義的關係中，因此他們在執行街坊行動時，也常被迫必須面對資本主義的鄰里發展。2009年的《小西九雙年展》，「活化廳」以「小西九」的社區街坊行動對抗鯨魚般「大西九文化區」。當時成員之一的程展緯，以《為未來西九罪惡區做好準備》行動藝術的方式嘲諷了「大西九文化區」，李俊峰提及：

「西九」他們在藝術博覽會時邀請一大堆策展人、收藏家來吃港式點心，卻是用西式的方法，點心都是用刀叉來吃的，每個人放一點港式點心在自己前面。以西式的方法吃香港的點心，你就可以看出他們是用這種方法來處理本土的素材，有本土的外貌但是沒有本土的context，將本土包裝成外國都可以消費的東西。用刀叉來切割港式點心是很具體的想像。（註11）

再如2012年《殺到油麻地！地區自救計畫暨展覽示範》，從油麻地面臨都市更新的緊急狀態裡，思考居民如何互助、自救。凡此種種，皆是從本土思想所逐漸擠壓出的自主性。在定義上，往往我們會忍不住以「社會介入」一詞來涵括他們的行動，但是我認為「本土思想藝術行動」會來得更貼切些，社會介入只能形容一種形式，但本土思想藝術行動卻聚焦於本地，也確認了自主作為一種生活的價值體系。

我很相信這種交往

整體觀看「活化廳」繁複、綿密而目不暇給的行動，幾乎令人產生關於地圖（cartography）甚至「地理—藝術」（geo-art）的想法。他們四處串聯朋友，從油麻地的街坊、「德昌里二號、三號舖」、觀塘閒置工廈（工業大廈）的音樂創作者，甚至是號稱「東亞笨蛋」的藝術、社運工作者，透過朋友的交往刻劃出不同的生命地圖。記得李俊峰曾說過：「他很相信這種交往。」

雖然今天，由於未獲得香港藝術發展局的經費資助，「活化廳」面臨如何繼續的問題。第一代參與者也逐漸遠離團隊的運作。「活化廳」好像僅剩下李俊峰、Vangi、Roland，還有幾乎每天都會出現的花牌師傅黃乃忠、街坊Fred媽繼續留守，但其關注街坊的觸角仍不曾收回。2014年雨傘革命期間，為了支持旺角及金鐘佔領區裡，受運動波及的小店家能夠持續營運，「活化廳」更積極加入「佔領撐小店」行動，在運動期間不遺餘力地投入人力、物力。另外，在東亞的聯結上，李俊峰也逐漸描繪出一張新的地圖，嘗試跨出人口稠密的香港，進一步與他國創作者相互碰撞。這些都不會只是過眼即逝的火花，相信會在未來延續下去。對於東亞聯結的理念，李俊峰提及：

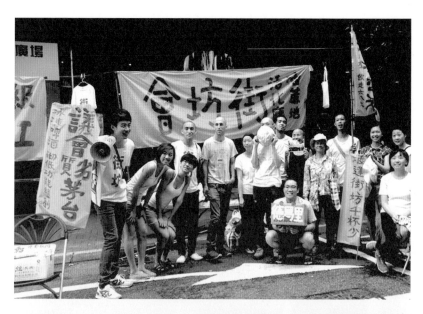

「活化廳」街坊會，左一為李俊峰（下）「活化廳」參與雨傘革命，2015（下）

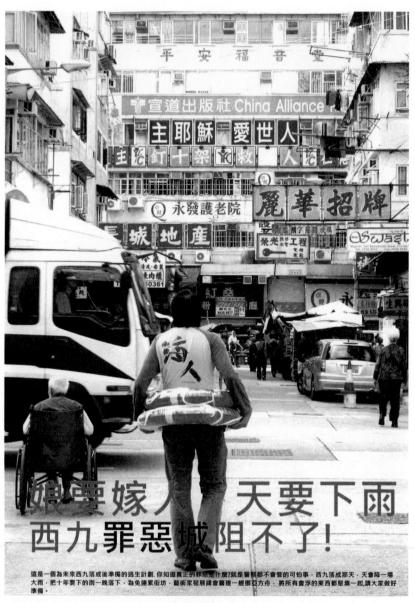

程展緯，《為未來西九罪惡區做好準備》，2009（圖片提供：程展緯）

藝術家作為一個自主的和具創造性的「美學生產者」，他／她們的實踐便提供了一個對應體制壓抑的「微參照」。同一時間，資本的問題亦不再是單一地域的問題，而是各國政府與全球資本的共同勾結。因此，藉由建立這個跨地域的連線，我們便能從各地的經驗彼此啟發，及至想像一種相互對話、書寫和行動的可能，以作為一種超越「國家／資本」的抗衡力量。（註12）

程展緯的騎劫

　　另一個值得討論的創作者是程展緯，他是「活化廳」重要的發起者，同時也是一位提倡「騎劫」、「小」概念的藝術創作者。

　　「騎劫」的音近似於英文hijack，為外來之廣東話，有劫持、游擊性佔領的意思。香港藝術界近來流行起「騎劫行動」，其中一個原因是受英國無政府主義者團體「空間劫客」（Space Hijacker）所影響。「空間劫客」開宗明義反對跨國企業商業體制下，由資本家聘請建築師、都市計畫師為一般人所規劃、設計的階層（hierarchy）社會。他們的行動方式比較接近「文化干擾」，透過許多街頭行動諷喻全球化商家（如星巴克、軍火博覽會、跨國衣服量販店……），「空間劫客」除了是無政府主義者團體外，更是一群享樂主義者（hedonist），用快樂、搞怪的方式進行抗議。

　　除到受騎劫的影響外，程展緯早期的行動已經包含著許多異想天開又具批判性的想法。例如《針孔房間計畫》裡的〈香港灣仔皇后大道東二四五號二樓〉之作，他在灣仔地區一間已被市區重建局收回，準備都市更新的空屋裡，放置大型感光相紙，將房間改裝為超大型的針孔攝影機，利用長時間曝光方式「拍」下了戶外的街景。《針孔房間計畫》實

行於香港幾個面臨都市更新的地點，這些作品除了略帶法國阿傑特（E. Atget）鏡頭下的憂鬱街景之外，詩性地讓閒置、等待都更的空房間成為一部相機，記錄城市政策下都市汰舊換新的過程，因而產生了不同於阿傑特照片中的社會迴盪（retentissement），程展緯提及：

這張照片上呈現的灣仔街市，當時亦正在討論是否清拆。窗上的倒影，是石水渠街上的藍屋——在灣仔市區重建計畫中，這可能是少數獲保留的建築。因著長時間的曝光，照片上看不到人，有著與香港市區重建概念相同的味道。（註13）

2002年，程展緯在熱鬧的上環地區選擇了一座天橋，在毫無知會官方的前提下，以構成彩虹的七個顏色油漆，一天一色，每天從頭到尾粉刷天橋一次。荒謬的是，幾天下來，官方及路上往來的民眾都沒有察覺天橋已如彩虹般換了一輪色。這些行動規模雖然都不大，卻都存在著一種「以小搏大」的精神。此外，2007年開始的《騎劫，遊樂場》系列，程展緯和幾位年輕人一起在號稱「中國送給香港的禮物」金紫荊廣場上，一起用床單行「升旗禮」，藉以凸顯藝術家對香港特區政府的不信任。另一個具政治性含意的作品為《風向儀，落選區旗》，程展緯從「回歸」前中國所舉辦的「香港特別行政區旗」選拔賽，七千多面「落選」旗幟裡，挑出兩面決選階段落敗的旗子（這兩面旗子設計上都帶有港英的暗喻），程展緯重製了這兩面落選旗，並將其插在香港藝術發展局和金紫荊廣場附近，程展緯提及：

2009年是區旗、區徽設計比賽參賽作品全部被否決的二十週年，那年香港產生了七千多支落選的區旗，每支區旗原本都擁有一個對未來

程展緯，《針孔房間計畫——香港灣仔皇后大道東二四五號二樓》，1998

香港的想像。不知今年雙年展有多少人落選？我想在藝術館最高處插一枝落選的區旗，送給所有落選的人。（註14）

斷估唔拉

　　政治議題之外，扭曲的空間發展亦為「港式」特色之一。程展緯提到香港存在著許多公共空間「私人化」的現象，這些私人化的公共空間被地產商刻意蓋在各式各樣內包、鎖閉的集合式住宅內，讓人「看得到吃不到」。程展緯統計過，香港約有一百多個這類私人化的公共空間。

　　港島上的銅鑼灣時代廣場即為一例，該廣場為法定公共空間，但業主卻私自釘上「私人地方」的告示牌，聘請保安人員驅趕在廣場逗留的市民。1993年起，業主更將這些公共空間以高價租給攤商。在此之前，一般香港市民並不知道這裡根本就是一個公共空間。事件被揭發後，包含程展緯在內，香港藝術家與市民共同發起了一場名為「斷估唔拉」（港語我猜不會被捕之意）的騎劫時代廣場比賽，希望透過藝術佔領及公民行動介入此事件。程展緯認為，佔屋運動在香港是不可行的，因為社會已經邁入極為嚴格、精密的空間監視網絡裡，佔屋在第一天就會失敗。但是騎劫卻充滿無限可能。「斷估唔拉」騎劫行動後來擴展到上述「偽公共空間」以及相關都市仕紳化的爭議地點。可喜的是，由於民眾熱烈響應，最後迫使時代廣場讓步，將公共空間還諸於民。

因我缺乏想像力

　　程展緯關於「小」的概念，與台灣藝術圈流行的品味化、不知所云的「小」風潮截然不同。他認為，有時候一個人就能造成政府的麻煩，

這就是「小」論的核心。在2009年《警權過大》一作中，他利用香港穿警察制服拍片須提送「正面」故事大綱給警方的規定，特意「精選」社運人士謝德文被誣告襲警的事件，（註15）當成腳本送交警局「審核」，警方原本不願意承認打過謝德文，卻不小心在公文中「間接確認」謝德文不但沒有襲警，甚至還被警察私下幹拐子。程展緯提及：

在香港，如你要穿著疑似警隊制服拍攝，必須向警察公共關係科申請，其中申請需要提交的資料包括故事大綱、劇本及演員穿上仿造制服的造型照片。他們批核的準則，主要是考慮有關拍攝會否展現「正面的警察形象」。因我缺乏想像力，於是借用了早前謝德文被告襲警（實情是被警察濫用私刑）事件作為故事藍本。（註16）

程展緯說「由於我缺乏想像力」，但實際上創作者卻運用了異乎常人的高度想像，以微小的動作迫使警察洩底。《警權過大》裡的「權」巧妙諧音著「拳」，也凸顯香港警察黑暗的暴力問題。

程展緯的藝術行動挑戰著空間、律令、公私等敏感界線，這些界線矛盾地存在於民眾的生活。由此延伸，從騎劫的觀點而言，令人最感興趣的是底層民眾如何參與，如何共同面對矛盾的界線問題？史畢娃克（G. Spivak）曾經提出：「從屬階級能夠說話嗎？」今日看來更是如此。馬克思（K. Marx）在〈路易‧波拿巴的霧月十八日〉一文裡，將從屬階級（subaltern）描述為一袋袋彼此分裝、無法溝通的「馬鈴薯們」，從屬階級被代理、無法說話的狀態依然尖銳地存在。史畢娃克認為這關乎了「代表」（Vertretung）、「體現」（Darstellung）的問題，兩者也一直是藝術的「社會參與」過程中存在的問題。但是，程展緯以及「活化廳」的實踐也許讓我們有更豐富的想像，回到互助、互酬的角度，也

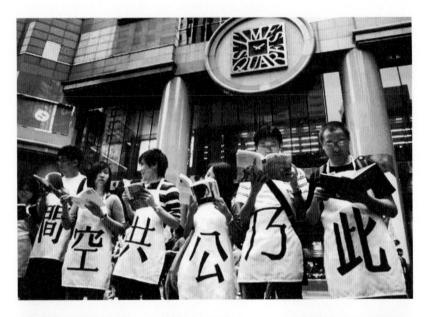

時代廣場上的「斷估唔拉」行動，2008（上），廣場已開放公眾使用，2014（下）

許從這裡出發，代理才能少一些，體現才能多一些。

　　無論如何，騎劫仍是清新的社會參與，充滿著寓言式的「預兆性政治」（prefigurative politics）特質，沒有僵固的左、右意識形態之分。程展緯不將「革命」掛在嘴邊，可是卻不斷挑戰社會裡的各種現實界線。不得不說，我從未見過一位藝術家擁有這樣多的活力，做過這樣多的游擊行動，這麼致力於拆解城市與法令。（本文經過增修，原文刊載於《藝術觀點 ACT》第五十四期，2013）

註譯

1. J. Beyus, "I am Searching for Field Character", 1997。引自李俊峰，《活化廳駐場計畫 AAiR 2011-12》，活化廳出版，香港，2014，頁5。
2. 節錄自筆者對李俊峰之訪談錄音。
3. 摘自臉書：「Woofer Ten‧活化廳」。
4. 同註2。
5. 同註2。
6. 柏格著，李育霖譯，《德勒茲論文學》，麥田，台北，2006，頁181-200。
7. 法文 Mots 為字、語、短文、格言之意。
8. 相關報導有〈創作造假　偽裝藝術〉（《am730》，2010）、〈藝術造假——奉旨造 A 貨〉（《信報》，2010）、〈造假有理〉（《文化現場》，2010）。資料來源：〈活化廳09-10工作報告〉。
9. 「九龍皇帝」曾灶財在香港街頭塗鴉超過五十年，被認為有精神病。去世後，梁文道認為曾灶財「絕對是港人的集體象徵」。
10. 同註2。
11. 同註2。
12. 同註1，頁9。
13. 摘自程展緯部落格：「A Good Idea is a Smile」。
14. 同註14。
15. 謝德文為觀塘社運人士，「被毆」事件詳見 http：//www.inmediahk.net/node/1000685
16. 程展緯，《新年願望：新警隊形象》，《明報》星期天生活版，2009。

馬屎埔村，2013

鐵怒沿線馬屎埔：
影行者與馬寶寶

在一首名為〈給我滾〉的詩裡，寫著海龜想做一個潮濕的夢，那是某次跟李俊峰在油麻地永發茶餐廳用餐時，胡亂翻閱有關菜園村運動的書所讀到的。已經忘記詩的作者是誰，但是那時候，我忽然覺得海龜的形象變得非常具體。香港就像半截海龜，頭是飄浮在南海的港島，脖子位於九龍半島，新界則是龜殼的前半部。至於後半身，則消失於相連接的深圳、廣東以及浩瀚的中國大陸。

馬屎埔村馬寶寶

我很自然地想像，香港是一隻受困的巨龜，南面的港島掙扎著下海，但身體卻被北方快速崛起的中國所攫取。受困、血肉模糊的龜身彷彿就是現在新界一帶最真實的寫照。在反高鐵的菜園村事件結束後兩年，我來到新界東北粉嶺一個叫馬屎埔村的小村落，當地有個「馬寶寶社區農場」（以下簡稱「馬寶寶」）正默默地修補受傷的土地。

新界目前有三大區塊農地面臨都市化的衝擊，包含粉嶺北、古洞北、

坪輋的打鼓嶺一帶，這三大塊農地正被香港三家主要地產商圈地蓋樓。十多年前董建華擔任特首期間，新界就已經被規劃為無煙的「環保城」（實際目的是為了符合地產商的利益）。第二任特首曾蔭權接續推動新界與深圳融合計畫，準備將這個香港珍貴的低開發區域，捧手交給資本家。

過去，新界一帶的廣大農村一直被視為是中、港之間的緩衝區（buffer zone）。該區地處偏遠，有著香港少有的自然景觀及農業生產體系。「馬寶寶」成員卓佳佳表示，近幾年在馬屎埔村租用土地耕作多年的農民，紛紛被告「佔用官地」，面臨流離失所。興訟的始作俑者是政府及地產商，馬屎埔村也因此被併入「新界東北新發展區」。此案若成，香港三分之一的農地將會消失，「馬寶寶」網站寫道：

影響我們的「新界東北新發展區」計畫，規劃圖中只有地產項目，和保留一兩塊作裝飾的農地。再沒有村民的生活，也沒有香港靚菜。計畫將令東北三區過萬村民失去家園（包括馬屎埔村村民及「馬寶寶」），掩埋近百公頃農地（佔全港現時活躍農地三分之一），破壞生態及生活文化，更杜絕了一切城鄉共生的可能性。（註1）

另外，關於馬屎埔村農地保衛運動與地產商大肆開發的對比，香港獨立媒體「主場新聞」亦提及：

如果你是粉嶺聯和墟附近的居民，當你行經馬適路至梧桐河一帶，你也許會發現，馬屎埔村這兩三年來的變化——這些變化是溫柔的、並不劇烈，只有你細心留意，才會發現得到。如果你再細心一點，你更會發現，一群愛好藝術的人，正在如村中泥裡的螞蟻和蚯蚓般，或者是天

上偶爾降下來的雨點般，悄悄地滋潤這一帶的農村，好讓農作物繼續生長，守護村民的安居生活。非常諷刺地，地產商為了投資利益，在緊鄰「馬寶寶」旁不到百公尺的石湖新村，建造了一座「鬼城」，讓整個農村地景看起來更加不協調。事實上，粉嶺北的這幾座非原居民農村在最近的十多二十年，其實都在不斷的改變。很多人搬走了，房子都空了，然後被拆得稀爛。路邊和井裡堆滿有毒的石棉，本可用以耕作的田野被鐵絲網包圍住並長滿雜草，或者被強行傾倒廢土，而遠處荒廢的土地突然又興建了一堆數層高、多年未有人住的「鬼屋」群，令這附近的農村，漸漸成了生人勿近的可怖廢村。（註2）

過去，七〇年代香港本地蔬菜供應量尚達百分之四十三點二。往後，因為地產商大量收購農地，等待變更為商業用途，加上原住戶將農地改為垃圾山、泥頭場（廢土回收場）、修車廠牟利。種種因素造成2009年香港本地蔬菜的供應量遽降到百分之二點四。為了對抗地產商的發展，2010年起，來自各領域的年輕工作者在馬屎埔村建立據點，結合當地農民發起「馬寶寶」，以社區抗爭及復甦本地農業為主要方向。村民在經受地產商十多年的壓迫與土地收購之後，如今留下來的都是頑強、不願遷走的「釘子農」。馬屎埔村目前便有四戶釘子農民與「馬寶寶」共同合作，種植有機蔬菜，透過彼此結盟的方式留在農地上，抵擋官方及地產商的「新界東北新發展區」計畫。「馬寶寶」工作者黃淑慧表示：

我們想表達的不只是保護自己的家園這麼簡單，我們不想有「新界東北新發展區」這個發展，是因為這個發展影響著整個香港的未來。（註3）

「馬寶寶」農場

石湖新村的「鬼屋」，2013

經由一星期兩次的「馬寶寶生活農墟」，農場希望透過小市集的模式，串聯起附近居民及住在大城市的民眾之間消費上的聯繫，並藉此讓人們瞭解香港農業面臨的險峻的情況。同時，剩菜的處理也是他們重要的工作項目，「馬寶寶」為了活絡區域經濟的理念，在農場內設置了專門的回收點，用來搜集鄰近大樓住戶及商家的剩菜、廚餘，堆肥後拿去種菜。這些廚餘種出來的蔬菜除了銷售給外地人，也會回送附近的住戶、商家。香港本地的糧食、水等自然資源，遠遠無法供給高達七百多萬人口的需求，因此必須長期仰賴大陸進口。倘若新界珍稀的農地再遭到剷除，那麼消失的不僅是最後百分之二點四的蔬菜產量，也不僅須無條件接受大陸進口農產品日益毒化的威脅，更重要的是「本土」的意涵將從香港社會全面消失，自然、農業對於城市的象徵價值也將崩解。

果子渴望被食

每次去馬屎埔村，穿越那些破舊的廢墟，走在兩側盡是地產商鐵網圍籬的水泥小路上，心中總不免浮現「主場新聞」報導中所寫的：「可怖廢村」。難過之餘，時常不瞭解世界的發展為何如此荒謬。

在著名的《1844年經濟哲學手稿》中，馬克思指出，出租自己的勞動力就是開啟自己的奴隸生活。可是在馬屎埔村，地產商不只要你的勞動力，還要所有的土地、財產，讓你不只成為奴隸，更淪為無家之鬼。但是「馬寶寶」給人一絲希望，自由市場早將「消費行為」視為與「生產行為」一樣重要。「我怎麼消費？」愈來愈成為反過來箝制自由市場的方法之一。這是許多的民間消費合作社團帶給人的啟示：消費如何成為一種生產力。

「馬寶寶」不僅結合了消費與社運的抗爭模式，更持續推動「不時

地產商收購馬屎埔農地圖，白色色塊為尚未被收購之地

不植」、「永續農業」等自然農法，試著從更為根本的面向召喚出人們對土地、自然的原始信念。馬屎埔村的景象雖然令人感到殘破，但倒也處處充滿生機。村裡有著與台灣非常類似的植物林相，同樣在春天開著小黃花的黃鵪菜在這裡蓬勃生長，其他諸如龍葵、莧菜、香蕉、構樹、油桐、血桐、薑、龍眼亦為台灣常見，我常在那裡想起故鄉台灣，也想起紀德（A. Gide）在《地糧》裡所寫：

果子渴望被食
當不能再找到的時候
它的回憶即是一種渴（註4）

2014年6月香港立法會財務委員已經通過「新界東北新發展區」案前期的三億元工程款，這雖然只是該計畫一千二百億總工程款的一小部分，但「馬寶寶」農場迅速發起「夾錢護村，還地於農」的緊急行動，希望透過民間募捐，進行一系列深入報導、展覽，嘗試向香港市民說明農村的價值，共同思考城鄉永續發展的契機。今日，馬屎埔村正處於危如累卵之境，值得持續關注。

鐵怒沿線影行者

我們是影行者，一些帶著影像和藝術來修行的人
我們相信，藝術是有關個人與群體之關係的創意表述
所以
我們致力於，把藝術還給人民，把人民還給藝術
我們相信藝術創作應該：是生活的一部分

展現多元性的基層美學

發掘及重現本土文化特色

藝術創作普及化

解除基層市民在對藝術創作的意識、技術與資源障礙

鼓勵互相尊重的藝術創作和欣賞態度（註5）

　　創立於1969年的香港中文大學是左翼思想的重要據點，其中，言論辛辣、敢於突破禁忌著稱的《中大學生報》更是其中翹楚。「影行者」（v-artivist）的主要成員李維怡及Selina便出身於學生報。

　　簡單來說，「影行者」是一個以影像為媒介，結合社區居民進行抗爭的團隊。在這些年香港社會快速變動中，他們幾乎無役不與，用文字、鏡頭記錄都市擴張下的庶民抵抗運動。例如「鐵怒沿線」三部曲（分別為《菜園紀事》、《篳路藍縷》、《三谷》）長期記錄了菜園村抗爭事件，2013年進一步出版《菜園留覆往來人》一書，收錄該事件中，多位居民及參與者的故事。不僅如此，早從2003年起，「影行者」便開始舉辦「香港社運電影節」，至今已邁入第十二屆，其豐沛的行動力令人欽佩。

　　粗略來說，「影行者」的工作範圍包含鄉郊地帶的發展衝突（如菜園村事件），以及都市更新過程中的衝突（如利東街事件）。其中，都市更新的部分主要由李維怡及Selina負責。打從利東街（又名「囍帖街」）事件開始，「影行者」便積極關注都市更新對城市的影響。位於港島灣仔舊區的利東街，有著五、六〇年代興建的「唐樓」，一度是該區最高的建築。利東街的唐樓與唐樓之間彼此天台（頂樓區）相互連接，是一個深具歷史意義的社區群落。同時，由於六〇年代名片、囍帖等商業印刷開始在利東街發展，因此該區有著囍帖街的美麗稱號。1997

「影行者」工作室（上），「影行者」成員李維怡（下）

年，市區重建局忽然將利東街規劃為「H15」重建區，衝擊了在地生活。2003年，居民組成了「H15重建項目關注組」，希望保住這條成行成市的囍帖街，留住利東街房東與租客密切往來的傳統日常生活。關注組甚至提出兩側蓋高樓，中間保存利東街的「啞鈴方案」，成為香港史上第一個「由下而上」的民間都市規劃案，但一切努力都被市區重建局給推翻。關注組成員葉淑瑤提及：

　　重建應該是「以人為本」，目的是改善生活環境……「囍帖街」的小本經營商戶多年來建立了成行成市、互相支持的經營模式，一旦打散了，將很難很難再聚在一起。試問灣仔舊區裡，哪裡可以找到同一條街有二十多個吉鋪，容他們搬遷呢？（註6）

　　「影行者」的《黃幡翻飛處》一片便是關於利東街被迫拆遷的故事，這類事件近年來在香港城市裡已經屢見不鮮。為了深植對抗的種子，「影行者」逐漸發展了義工組織，義工在拍攝過程中的角色非常重要。在社區參與時，考慮到攝影倫理、拍攝方法等範式轉移（paradigm shift）的問題，「影行者」將影像生產重點放在開放式的參與架構中。他們由社區及外部網絡所組織的義工團體協助介入，義工的主要任務在於協助抗爭當事人、居民拿起攝影機，記錄都更事件發生的過程，也述說自己社區的人、事、物變遷。「影行者」甚至刻意將攝影器材小型化、簡單化，目的是不希望過度專業的機器造成「攝影素人」的居民使用上的不安，將記錄自己生命故事的話語權交回民眾手中。同時，因為都市更新嚴重衝擊了香港原有的生活脈絡，「影行者」更成立了「舊區更新電視台」，（註7）透過網路電視台的模式，報導不同地方的在地故事：

舊區重建（按：亦為更新）電視台是由一群關心舊區重建，住屋自主權利，人民規劃權利和可持續發展的香港市民組成。希望透過媒體，讓重建區的居民以及關心事件人士的聲音，在大眾傳媒以外得以發出。希望各人可以在這個平台，互相聯結和支持，讓我們在官商主控的土地、房屋、規劃政策之下，找到小市民的自主和尊嚴的空間。同時，也希望透過將錄像藝術交到一般市民手裡，找尋到舊區特有的本土文化和經濟特色，締造我們本土的錄像作品。（註8）

　　2012年市區重建局在深水埗再度啟動了「順寧道重建區六十九——八十三號」重建計畫。但是，由於當地十三位租戶無法得到妥善安置，當局的補償政策又不明確，致使地產公司提前趕走租戶，藉以獲取更多的賠償。同時，因為重建計畫曝光的關係，順寧道地價提前上漲，導致尚未搬離的租戶在這段期間，平白承擔了上漲的租金。住戶中一位單親媽媽楊柳源女士，便帶著年幼的子女露宿深水埗遊樂場戶外廣場，抗議地產公司強迫遷移以及政府施政不當。重建區的天台住戶譚家，一家六口生活在不足兩坪大的空間，赤裸呈現了香港底層居民的生活實況。這些事情全部經由「影行者」所拍攝的《順寧道，走下去》，赤裸地呈現出來。

　　關於拍攝者在紀錄片中的位置，李維怡為2013年香港獨立電影節《Agnès Varda》（愛麗絲·華妲，法國電影新浪潮之母）專輯所寫的〈了解別人靈魂的風景〉一文提及：

　　看到虛構與真實的界線，一次又一次地被打破。紀錄片中有大量明顯的表演成分，明明是假的，卻因創作者的真誠而顯出一種真實感。（註9）

「影行者」，《順寧道　走下去》封面，右下為帶著兩位孩子露宿公園的楊柳源女士

雖然，在流動影像被資本家全面編碼的今日，所謂的「作者論」爭議已經不如往昔重要。跳出作者論之外，「影行者」的影像紀錄不僅具有政治性，更迫近於眾生的「裸命相」。我們不禁在此影像藝術的技術中，察覺到如何「發明自己」。

　　「影行者」的格言「把藝術還給人民」並非口號，而是像幽靈般迴盪於香港的天空，降落在各個抗爭發生的地點。他們是一群帶著影像修行的人，不以拗口的學院語言自傲，貼近民間、社區以及城市中正在受難的人，他們的工作方法充滿「港式」的草莽與活力。

註譯

1. 摘自「馬寶寶」臉書：「馬寶寶社區農場 Mapopo Community Farm」。
2. 摘自〈馬屎埔——從藝術護村到自我充權〉，主場新聞網站。
3. 節錄自筆者對黃淑慧之訪談錄音。
4. 紀德著，蔡惠東譯，《地糧》，新潮文庫，台北，1978，頁47-48。
5. 摘自「影行者」網站：影行者 v-artivist　把藝術還給人民。
6. 摘自 H15 重建項目關注組網站。
7. 摘自舊區更新電視台網站。
8. 同上註。
9. 李維怡，〈了解別人靈魂的風景〉，香港獨立電影節網站。

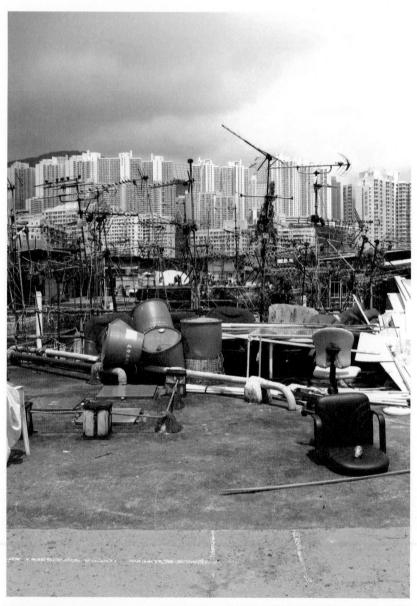

觀塘工廈的天台，2013

在地是一面鏡子：
香港本土運動隨想

在許多人看來，本土性是一個非常危險的詞彙：它的被人隨意濫用以及空泛的包容性，甚至是本土霸權等恰恰預示了化用它的艱難和危機四伏。但同時，在我看來，如果我們克服因噎廢食式的自暴自棄和「一朝被蛇咬，十年怕井繩」式的過於謹小慎微，對本土性進行小心翼翼的重新界定與預設，它恰恰又蘊含了迷人的豐富可能性。

——王德威（註1）

香港近幾年的變化，最讓人心動的無疑是「本土運動」的出現，但這與台灣仍有不同，香港本土運動似乎更有「在地」的意味。

首先，本土與在地兩者存在著知識建構上的差異。本土的知識建構比較是「區位」式的（location），普洛賓（E. Probyn）認為，區位具有一定的位序與排列方式，其中更隱含著知識的強勢性及意識形態；在地的知識建構則比較接近地方、事件，甚至是以弱勢為主，也就是回到普洛賓所定義的「地點」（locate）。地點與底層、從屬（subaltern）階級比較有關係。我們可以說，本土總帶有區位、政治意味；而在地則

更關注弱勢，也是一種底層的知識經濟。

台灣本土運動已經累積出一定的認知架構。例如，「本土化」有一說為「台灣化」（Taiwanization），可以看出台灣本土思想是經歷獨立運動、反國民黨、解殖思想之下逐漸產生的。然而，究竟台灣化的本土思想能夠落實於我們的生活世界、階層化的社會乃至於精神層面有多少，至今仍不甚清楚。

相對的，在地則展現了比本土化更細緻的一面。在地的概念比較朝向生活世界；反之，本土則多了一份族群認同，甚至成為政治操作的工具。過去，本土概念在香港似乎是缺席的，李怡在《香港思潮：本土意識的興起與爭議》裡提到，1997 年「回歸」時，香港社會為什麼沒有發生大規模的反中情緒？原因正是缺乏本土意識。李怡文中所謂「缺乏本土意識」，比較接近於前述台灣化裡的政治性本土意涵。

李怡也認為，今日香港本土運動有朝向激進主義發展的危機。但我在香港所看到的，恰好是本土運動正朝向在地化的發展，前文提及的「影行者」、「活化廳」，不僅不能概括為激進主義（採用 radical 的激進，不如思考 radicalism 裡對基本教義的理解），他們深入街坊的精神，已遠遠超出政治意義下的本土。

接續王德威所使用的「化用」一詞，精準指出本土被意識形態化的潛在危險。例如，八〇年代台灣的本土意識是以反威權、反國民黨為主，但 1996 年中共飛彈事件，反而催化本土意識凝聚於代表國民黨參選的李登輝，使其順利當選第一任民選總統。然而 2000 年民進黨執政期間，又再度反過來揮霍掉八〇年代所累積下來的本土意識。從這裡可以看出本土意識如何由反國民黨滑向支持國民黨籍總統參選人，一直到今日既反國民黨又反中，甚至某方面還「反民進黨」的化用結果。在這個過程中，我們沒有看到豐富的文化沉澱物留存下來，而文化沉澱物正是在地

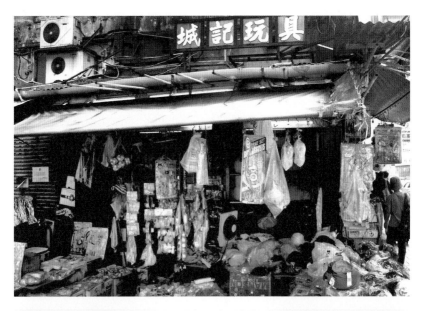

觀塘地區逐漸消失的老舖子，2013

思想的組成元素。

　　我一直以為，在地思想並未在台灣被視為一種全面性的運動。這幾年在台灣反中、反開發、反自由市場的社會運動中，關鍵倒不是我們能否在第一時間擊潰自由主義、自由市場這隻雙頭怪物，而是在綿密的抗爭行動過程中，思考如何留下更多的在地思想及文化的累積。有了文化累積，才能談文化覺醒。

　　倘若香港本土運動真的如李怡所說，有朝向負面的激進路線發展，這也許與年輕世代普遍貧困，中間世代既得利益者又對社會、政治現況袖手旁觀有關。香港本土運動產生的原因，經濟因素大於政治因素。這台灣的本土化歷史恰恰相反，台灣本土運動快速發展期，也是「台灣錢淹腳目」的經濟起飛期。1997 年「回歸」以後，香港在政治上處處受到中國的箝制，「特首」、「立法會」、「普選」的主動權都掌握在中國手裡。經濟上又受到「中港融合」概念的籠罩，在「CEPA」等的自由經濟條例下，中國資本不斷被引入。外資入侵的結果，衝擊了香港居民原本就稀薄、大家都沒有明天的在地認同感，並且危及傳統產業的存續。因此，香港的本土運動產生的原因，與經濟變遷，庶民記憶的流失有極大關連：

　　從利東街、天星碼頭、藍屋、灣仔街市等社區及文物保存運動出發，本土意識裡的歷史、文化和庶民生活等元素已逐漸茁壯起來，一種深厚、植根於本土生活經驗的歷史感和地方感漸漸形成。

　　　　　　　　　　　　　　　　　　　　　　──陳景輝（註2）

　　以生活性、事件性、從屬性為主要核心的在地概念，是否能讓我們在集體廢墟化的當代生活中，產生文化自覺力？港、台今日的日常生

活場景，很像拉扎拉托（M. Lazzarato）所說的「貸款人—負債人關係」（creditor-debtor relationship）。資本家以近乎神學的操作手法，將原本宗教裡面「罪」的概念轉換為「債」，迫使人們對資本主義全面效忠。因此，從經濟、文化弱勢者的角度來看待在地，會出現與政治意涵的本土概念有所不同。我以為，在地的主體性便在於庶民社會、從屬階級，以及眾多仍處負債狀態的人身上。

我會藉由香港的經驗，來談論本土與在地的差別，原因之一是看到台灣本土運動的缺憾。雖然 2014 年底九合一大選國民黨以大敗收場，但其仍掌控著主要政治、經濟資源，並不斷強制推動與中國之間的自由貿易協議，荒謬的是，這些「權力」居然是民眾經由代議制度，透過選票一張一張所賦予的。

我對香港認識不深，但始終覺得台灣可以參照其中一些面向，台灣在一片模糊的本土化浪潮中，如何面對文化層面累積的匱乏、美學西化等問題。我想，香港 2006 年天星碼頭事件所逐步開展出的本土運動，及其在地的內涵，或許可以提供一點參照。（本文經過增修，原文刊載於香港《獨立媒體》「文化政論」版）

註譯

1. 王德威〈「本土性」的緣起、艱難與化用〉，引自朱崇科，《本土性的糾葛：邊緣放逐·南洋虛構·本土迷思》，唐山，台北，2004，頁 V。
2. 陳景輝，《草木皆兵：邁向全面政治化社會》，紅出版（圓桌文化），香港，2013，頁 96。

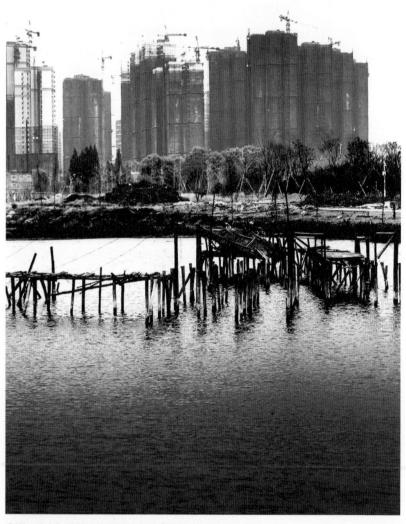

東湖，遠方為華僑城集團興建中的「樓盤」，2012

武漢

我們家青年自治實驗室，東頭村，2012

東頭村三號：
我們家青年自治實驗室

　　2012年冬天，我應麥巔之邀前往武漢「我們家青年自治實驗室」（以下簡稱「我們家」），參加一場名為「區区肆地」的座談會。「肆地」指的是武漢、北京、香港及台灣四個城市，該座談邀請四地相關的藝術、社會工作者，在「我們家」簡陋的房子裡，分享彼此的藝術行動。

　　一切都令人印象深刻，對於身處南國，從沒去過武漢的我而言，深夜降落天河機場之前，渾身便湧上一股難以言喻的複雜感。一則是兒時國民黨教育下，記憶系統刪不掉的長江、黃鶴樓、詩人崔顥的感傷……再則是武漢與南國台灣在地理、氣候的相似性：水域、濕氣、鶯鶯燕燕……然而當我從略帶秋意的台灣，深夜降落在陌生、紛雜、低溫而帶有一點危險感的天河機場時，不由得再次感受到中國巨靈的冷峻及壓迫，飛機上的那些「複雜的記憶」瞬間消失。

　　好不容易在機場搭上前往傅家坡轉運站的公交車。黑夜中穿行於武漢，這個陌生的長江城市，正在車窗玻璃外燈火闌珊地閃爍著。深夜抵達傅家坡轉運站當刻，我猶如被拋進某個十八世紀歐洲人肉市場的混亂

場景中，忽然間有一股不知名的恐懼湧上。最後，坐上一部黑市計程車，輾轉來到武漢植物園，在麥巔與李子傑熱情的迎接下，終於跨進一棟廢墟般的老房子：「我們家」。

需要做一個解釋，「我們家」並不是一個squat。就像我所回答的，這裡的體制不會容忍其領地上的居民對房屋，更何況是其他人的房屋有自由的處置權，所以我們似乎不可能來佔領。除非是流浪漢過夜的廢棄建築，或者像我們所在的村子裡，沒有土地可種的婦女們通過「暗渡」成遊客來對植物園佔領。我們需要付租，但租金不多，因為地租級差的原因。我們也嘗試著橫向地，無領導地來組織一種共同生活。（註1）

「我們家」的發起人為麥巔（化名），一位出身於武漢的龐克（中國稱為朋克）樂手，化名「麥巔」的意思是因為過去他總是走得很快，朋友常在後面喊著「慢點、慢點」，久了，覺得自己是應該慢點，於是取了發音近似「慢點」的名字。麥巔說，武漢不同於北京那個不只教你經濟也教你政治的父權城市。（註2）這裡的人天生具有暴力性格，也因此成為大陸重要的龐克、搖滾樂的搖籃。麥巔之所以參與龐克樂團演出，似乎也與武漢人習慣宣洩暴力的「基因」有關。他甚至打趣地說，應該叫武漢回過去的舊名「楚國」比較恰當，因為相對於北京，這裡真的像另外一個國家。

參與樂團的經驗雖然可以宣洩對國家、社會的不滿，但是由於中國的專制體制，忿恨往往僅能暗自吞下，無法有更多作為的可能性。因此，像其他龐克朋友一樣，麥巔開始購買當時日、韓淘汰的「進口」舊衣服，透過二手服飾將自己殊異化。那段期間，除了巡迴演唱之外，他也自己辦了一本名為《衝撞》（Chaos）的龐克雜誌，開始翻譯、接觸西

我們家青年自治中心（前「我們家」）標誌

方前衛及無政府主義思想，特別是英國無政府主義龐克樂隊「葛拉斯」（Grass）帶給麥巔許多啟蒙，他提及：

　　那時候有了這些以後（按：龐克樂團），就開始產生制式化的感覺。制式化是說大家聚在一起喝酒，然後開始談文革、談六四。言詞上大家都特別憤恨，但只是憤恨，後來大家就去尋找比較特別的、垃圾般的衣服。那時候我是被一種共享的氣氛所感動，就辦了一本叫《衝撞》的龐克雜誌。

　　我們一直處於被壓迫，其實我在中學時還是學生會會長（笑），後來突然厭倦了那種感覺，厭倦了在輔導員屁股後面跟著去檢查衛生的感覺。到大學時就比較注意壓迫的事情，為什麼會有壓迫？為什麼人們會用暴力的方式去搶糧食？為什麼我爸爸那麼窮苦？而我叔叔住在工廠有吃有住、福利特好？那時候才開始去想像壓迫背後的原因，所以真正對政治經濟學的瞭解還是在做龐克音樂之後。（註3）

　　辦《衝撞》雜誌的過程，麥巔開始吸收新的知識，並不斷對自己提出問題，特別是「葛拉斯」的佔屋運動，對他往後參與「我們家」的設立產生一定影響。由於持續思索無政府主義、空間等問題，加上不喜歡都市生活，2008年麥巔在武昌市東湖旁邊的東頭村，找到一間荒廢十年的獨棟、破舊水泥屋，並以低價租下，成為今日「我們家」的實體空間。「我們家」可以說是麥巔對自己樂團時期碰觸的政治經濟學問題，所做出的具體延伸，租了老房子以後，他也暫時放下了龐克音樂：

　　其實你做不了自我（通過音樂），所以真正對政治經濟學有瞭解還是在龐克之後，龐克之後你覺得反叛真的跟荷爾蒙一樣，但我不相信

「我們家」室內一景

荷爾蒙的原因，是因為我不得不把我這些所謂的反叛與小時候的回憶聯繫起來。（註4）

　　他稱這棟老屋為「公共廢墟」，並提供給各方人馬免費暫住（除了大家共同分攤水電費之外），也不定期辦理公開的電影放映、音樂表演、展覽、座談等，希望透過開放居住及公開活動的模式，產生更多的對話。在「我們家」居住過的人，除了藝術創作者外，也包含社會運動者、流浪者、旅行者……。組織「我們家」與單純玩音樂不同，從生產方式來說，提供一個幾乎免費讓人居住的空間，首先就是一種「容器」的想像。當然，因為無法控制（也不需要）住進來的人會做些什麼，因此這個「容器」經常充滿著不確定因素。

　　「我們家」所面臨的現實處境是複雜的，生活在政治壓迫、經濟卻瘋狂躍進的中國社會裡，一般人究竟有沒有可能改變僵固的生產關係，答案往往令人感到悲觀。同時，住在「我們家」的人也不見得對政治與經濟抱持相同觀點，因此意見分歧、衝突在所難免。但是，如果一切都無法發揮作用，那麼我們該如何看待這種「無用」呢？從這個角度來說，「我們家」比較像是一個寓居於複雜世界中的交換空間，也是一個彼此學習，或甚至是彼此「不學習」的空間。

空間與拐杖

　　這間衰敗而不成比例，充滿行動、潛越、衝突的屋子，本身即散發著拒絕的詩性。這不是單純的社會運動或佔屋運動，而是一個迴盪著「做自己」同時「不要做自己」的疊音空間。這就是為什麼與麥巔接觸一段時間以後，似乎總能從他身上感覺到一股特異的氣質：「婉拒」。

「我們家」婉拒成為這個國度的一部分，就像它也婉拒被解釋為西方脈絡下的佔屋運動，雖然佔屋運動仍然影響了「我們家」的想像。佔屋運動與一般理論不同，它根本上是一種實踐，非常接近無政府主義的「全面性」特質，也具有格雷伯（D. Greaber）對無政府主義的「低理論」（low theory）解讀：

相比於高深理論，無政府主義需要的也許是所謂的低理論：一種去把握社會轉型中所產生真正的、迫切的問題方式。主流的社會科學事實上對此並沒有太大的幫助，因為這常被分類為「政策問題」，而任何有自尊的無政府主義者都不會這樣。（註5）

佔屋運動與歐陸現代性過程產生的種種問題直接相關，諸如中產階級的形成、仕紳化對空間的掠奪，商業不動產的囤積等等，但佔屋運動在實踐上又無法（也不需要）調動複雜的知識論作為支撐。韓國金江說過：「佔屋，做就對了。」這是其全面性、低理論的雙重特質。

但是「我們家」的運作模式似乎仍婉拒這樣的歸類，其中固然有很多值得細究的原因，也有不得不然的折衷。相對於儼然成為世界工廠、市場，擁有巨量人口及龐大軍隊的中國而言，我們不免感到錯亂，一棟座落於武漢的破舊老屋，幾個遊蕩在社會邊緣的人，加上幾隻不知哪來的貓咪，對比於近在咫尺的巨大中國爸爸，彼此之間究竟存在著什麼的關係？在採訪過程中，麥巔提到一個自己的回憶，發生在過去中國經濟崛起時：

我是農村長大的，我看見別人去搶糧食。八、九歲時，八〇年代剛剛改革開放，在類似現在我們這種小鎮（按：東頭村）的地方，已經有

小河在樹下：小河與嘉賓曉十三在東頭村我們家的音樂會，2008

人扛著錄音機，帶著sunglass（按：蛤蟆鏡），穿著牛仔褲。有一天我上街看見一輛公共汽車停下來，公共汽車站有很多人，戴著紅袖章，穿著毛式（按：毛澤東）的那種中山服。公車停下來後突然看見那群人朝一個人擁上去，直到後來那個人站起來，穿著花襯衣，牛仔褲被剪到這裡來（按：大腿），然後衣服也撕破了，蛤蟆鏡也掉了。當時有上百個人在看著他，我就發現他一副窘態，滿臉通紅不知所措。我不知道當時我到底領會到什麼意思，我只是覺得那個人為什麼會發生這樣的問題？到後來我上了大學開始看書後我才明白，原來當時有一段時間叫反自由化，牛仔褲被當成資產階級，被當成自由化、全盤西化的罪證。但是那種壓迫不僅是我看到的，也包括我父母的生存狀態，一年到頭幹活……這些壓迫都發生在我身上，不算是想像。（註6）

採訪麥巔時，我問他有關「被壓迫」這件事是不是一種想像，因為在台灣，我一直感覺到許多人說自己被壓迫並不是真正的，或許其中想像的成分居多。可是麥巔的回憶使我為自己多此一問感到臉紅。他與他的父母親經歷了改革開放過程中的衝突、壓抑，這一切都顯得格外真實。或許因為這樣，使得「我們家」在運動實踐上出現了隱匿性。這種隱藏自己的特質，就像那位身著牛仔褲、面戴蛤蟆鏡，被毆在地的狼狽青年，在面臨生命總是得活下去的尷尬處境下，只好另尋一支拐杖，撐起自己，離開被圍毆的現場。也許「我們家」就是那支拐杖。

如同「我們家」在中國是一個尷尬的存在，也因此更令人感到它婉拒的詩性，靠著人們彼此的相互坦誠而存續下去。關於詩性，我們不禁想要追問「詩」（poemπ / oínμα）的涵意，海德格（M. Heidegger）曾經形容詩為：讓「不在場者」走向或過渡向「在場」的「致使」。「詩的致使」先於現代性的「部署」，也將部署的醜陋面貌揭露出來。雖然

逗留在「我們家」的時間很短暫，但我覺得，這間老屋的時間感很像一首詩，縱使這首詩本身也經歷過種種失敗、挫折，顯得尷尬而狼狽，像那位戴著蛤蟆鏡的年輕人一樣，但卻更加動人。

麥巔選擇了一條以傳統社會運動標準而言不見得「有效」，但從身體性交換、知識累積角度而言卻頗為清晰的路徑，讓我們對似乎頹靡不堪的佔屋有了更積極的想像。透過2008年以來「我們家」的實踐，可以看出其中有翻譯工作，例如翻譯「不讓思想消失：媒體的第三條路」、（註7）「願意作一個DIY翻譯自願者嗎？」；思想引介方面如「Wu Ming：有待發掘的戰斧」，引介了義大利波隆那自主運動寫作團體「無名」、（註8）「故事屬於每一個人：講故事的人、大眾以及拒絕知識產權」。他們還組織環境討論會，如「日常生活安全之──轉基因食品ABC」、「從『狂熱主義』透視西方現當代社會的演變」；藝術文化行動則有「精神病人對時代的反診斷──約夫司基繪畫展」、「小河在樹下：小河與嘉賓曉十三在東頭村我們家的音樂會」等等。同樣居住在「我們家」的青年藝術家李子傑，也將老房子的牆面當成「畫布」，繪製了具有社會寫實、個人獨白意味的《雉尾劇場》漫畫，並且集結成冊，獨立出版。在第一集《雉尾劇場》序言裡，李子傑提及：

在我的家鄉，「雉尾」和「遲尾」諧音。當講一個故事中間告一段落的時候，圍在老人身旁的孩子們意猶未盡紛紛追問後事則會說：「遲尾呢？遲尾呢？（然後呢？然後呢？）」於是老人微笑著回答：「沒有雉雞哪裡來的雉尾呢？」好故事的結尾一定和雉雞的尾巴一樣，五彩絢爛，讓人驚喜無比的吧！

「我們家」的身體性交換及知識累積皆令人感到清新，然而，除了

以老房子作為活動中心外，仍然很難迴避周遭環境改變的衝擊。對他們而言，一直以來最大的挑戰是比鄰的東湖開發計畫。

勇敢地宣稱計畫

東湖，一個灰色、婆娑的水域。不僅是武漢，同時也是中國最大的城市湖泊，面積廣達三十三平方公里。子傑還告訴我，浸泡在東湖裡面，可以治療許多怪異的皮膚病，似乎湖本身更是一間醫院呢！

「填湖」中所展露出來的問題，是它無法被阻止。這一方面是因為國家暴力，另一方面則是對土地功能轉化的「無可批評」。事實上，在東湖「填湖」中，幾乎所有有著直接控制關係的群體間，無論是控制所有權的還是擁有使用權的，一種共識已經達成，即：「開發」本身是無可非議的。

——〈麥巔和子傑答潑先生問〉（註9）

在中國都市擴張的潮浪中，東湖這座離長江僅三公里的封閉水域，正面臨填湖造陸的命運。2010年3月，發跡於深圳的華僑城集團以四十三億人民幣購買了東湖風景區以及周遭三千一百六十七畝土地，預計在原本的東湖國營漁場、魚塘區填湖造陸。過去，東湖國營漁場一帶的湖面有著「兩百畝」的美麗地名。填湖後的「土地」預計興建兩座主題樂園，分別名為「歡樂谷」以及「水樂園」。而樂園附近也將以「華僑城」為名蓋起兩大區塊的高樓、集合式住宅（中國稱之為「樓盤」），並在樓盤裡置入性地設立由集團自己經營的「OCT當代藝術中心」，藉以提高樓盤的「檔次」。「OCT當代藝術中心」頗負盛名，

已經在北京、深圳、上海及西安等城市設立，而下一個據點就選在武漢。

　　填湖造鎮之事一經媒體披露後，立刻引起武漢地區廣大民眾的討論，但是由於中國單一化的言論機制，使得填湖的訊息很快就被官方製造出來的正面報導給遮蔽了。為了表達反對意見，武漢建築師李巨川、藝術家李郁等人發起了《每個人的東湖》計畫，嘗試透過藝術行動突破一言堂式的社會氛圍，李巨川提及：

　　　　所有的網站都禁止討論這個事情⋯⋯這個事情一出來時我個人就想過用作品來回應，但立刻也認識到，面對這樣的社會事件，藝術其實是很無力的。但後來我們發現所有的公開討論都沒法進行，「東湖關注組」的朋友私下進行討論也受到了騷擾，我自己組織的一個討論會也很不順利，場地總出問題⋯⋯最後我們覺得，假若不僅僅是我們個人、少數幾個藝術家來做作品，而是很多人都來做作品，很多人都到東湖去做作品，那麼這樣的藝術就不僅僅是藝術了，而可以成為一種直接的行動。它也許不能影響事情的發展方向，但它可以開闢出一個新的討論空間，使東湖的事情繼續被大家所關注，這是我們發起這個計畫的直接原因。（註10）

　　李子傑說，因為示威抗議的活動在中國並不被官方所允許，他們原本希望仿效2010年廈門「PX事件」（註11）中，居民以「和平散步」取代遊行的成功突圍模式，想去填湖的施工區「散個步」（抗議）。但是一到現場，一夥二十幾個人卻被五十多位保全人員包圍並驅離。加上前述李郁提到的困境，如此看來，藝術計畫似乎是表達意見的唯一可能性。

　　除了李巨川和李郁以外，座落於東湖旁的「我們家」很自然也參

與了這個藝術計畫。麥巔告訴我，有一次他們在「我們家」開會商討對策時，當地公安居然直接闖入，恐嚇要將他們「丟進牢裡」。為了讓計畫繼續推下去，往後他們的討論只能以私密的方式進行。同時，李巨川等人也開始架設《每個人的東湖》網站，不設「評審機制」，以整個東湖為創作空間，號召藝術、文化工作者以及一般市民，透過創作的方式表達自己對東湖開發案的想法。

《每個人的東湖》計畫發展過程除了必須保持低調以外，更要提防官方內奸的混充。李巨川說，以「藝術」為號召，主要是因為要躲避官方無所不在的查禁；相對的好處是，參與者不用背負起「參與社會運動」的壓力。中國存在著綿密的言論管制，麥巔說，有一種組織叫做「村委會」，是深入村莊、聚落的「強人」政治力量。「村委會」主導著土地重分配、言論審視，跟市村美佐子形容日本社會父權主義、資本主義、西方白人主義三位一體的狀況又有點不同。我覺得中國給人的感覺應該更接近「父權至上的國族資本主義」。不過，這裡的「父」並非單指性別，而是權力關係中的強人。面對數量龐大的強人，《每個人的東湖》計畫能做什麼？我想起許煜在《佔領論：從巴黎公社到佔領中環》一書提及的：

有什麼計畫（programme）？

這是一個自由主義者和保守主義者常問的問題，而最誠實的答案可能是「沒有計畫」。要讓一個改變發生，而不陷入舊有的意識形態框架，它必須勇敢地宣稱計畫，也必須由人民自己想像。（註12）

「由人民自己想像」可謂命中《每個人的東湖》的核心。2010年6月25日起，整整兩個月，共有五十二位（組）市民參加了這個計畫。

包含藝術工作者、設計師、建築師、學者、自由工作者、教師、無業者……。最後總共在網站上徵集到六十件作品，大多數都具有素人色彩，由於這些「作品」是社會各個階層市民公共意見的「表現」，因此無法以當代藝術的菁英尺規來度量。究竟一個「藝術」計畫是不是要照顧到藝術的完整性？這個問題彷彿直指「藝術主體性」何為，也是許多藝術行動經常面臨的問題。但是一如葛羅伊斯（B. Groys）指出：「藝術的去專業化本身就是一場高度專業的運動。」《每個人的東湖》計畫雖與藝術擦身而過，卻直探更複雜的「非專業」問題。

縱使如此，計畫仍然吸引了不少值得玩味的作品。李郁的《地圖上還存在》以Google標示出消失的「兩百畝」水域、李巨川的《免費湖岸線六日遊》則透過步行、書寫的方式繞湖創作、「無鄂不做」的《某魚紀念碑》、「草台班」的《我們的歡樂不需要歡樂谷》，以及子杰（李子傑的化名）、麥巔的《三十米紀念牆》……。相關作品都發生在東湖周遭的不同地點，大多皆以行為或影像等形式反映東湖的議題。以《三十米紀念牆》為例，子杰和麥巔對拆除作業中遺留下的漁場職工宿舍孤牆做了測量，這面孤牆與湖岸的距離恰好是官方訂定的「湖岸三十米內不准開發保留線」。也就是說，靠湖三十米內的宿舍主體都被拆光了，僅剩下孤牆紀念著這場荒唐的開發，麥巔提及：

三十米是一個單向的數字，也就是說，是一個由相關部門（其中還應包括開發建築單位）閉門談出來的一個數字。專家可以扮演的只是建言者角色，普通市民則完全被排除在外。而且，後者本來就是這數字所要安撫的群體。對於新聞媒體上的三十米，被嚴厲限制的市民能說／做什麼？就像犧牲者總是被安排紀念自己的犧牲一樣，這個已經被毀滅的居住空間留給了我們又一次來提示自己犧牲的機會。

然而，這個諷刺性的紀念只是暫時的，並且，它標識著更為殘酷的犧牲正蠢蠢欲動，即將來臨。可以設想，這面牆從左向右十三・七米處向外（牆離湖岸線有三十米的距離），推土機可以合法進入，水景酒店不再被禁止。三十米？從一開始，它不過就是漁利者在嘴裡嚼碎後吐出來的殘渣，一如滿地的垃圾。（註13）

　　雖然李巨川認為，《每個人的東湖》計畫有偏向藝術化的侷限，認為藝術行動沒辦法實際阻止華僑城的開發。這沒有錯，但是中國任何單一地區的拆除、重建幾乎都存在著強人們複雜的暗盤交易，少有容納民眾發表意見的空間。在這種現實狀況下，阻止工程雖然注定失敗，但透過藝術「打開言論」，卻可以視為該計畫成功之處。

　　另外，東湖開發案並沒有非常顯著的「受災戶」（麥巔以「失地者」稱之）好來建構犧牲、受害者的具體形象。沒有傳統定義下受災戶的原因在於，喪失土地的人大多已經被拉進國家轉型中的「補償系統」裡。既然有補償，何來「受害」？但是對於住在城市的一般居民而言，他們眼中看到的是樓盤的矗立，土地被圈禁，以及東湖記憶的流失，這種受害非常抽象而難以「再現」。東湖開發事件的本質是仕紳化，因而不會有太多商人摧殘受災戶的故事情節。麥巔提及：

　　「失地者」原本集體性，換言之虛擬性的所有權有了某種程度的實現。更進一步地，通過公民身分的轉變（農業戶口向非農業戶口的轉變）、安全機制（最低生活保障、養老金、醫療保障等等）以及村莊股份公司化（share-holder）等等。失地者融入了國家所謂的經濟社會發展模式的「轉型」。因此，「填湖」與整個國家的經濟管理的機制變化有關。而與「所有權」的變形所連接起來的功能轉換，也就是創意、

235

東湖填湖後所興建的歡樂谷，2012

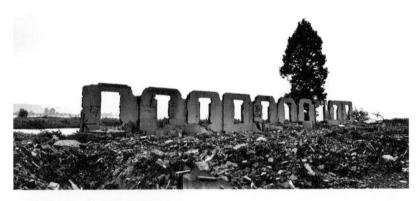

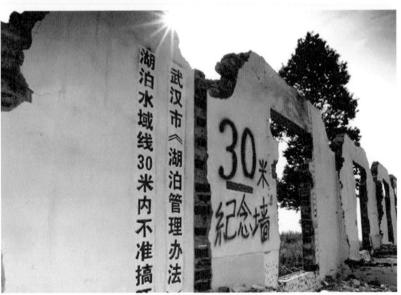

子杰、麥巔，《三十米紀念牆》，2013

個體注意力被引導到身體性、以及綠化——當然是為滿足菁英階層對更佳環境的追求。（註14）

正因為東湖開發案本質是仕紳化，普羅市民的「不舒服」又太過抽象，不容易說成是「受害」。仕紳化與傳統城市開發邏輯有所不同，伯恩（L. Bourne）認為是一種侵入（invasion）—繼承（succession process）的逆轉（reversal）過程，而不僅僅是「排除他者」而已。《每個人的東湖》計畫雖然未能實際阻止城市的仕紳化（實際上似乎也不可能），卻透過虛擬介面架構出實質的交往關係，製造出國家與群眾無法溝通時，所需要的「中間場所」。從事印度底層社會研究（subaltern studies）的查特基（P. Chattelilee）曾經提出「中間政治」一說，認為當殖民、極權國家與社會民眾無法溝通的情況發生時，需要有一種中間機構（制）扮演創造性的發言位置。事實上，中間政治與我們所說的「藝術中介」很不同，藝術中介依然存在著強烈的藝術「主位」（emic）限制，而中間政治則需要相當程度的開放性，將主位意識隱藏，甚至僅扮演導引想像的角色，從這點而言，《每個人的東湖》計畫確實具有中間政治場所的意義。

親密團體

除了作為「中間」的潛在想像外，《每個人的東湖》計畫在第二階段也做了修正，換成「去你的歡樂谷」的尖銳標題外，相關的實踐內容也變得更為直接、諷刺。第三階段則名為「人人都來做『公共藝術』」，從相關資料看來，這個階段沒有過度的吶喊，甚至多了一些無厘頭的作品，例如彭海濤的《為無名島提供四十分鐘的清潔服務》一作：

東湖水上派出所西北方向八百米左右的湖面上，有一處野生的無名島（面積約為五平方米），上面長滿了野草和苔蘚，石頭縫裡塞滿了菸頭和塑料袋，我想我有必要對它進行一次免費的清潔服務。我準備了一個掃帚、一把刷子、一個橫刷、兩塊肥皂、一把小彎刀、一對橡膠手套，以便對無名島進行細緻的清潔處理。最後我於8月8日下午四點鐘對無名島進行了約四十分鐘左右的清潔服務。全程錄像記錄，期間未受到他人的干擾，最後清潔服務順利完成。（註15）

另一個有趣的問題是「參與者」的特質，觀看《每個人的東湖》計畫的參與者，隱約可以察覺一股新的階層正從中國社會裡擠壓出來。這不禁讓我思考，有沒有一套比起「諸眾」更為前進的概念？在內格里的《帝國》（*Empire*）書中，諸眾是新型態帝國主義所建構的大眾（the mass）以外的人，就這點而言，《每個人的東湖》的參與者都具備諸眾的特質。但是，永遠的老問題似乎是，在大眾轉向諸眾的過程中，所進行的個人、另類生產模式，如何能夠侵蝕威權體制？同時，另類生產又怎麼能夠避免被資本市場「背後包抄」？更進一步，假如真有諸眾，那麼「如何維持一群鬆散的臨時諸眾」呢？我不知道，但是，麥巔提及《每個人的東湖》計畫所隱藏的某些特質，或許能帶給我們更多想像：

對於參與行動而言，在言論四處被封堵的情況下，這個藝術計畫找到了一個傳播的途徑，非常重要。這也正是李巨川和李郁所明確的目的之一。對藝術，我是門外漢，所知甚少。倒是其連接形式，也就是藝術計畫參與者之間的關係更吸引我。當時，在調查者（按：參與創作的人）中間，一種affinity group（親密團體）形式的行動方法被給予了某種強調，也就是調查者之間，不需要任何等級機制，而更強調個人以

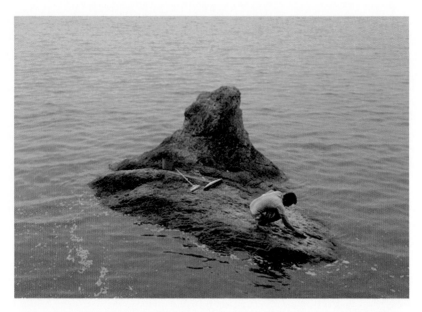

彭海濤，《為無名島提供四十分鐘的清潔服務》，2014（圖片來源：《每個人的東湖》）

及少數意見類似的人之間組成的小型、非正式聯合等等。從這個視角來看，藝術計畫與此不謀而合。它與一般的藝術行動不同，與其說是組織，不如說是一種平台，也就是在不同意見這一共同基礎上，個體保持自身獨立性——既包括創作也包括觀點，在這個平台上發佈作品。

藝術計畫沒有策展人，只有發起人。一般來說，發起人似乎很難擺脫被「意見領袖」化的機制。不過，藝術計畫的發起人李巨川與李郁，從一開始便拒絕了策展人的「領導權」，甚至在很大程度上也拒絕了「指導權」——這是一種更為隱性的，通常由知識份子或更「專業」的藝術家所實施的權力與影響。因此，假如我們不計較這個藝術計畫的發起人有更多的話語機會與數量的話——比如，此刻我個人就被你邀請來評述這個計畫——這個藝術形式是相當無政府主義的，參與者也充分地以自己的方式表達了其意見。（註16）

我想麥巔更想說的是，《每個人的東湖》裡已經存在著無政府主義的資源，至於如何將其拓展到不同領域的交往中，則成為深具未來性的問題。柄谷行人提出的交換模式思考或許對此有所幫助，柄谷首先批判青年馬克思所關注的生產關係，還停留於經濟「視差」（parallax）之中（例如鐵與黃金之差），天真的以為從經濟構造上扭轉「資本主義隙差」，便能夠改變世界。弔詭的是，馬克思也認為要進行這件巨大的扭轉工程，首先必須借助國家的力量，達到目的後，再廢除國家。但這事實上是不可能的，國家是遠高於社會、政府的「存在關係」，憑藉國家進行大規模生產模式的革命，將反過來導致國家的強化。因此，柄谷從交換模式重新思考，並提出了四種交換方式：「交換方式A」（原始部落的互惠與分配）、「交換方式B」（國家全面掠奪後的再分配）、「交換方式C」（商業、資本主義）、「交換方式D」（交換方式A的高

層回返），這四者也是部落—國家—資本—聯合者運動（Associationist Movement）之間的演變。其中，「交換方式D」裡面的聯合者運動，既出現了部落社會之互惠分配，同時又是對部落可能產生的頭目專政之批判。事實上，社會主義及宗教裡皆存在著「交換方式D」的想像，柄谷推動過的「NAM運動」亦為一例。（註17）

空地有人

回想剛到「我們家」那天晚上，麥巔因為要幫忙調整廁所的熱水器，站上一把老朽的木椅，沒兩下就當著我面從椅子上垂直摔落，痛苦地躺在地上久久不能動彈，長達十多分鐘。有一度我以為麥巔死了，後來李子傑緊急打電話叫救護車，但是不知道什麼原因，該死的救護車似乎遠在一萬公里之遙，就是開不到東頭村。隔天，我們攙著一拐一拐的麥巔坐車去城裡檢查，照了X光才知道他的骨盆摔破了。為了照X光，沒有健保的麥巔因此付出好幾百塊人民幣，我記得那位高傲的醫生還要求他照核磁共振，恐嚇可能得了骨癌，很明顯是想賺取這筆檢查費。

這一切對我而言都很真實，11月武漢的氣溫大概只有四度左右，住在這座被大湖包圍的城市裡，濕氣非常凝重。特別是在沒有暖氣的「我們家」更為淒冷。可能是太冷了，我的身體鎮日處於該死的發抖狀態，一直抖……但是那幾天，由於熱情的對話、交流，有時候也分不清楚是因為冷，或是因為興奮而發抖。在我短暫駐留期間，有一種奇異的語言，透過落滿枯葉的庭院、植物園的塗鴉牆壁、破舊的廚房、東湖的朋友們、北京「家作坊」的何穎雅，以及窗外濕冷的空氣、貓咪……通通像精靈一樣，彼此交融、打轉著。空地雖空，但卻充實地令人喘不過氣。（本文經過增修，原文刊載於《藝術觀點ACT》第五十三期，2013）

註譯

1. 摘自「我們家」網站：青年自治實驗室的日記。

2. 節錄自筆者對麥巓之訪談錄音。

3. 同註2。

4. 同註2。

5. 格雷伯著，許煜譯，《無政府主義人類學的碎片》，廣西師大出版社，桂林，2014，頁10。

6. 同註2。

7. 該文為麥巓翻譯墨西哥薩巴提斯塔（Zapatista）解放軍副司令馬科斯（S. Marcos）鼓勵行動者與媒體記者放棄新自由主義的信，詳見《青年自治實驗室的日記》網站。

8. 〈Wu Ming：有待發掘的戰斧〉引介了古魯塔（D. Gullotta）、鄭美辰所共同翻譯的義大利文學團體「Wu Ming」（無名）之作。「Wu Ming」透過網路與新媒體的書寫，形成一種「文學社區」，認為文學不應該僅附屬於少數明星般的作家，也不應脫離集體（collectivity）養育的背景。豆瓣網，本南丹蒂網站。

9. 摘自每個人的東湖網站。

10. 摘自「《每個人的東湖》藝術計畫訪談」，受訪人：李巨川，採訪人：陳晶，2010年10月，《美術文獻》2010年第十期。

11. 「PX事件」為台灣頭號通緝犯陳由豪潛逃大陸後，在廈門的一個投資項目。陳由豪計畫在廈門海滄區興建化工廠，年產八十萬噸對二苯甲（俗稱PX）。由於PX為致癌劇毒，且工廠將設於中心一帶，因此市民透過簡訊轉發，相約於2007年6月1日進行上萬人的「散步」抗議。PX廠最終並未在廈門興建，而轉往南部的古雷半島設置。

12. 許煜，《佔領論：從巴黎公社到佔領中環》，圓桌精英，香港，2012，頁79。

13. 同註9。

14. 同註9。

15. 同註9。

16. 同註9。

17. NAM運動（New Associationist Movement）是柄谷行人於2000年於大阪及東京成立，成立的背景來自於柄谷思考如何在日本已經全面定型的新自由主義社會中，嘗試從經濟活動做出「反行動」（counter-act）。NAM運動同時也參照了LETS（Local Exchange Trading System）地方性經濟流通的概念。資料來源：Harootunian Harry."Out of Japan：The New Associationist Movement", *Radical Philosophy*, Issue 108, 2001.

陳界仁，《幸福大廈I》，樹林片場，2012

台灣

《交互作用／試驗》，1996（圖片提供：賴志盛）

島邊的抹除：
台灣失能空間創作之邏各斯

不如就串聯佔領空屋宣示主權籌畫表演節目

如果弄得好政府最後一定會讓步就把房子讓給你住

但政府會先斷水斷電讓你抗爭一陣子把力氣發洩掉

最後把這些變成觀光景點還想辦法保護你

你要知道這是一個連街頭塗鴉都要先乾淨

然後很雞巴的搞塗鴉節的政府而且我哪裡虛無我拯救流浪動物

一堆貓狗要養

——夏宇（註1）

　　在進行東亞藝術佔領行動踏查的過程中，我像一個眷顧自己家鄉的人一樣，時而轉過頭去，回望台灣。

　　台灣並沒有像市村美佐子這樣生活在公園裡的藝術行動者，也沒有類似於金江夫婦對公共空間、仕紳化提出一套藝術行動、實踐乃至於理論上的梳理。當然很少像武漢「我們家」那樣近似無政府主義的空間。但是種種比較反而提出了差異及參照的想像。

街頭的外溢

　　台灣雖然沒有以佔屋為議題的創作者，但是進出廢墟（我情願說成「失能空間」），並從中提出批判性議題的創作者倒是不少。另一方面，我們也鮮見以自主性為核心的空間，採取類似於「我們家」或「活化廳」的基進思維。因此，在回望台灣時，我想先從社會運動歷史切入空間佔領的問題。

　　因為戒嚴的關係，過去少有公開集會遊行的可能性。因此，臨時性的佔領街道，遂成為公眾意見抒發的管道。街頭是一個重要的衝撞場所，「上街頭」也是身體發出意見的重要時刻。街頭運動所可能產生的「外溢」（spillover effect）效果，同時也影響著藝術創作者。七、八〇年代台灣街頭遊行不泛極具創意的模式，例如1979年2月群眾為了聲援因參與橋頭事件而被「休職」的桃園縣長許信良，許多人拉著「恭賀新禧」的布條上街頭，以歡慶的模式掩蓋遊行的目的；或如1978年，黨外為了集會造勢，特別為死了十幾年的郭國基議員重辦一場「假喪禮」，藉喪禮之名行公開集會之實。上街頭、自力救濟對於八〇年代的人來說，彷彿成了生活的一部分。但是，長期吸收美式現代主義的視覺藝術界卻未必能夠融入這股浪潮。只有小劇場的情況有所不同，以「行動劇場」為例，王墨林提及：

　　「行動劇場」不是劇團名稱或表演場地，而是個宣言，是個劇場的理想！小劇場跟一般標榜的「健康」題材大不相同，它有絕對反體制的顛覆性格和叛逆性。（註2）

　　除了陳界仁與李銘盛外，這種叛逆的特質很少出現在當時的視覺藝

術領域。這一點與美學意識的箝制、制約有關，抽象的美讓人們變得「非社會化」。但是劇場畢竟不同，美術領域的思考模式往往偏向個體化、內化，但劇場卻更為集體、外放、草莽。王墨林位於現已拆除的華光社區之房子，八〇年代便曾是小劇場、左翼思想重要的交流點。他在接受《破報》曾芷筠採訪時提及：

我1985年左右從日本回來，那時候《島嶼邊緣》的編輯會議都在這裡進行，八〇年代的小劇場運動也是。1986年「洛河展意」在這邊開座談會，小劇場運動跟新電影、行為藝術有關，所以不是只有演戲，而是有很多奇奇怪怪的東西在裡面，包括《破爛藝術節》。我那時在《人間雜誌》工作，田啟元、陳映真、劉賓雁都來過，坐在這裡抽菸喝酒，就像一個沙龍。相對於比較中產階級、乾淨、文藝青年的明星咖啡屋，我家是比較地下的。

解嚴前夕，街頭運動開始出來，所謂左派思潮也進來了。當時統獨沒那麼明顯的分野，就是反國民黨的國家專制暴力。那時候，《南方雜誌》、《島嶼邊緣》、第三電影、女性主義和性別論述都已經出現。從八五年到整個九〇年代，各方人馬都絡繹不絕，很有美國六〇年代的氣氛，就是造反有理、革命無罪。回想起來，我認為《島嶼邊緣》的意義不在內容，在於它的組合是用一種諸眾的方式，有很多混雜性、開放性，從知識份子到做音樂、美術的都有，我也編過一期身體氣象專題，它是一個行動的團體，會有一些很顛覆的概念。

我把這個空間打開，讓大家進來。那時候我也年輕，大家說來就來，可能半夜十二點也會跑來，那時好玩的事情很多，大家就徹夜聊天。印象中，台灣第一個行動劇場《驅除蘭嶼的惡靈》就是在這裡開會、籌備。（註3）

八〇年代是台灣新一波左翼思想成長的年代，許多街頭行動、藝文思潮都與之相關。相對於官方所提倡虛假的新生活運動，左翼青年紛紛反過來開始注視本土。關曉榮指出，陳達的庶民音樂受到關注便是一例。1988年2月22日，在蘭嶼二十六號核廢料儲存場前演出的《驅除蘭嶼的惡靈》，更是第一齣出現在台灣開放空間的劇場行動。誠如王墨林所指，「行動劇場」具備的「遂行性」（performativity）特質，點出了戒嚴時期街頭藝術的實踐策略。遂行性早於二十世紀上半葉即為英國哲學家奧斯丁（L. Austin）所闡釋。奧斯丁以「我是」（I do）為例，提出了「話語即實踐」（saying something was doing something）之說。行動劇場兼具了遂行性裡的當下性意涵，這點與草莽的街頭運動若合符節。除了劇場以外，1985年12月27日陳界仁和多位演員在海邊、街頭及小劇場完成的《試爆子宮》，呈現出當時藝術家走出劇場，進入社會場域的嘗試。無論有沒有「劇本」，身體一旦進入戒嚴的戶外空間，本身即具有遂行性的展演潛能。從這個角度來說，行動劇場已呈現出銳利的社會實踐面貌。

文創、清潔美學與言論箝制

九〇年代台灣在政治、社會的轉變中，逐步邁入發展型的新自由主義。人們的身體、生命從過去被戒嚴法「判死」，到今日被新自由主義「判生」的處境中，航向未知之境。細究起來，新自由主義其實存在著古典時期關於「懲罰」的幽靈：

l'homo penalis，即可以被懲罰的人，面臨法律威脅並且可能被法律懲罰的人，嚴格意義來說，就是homo economicus（經濟人）。正是法

律把刑罰與經濟問題銜接起來。

　　……你們那部刑法典裡說，它是指受到身體處罰以及剝奪公民權利處罰的行為。換句話說，刑法典沒有給出對罪行任何實質的（substantielle）定義、任何道德上的定義。罪行是受到法律處罰的行為，就這一點，因此你們看到，新自由主義者的定義與之非常相近……

<div align="right">——傅科（註4）</div>

　　傅科的觀點涉及新自由主義如何牽動著古典的「法」，並延續了懲罰的概念。十九世紀站在國家法庭下被國法懲罰的人，正一點一滴流變為今日站在經濟法庭下被經濟法規懲罰的人。今日，遂行性的街頭行動已不復流行，有些則逐漸滑向形式化的「現場表演」。整體而言，當前台灣創作者整體生命樣態的轉變，最大的不同便在於前衛時期所具有的叛逆氣質如今已消散，我相信文創法或者類似的經濟判生機制，扮演了一定的角色，成為新時代裡，對美學整體的經濟監控形式。

　　台灣人瘋上街頭的那段期間，也是我國、高中時期。當時我未曾真正參與過什麼運動，只知道整天補習補習補習，相對於劇烈變動的年代，只是一個無知的邊緣人罷了。後來我才明白，九〇年代的台灣美學主導性思維已經悄悄滑向「知識經濟」、「市場經濟」之中，這是今日所謂文創法的基本教義。文創法的令定、法條化，與傅柯「正是法律把刑罰與經濟問題銜接起來」之說不謀而合。「萬物皆能文創」的產值性想像幾乎壟斷了所有例外於此的價值觀，致使前衛成為復古的話語，消散在空氣中，作品最後通通導向市場邏輯的「讓它去美學」（Laissez-Faire Aesthetics）。（註5）

　　在這個趨勢之下，最明顯的改變首當空間的文創化。以往台灣的閒置歷史建物，今日大多轉向品味化的仕紳美學空間，被納入「公民美

學」狹隘的「文化理容」邏輯裡。公民美學所主張的美適性（amenity）並非不好，就像我們會為了保持秩序而清理房間一樣。但是由上而下的「清潔式美學」總是具有爭議。文創導向的政治化、產值化，使美學成為私有化最佳的工具。終究來說，美學與私有化的關係，很像亞當·史密斯（A. Smith）曾經提及市場機制背後的那雙「看不見的手」（invisible hand），經由迷霧般的民主主義「公平」概念之遮蓋，就像披了雙重華麗毛毯的銀行搶犯，保證了仕紳美學不會被批評為竊盜。

「醜」的廢棄空間就必須完全改成美的嗎？美、醜之二元辯證永遠預設了美的優位性，一如族群論、世代論、菁英論……愈具備優位階級的概念就愈具有政治動員的價值。例如剝皮寮或寶藏巖等歷史空間經過文化改造後，從老兵眷村轉為中產階級喜愛的「文化襲產」（cultural heritage），（註6）到最後所有空間通通變成藝術村、博物館或文創基地等消費場所。修建、保存老建物是良善之舉，但舉世罕見一個國家像台灣一樣將廢墟修好了以後，馬上轉手拱讓給毫無核心價值的廠商，改成與建物歷史關連性非常脆弱的咖啡廳、紀念品店……可見，文創商業模式已全面掌握了當今藝術經濟最關鍵的部分：「空間生產」。

失能空間的邏各斯

回顧起來，是不是對時代的絕望，讓藝術家開始重回這些暫時失能的廢棄空間？

一枝草一點露，早從1986年高重黎、林鉅、王俊傑、陳界仁等人的《息壤》，創作者就已經開始運用閒置公寓，誠如藝術評論者王品驊指出《息壤》裡所具有的「反體制」、「反美術館」特質，換句話說，《息壤》仍緊扣著前衛的精神。今天看來，前衛不僅是懷舊，甚至具有

某種邏各斯（logos）的「非位置」，而這個以反體制、反美術館為中心的創作邏各斯，往往實際回擲給創作者的是一具卑賤之身。

以台灣創作者長期累積的廢棄空間行動，對比本書所參照的其他案例，如市村美佐子關於女性野宿者的社群運動、金江夫婦的佔屋運動、「活化廳」及武漢「我們家」等案例很不一樣。反體制、反美術館應該視為台灣廢棄空間創作的精神原點。而上述東亞案例的共同核心是資本主義與生命政治，這些面向台灣創作者當然也深刻觸及，但前衛作為一種精神魅影，至今仍然深刻影響著我們。

需要進一步釐清的是，反美術館跟「不進入美術館」未必有如教戰守則般，銘刻在某本藝術規訓之中。當陳界仁以「在北美館個展中的藝術家」位置嗆北美館從馬內到畢卡索是爛展時，（註7）實在有一種木馬屠城的計謀，迫使北美館不得不正面接招。從這裡看來，2012年陳界仁的《幸福大廈I》為什麼參加台北雙年展卻不回到北美館，就更清楚其藝術內容是圍繞著跨國新自由主義的生命政治問題；但其藝術形式、思維，則是回過頭來汲取前衛歷史裡，也就是從1986年的《息壤》便已擠壓出來的反體制、反美術館的精神原型。

假如說存在於武漢「我們家」的邏各斯是無政府主義，那麼台灣相關行動中的反體制、反美術館的精神原型，我們究竟該如何推進（或還原）它？回到九〇年代由諸多「沒有名字的強人」所啟動的藝術知識經濟概念，一直到2011年《文化創意產業發展法》的實行，像歷史上定義「癲狂」一樣，定義了市場機制、貨幣主義下的失敗者，用來遂行「文化創意產業的言論箝制」。八〇年代至今失能、廢棄空間創作所留給我們的精神遺產是什麼？這個問題幾乎等同於前衛至今留下什麼？而我的回答是：一具無法被階級、功利主義泯滅的強力、卑賤之身。

故事就是這樣結束的：臺銀佔屋

　　台灣創作者面對廢棄空間的行為模式，多半是游擊、入侵、踏查等短暫接觸，比較少出現長期的佔屋。早在1986年，王墨林、王俊傑以及「環墟」、「河左岸」、「筆記劇場」等劇團在三芝的飛碟屋廢墟（已拆除）便已展開了《拾月》劇場表演，後續，1994年板橋酒廠舊址的《台北國際後工業藝術祭》、1996年張力山、「國家氧」發起的《交互作用／試驗》、1997年姚瑞中、蔡儒君、賴九岑等人在三芝東方靜心中心的《1997世紀末漫遊》……算是早期幾個廢棄空間創作的案例。

　　除此之外，2006年由街頭行動者Bbrother發起的「廢墟佔領行動」，算是台灣少數遂行佔屋行動的人。他們敲開圍籬，進入愛國西路的臺銀宿舍廢墟（已於2008年拆除）進行為期半年的生活、實驗。臺銀宿舍是由王大閎在1955年所設計的水泥結構公寓。「廢墟佔領行動」大約集中於2006年上半年度，曾經組織「台北素人之亂」的楊子頡也參與其中。他們充滿熱情地將廢棄宿舍改造成生活據點，並在裡面養雞、開圖書室、辦影展、烤肉……等。過程中顯然也努力思考公共、互助等概念，例如在不遠處汀州路小巷子就地辦起了以物易物的活動，當然期間也經歷過幾次警察的「抄屋」。由於那場佔屋行動我並沒有實際參與，因此僅能透過「廢墟佔領行動」網站上的隻字片語，捕捉當時的情況。Bbrother在一篇〈故事就是這樣結束的〉文章中，留下感人的記載：

　　　　阿寶坐在小客廳的床上，抽著自製的紙菸，抬頭說：「喔，你們很久沒來了。」……

　　　　阿寶在我們進佔約兩、三個月之後住進廢墟，他說是因為耳朵受損而找不到工作……之前的每晚週末活動，阿寶也用同樣的姿勢坐在床

臺銀佔屋，2006（圖片提供：楊子頡）

邊，抬頭看著，說：「喔，你們來啦。」

　　之後便隨著我們聽音樂，看電影、喝啤酒、說著什麼、或是什麼都不說。聽著我們討論左派想像、聽我興奮的說酷炫（按：不清楚為何物，是否為大麻？），週末晚間共同欣賞殘破房間中的殘破事物……

　　不過阿寶沒有辦法離開，因為阿寶無法離開。或許阿寶可以離開到便利商店想辦法弄到一碗關東煮的熱湯再回來，但因為阿寶身為殘破的一份子所以註定無法離開殘破。這時我才發現酷炫正是對於阿寶這種人本質上的汙辱，當酷炫用完隨時的可以拍拍屁股走人，阿寶卻沒有什麼拍拍屁股走人的立場。

　　今天阿寶抬頭跟我說：「喔，你們很久沒來了，去哪玩了？」

　　我有點臉紅：「哪也沒去玩，只是今天正好經過。」

　　經歷了半年以來的廢墟行動，阿寶與我兩人在當天都陷入了沉默當中，他的沉默出於體認到彼此的決定不同，我的沉默出於內心中隱藏的良心不安，房間中只剩下小張不停地滔滔不絕。

　　「所以，阿寶，接下來呢？」在準備離開時，我問阿寶。

　　「不知道，大概到台中，找朋友。」阿寶這麼回答。

　　阿寶跟小張站在一樓樓下目送我翻牆……也是我最後一次遇到阿寶，活著的時候。（註8）

　　印象沒錯的話，後來也是透過Bbrother的網站知道阿寶死了，變成腐屍，死在台中港旁邊的貨櫃屋。幾次讀Bbrother的文章，我常常陷入既哀傷又憤怒的狂亂情緒裡。有時候總想，一個人能夠隱忍不對這個社會抓狂，必定是因為他本身已經瘋了吧，只是自己不知道而已。

　　為什麼佔屋在台灣總是失敗或缺席？一方面沒有這樣的文化；二方面，絕對私有化的概念已成既定真理。然而私有化與自由主義卻有

著奇怪的歷史聯結。普遍來說，自由主義在十八世紀儼然成為歐陸主要的意識形態。洛克（J. Locke）在《政府二論》（*Two Treatise on Government*）中提倡「經濟自由」及「知識自由」，認為自由包含在生命與財產的「自然權」裡。「自然」意味著上天所賦予的，政府的主要功能是盡力保護生命與財產的自然權。這些主張看來都對，但自由主義最終演變成帝國主義，與自然權長期被擴張、解釋有絕對的關連性。

另一方面，佔屋也凸顯都市貧民的問題，貿易「自由化」衝擊了八〇年代以降整個地球的都市發展，戴維斯（M. Davis）稱之為「沒有成長的都市化」。2003 年聯合國發表的〈貧民窟的挑戰〉（The Challenge of Slums）一文指出，全球居住在貧民窟的人口已經爆炸性地成長到十億人（多數集中在南半球），原因與全球的自由貿易有關。舉例來說，國際貨幣基金會（IMF）以及世界銀行（WBG）強制推動的農業貿易、匯率自由化，直接對農村剩餘的勞動人口產生排擠，這些人在無處可去的窘況下，只好擠向城郊的形成貧民窟。（註9）或許，Bbrother 文中那位耳朵受損、找不到工作的阿寶，與上述的結構有關係也不一定。

在絕對私有制下，佔屋者不但不會被認為是為了反應什麼「公共議題」，只會被當作神經病，拿棍子趕出去。進入廢棄空間往往也被視為把手伸入別人口袋一般罪惡，因而台灣有《刑法三百零六條》來規範相關罪行。相對的，在歐洲某些國家，私有制並不是唯一真理。香港記者陳曉蕾在〈阿姆斯特丹霸屋傳奇〉一文便提到荷蘭的佔屋模式：

無論是政府或私人的物業，完全空置一年後，霸屋者（按：佔屋者）便會破門入屋，象徵式地放一張桌子、一張椅子、一張床，然後主動通知警方。警察查明房屋的空置年期，找出業主，再交由法庭判決。

若業主不能好好解釋為何空置物業，霸屋者又有合理需要，法規或會讓霸屋者合法居住房子一段時間，由幾個月到二十年，部分霸屋客須付租金給業主。（註10）

偉新紡織廠

　　若從藝術創作脈絡來說，前文提及1987年王墨林等人在三芝飛碟屋所策劃「比後現代主義更具意味的後現代情境」的《拾月》演出，（註11）應該是台灣廢棄空間行動甚早之紀錄。我重新在網路上觀看當時參與者黎煥雄導演的《在廢墟十月看海的獨白》一作，這段二十七年前，長達二十七分三十六秒的演出紀錄，依然令人感到毛骨悚然。女性的鬼吼、男性的獨白、風雨中擠滿觀眾的廢墟（查閱中央氣象局檔案，發現當時費利絲颱風正在附近徘徊）。當下實在很難形容那種在沒有經驗中創造經驗，沒有可能性裡擠壓出可能的感受。整個八〇年代貫穿著一種以自我精神分裂對抗「作為整體的國民黨」的做賤技術。陳界仁更進一步強調自己在那段時間的創作，都是發自於困惑矛盾的「亂做」：

　　做完《奶、精、儀、式》後，我覺得不能再這樣沒有脈絡的「亂做」了，但是用什麼的方法和形式回應「現實」，我還是茫然無頭緒。（註12）

　　不過，從今天的角度看來，這些亂做都成為台灣當代藝術往後重要的參照。1995年，當時就讀國立藝術學院的張力山發現了偉新紡織廠閒置工廠，在取得地主張春桂女士同意，並解決安裝馬達抽取井水、向鄰居洽商接電等問題之後，張力山開始以創作的方式進駐。這段期間他

進行了不少作品，其中一件甚為詩意的《覆蓋》，他將石膏、樹脂、水泥等混在一起，噴灑在廠房外的空地、菜園，將整個戶外環境轉換成一片詭譎的銀灰世界。張力山在離開偉新紡織廠搬去紐約之前，曾經有過一段甚為浪漫的流浪生活。在1996年的《時光隧道》一作中，他住進剛棄置的蘇花公路新澳隧道二十天，這段期間像是在鍛鍊身體與意志一般，每天一桶一桶地提水，清洗廢棄的隧道壁面。（註13）從張力山身上我們可以看到九〇年代台灣當代藝術的「身體觀念藝術」徵兆。當時正處於野百合學運之後，政治、社會運動的震撼已經逐漸緩和。適時，以身體觀念藝術為主的形式在學院中逐漸擴散。

隨著張力山進駐偉新紡織廠，「國家氧」跟進在此舉辦了《交互作用／試驗》展出。那時候，這票學長給我的感覺是充滿野心的。《交互作用／試驗》大概可以算是北部藝術學生較早在廢棄空間的集體展覽，葛雅茜寫道：

6月28日起（按：1996年），這群志同道合的好友就帶著帳篷住進偉新紡織廠，開始為期兩個禮拜的創作營活動，對廢棄的偉新紡織廠做各種肆無忌憚的自由發想。「剛開始的幾天，大家什麼都沒做，只是在三千多坪的廠房裡到處遊逛。」自理論組畢業的葉介華說，幾天的觀察下來，大家才漸漸地找到與這個空間對話的角落。於是屋頂上多了一層鋁箔，屋外植物上覆蓋著一層水泥，倉庫內的凹槽正逐漸被水填滿，屋內的水泥牆上多了一道割痕，屋外陽台的牆面被重新粉刷過，窗口還多了面隨風搖擺的紗簾。舊的廢棄空間因這逐漸成形的創作行為而再度甦醒，以融合著舊有記憶的新面貌再次重生。（註14）

1999年，「國家氧」繼續（低調地）在當時的八里鄉，淡水河畔水

259

《交互作用／試驗》，1996（圖片提供：賴志盛）

雲山莊廢棄別墅揪團展出，秦雅君在事隔十二年後寫道：

（繼《交互作用／試驗》之後）當這個已明確形成一個團體的團體創作實踐再度出現在一處廢棄場所，這裡於是浮現出內在於這個事件的第二個關鍵詞──「廢墟」。不同於一個完全自然的荒野或正符應著特定需求的建造，廢墟是一個在卸除了特定需求之後宛如自然荒野般的獨特存在……我不確定是否我所感覺到的一種驚人的相似性導致他們與這類場所的一再遭遇。（註15）

秦雅君所提「人與廢墟」的相似性，跟「國家氧」當時作為一群剛從學校畢業、退伍的藝術生力軍，充滿自信又同時面臨社會壓力的狀況有關。我不由地想著，九〇年代的「現實」是不是八〇年代「解嚴」的幽靈？「國家氧」的創作對比十年前的《息壤》、《拾月》，甚至《後工業藝術祭》，不得不說彼此之間存在著奇妙的斷裂感。我們也許可以武斷地說，這是否是一條關於「戒嚴」到「現實」兩種壓抑模式的「壓抑傳遞」？

難題：陳界仁

我們對待影像只是一種「臨時性」的態度。我們對待所有產業的發展，永遠都只是產業的一小段。所以即便我有一筆錢，所有的美術、道具、服裝，甚至攝影、燈光，幾乎都是靠朋友幫忙，拼拼湊湊來的。為什麼會選擇一個製作電影的方式去做？我想在這許多不可能中，去思考「製作電影」這種古典行為，某方面像是在廢墟上思考重建影像生產的可能性。（註16）

陳界仁必然佔領了某物，但那是什麼？

上述訪談是陳界仁形容自己拍片的過程，我想先從這段話來分析創作者的作品，並不是要將討論推往很難再談的「廢墟」，而是希望指出在廢墟之後的世界。陳界仁佔領的可能是某個「之後」的世界，一個過度懸置、廣闊以至於我們只好臨時命名為「片場」的世界。

在永遠處於「臨時性」的台式生產邏輯中，怎麼樣形構出影像生產的場所（片場、投影場），這點似乎愈來愈成為陳界仁的創作核心。某方面來說，他似乎想要藉由影像生產來超越影像本體論的框架。進一步，以非常基進的態度從影像的生產關係裡，勾勒出具有心理、意識上可居住性的「心理地理學」（ psychogeography ）。這種心理關係既存在於資本主義之「惡」，但也可能溢出於資本的惡之外，重新編織起人與人之間新的心理關係。因而，如果問陳界仁的作品佔領了什麼？我想，首先是在宋塔格所提的攝影與惡的雷同性裡，具體從惡性循環的影像社會中，擠壓出新的微型、流動關係。宋塔格在《論攝影》裡指出「適用於攝影之理論，也適用於罪惡」，這句話的意思是今日數量過剩、膨脹的影像已然「訊息化」，其真實性、震撼性都再再受到稀釋，與「惡」的邏輯一樣。影像擴充、混淆的模式恰如資本主義之惡，混入我們的日常生活裡，自我良善化，使它失去惡的感受。

「心理地理學」最早是由國際字母主義（ Lettrist International ）所提出，後來被德伯（ G. Debord ）重新擺置在「景觀」（ specific ）的概念裡，主張擴大、展開波特萊爾關於「遊蕩者」的行程，鼓勵人們「懸浮」（ drifting ）於整座城市，將它視為大型的漂流物、遊樂空間。

相較於惡的概念，我還是關心影像的內、外關係，因為這牽涉到怎麼樣破除傳統的拍攝者及觀看者的二元對立。正像我們坐在電影院「看電影」的實況，在傳統影像生產過程中，有一片「權力屏幕」從天而降

直切下來，劃分了導演與觀眾。但若說陳界仁佔領了什麼，應該是在這片權力屏幕的薄片切面「之內」，產生出社會主義的想像空間，同時創造出新的勞動體系。因此，他的影像拍攝，彷彿追問著某個全新的「景觀勞動」（相對於德伯所提出的「景觀社會」），一片「非視覺性」的內在風景，關乎共同生產，以及心理地理學的重繪。

從非視覺性的概念延伸出來，我們也許更加清楚陳界仁一路從《加工廠》、《八德》、《幸福大廈I》至今，存在於影像、片場、失能空間與失能者之中，再現出來的那片勞動景致，如何從藝術左派的精神性出發，面對影像之惡。這同時也會使我們理解到自己身上的美學矛盾，一如那隻躲藏在我們身上惡魔，如何一點一滴變身成偽善、正義與神的過程，我想，這就是陳界仁所拋出的難題。

但是，或許陳界仁拋出的難題又是，一旦我們的眼睛看到了影像之惡、空間之失能，我們的鼻子也聞到了上述那種存在於自己偽善的意識深處，資本主義美學豢養長大的肉身所發散出來的臭味，那種嫌惡自己的感覺，究竟該如何處置？

最後，也許陳界仁拋出的難題還告訴著，我們其實沒有地方可以掩埋、焚化對自己的嫌惡，好像有一個完美的垃圾場在那邊一樣，只能夠再次把這股嫌惡感製成「他們的」美學產品，填回資本主義世界，結構成他們的藝術生產。有人會說這只是另一種菁英主義，因此我們要繞到陳界仁所提出的「欺瞞策略」。紀傑克（S. Žižek）提及「懸置傳統左翼」，認為不要把多元文化與左翼傳統觀點混淆在一起，侷限於黑格爾式的「無限判斷」（infinite judgement），謬比兩個扞格不入的項目，簡單地將菁英主義與右翼份子化為一體。我們有無可能從傳統左翼、社運裡開創出新的路徑，而不是急著指謫別人為菁英，這是陳界仁創作上經常面臨的質疑。就欺瞞策略而言，他嘗試在西方藝術世界已然成熟的

錄像模式裡，鋪陳出一條反思西方藝術規範化的羊腸小道。

惡物／聖物

　　陳界仁影像中的勞工、失業、邊緣人存在著一種灰暗、畸形感，我們暫且稱之為「惡物」影像。這些惡物暗示了世界的衰敗。例如，我所成長的博愛市場便充斥這樣的人（也許我也是），他們被當成人過嗎？

　　因為共鳴，當惡物盤繞於大眾視聽場域時，我們（觀者）身上的惡也被影像中的邊緣人給指認出來。同時，我們無法像在深山偷倒工業垃圾的業者一樣處理它們。因此，這些觀看陳界仁作品時所出現的惡感，只能被放置在一個看似淨化、無限反覆的「臨在」（presence）之中。繼而，當惡物影像在電影空間之外，於廢棄空間投影出來時，將讓人產生更強的疏離感性，這是否與巴塔耶的「神聖恐怖」（scared horror）一致，仍有待商榷。巴塔耶的「聖物」來自於對惡物「拒斥的拒斥」。確實，陳界仁影像中惡物般的失能者是有一些神聖感，但同時也明顯拒斥著被神聖恐怖化，成為祭壇裡的神祇。事實上，我認為惡物般的失能者身影並沒有經過拒斥的拒斥之作用，我們幾乎無法拒斥他們，就直接跳到某種難以言喻的感性裡，這是因為影像勾引起我們想要按身體裡那顆「洗淨自己」的按鈕（可是偏偏又按不到），這就是為什麼在觀看惡物影像後，會忽然興起一股厭惡自己的理由（至少我是這樣）。

　　總的來說，發生於觀者身上自我疏離的作用，依然是陳界仁影像給人的基本感受。這種惡物感知，是不是他曾經提及的「感知革命」，就像作者有關放映方式的變革。他的影片經常有一個不成文的自我規定，一旦拍完，作者會先到拍攝現場找地方放映，邀請附近的人一起觀看。偏偏他所選擇的場景總是倒閉工廠之類的地方，來觀看的人也是被資遣

陳界仁，《幸福大廈I》，翻拍於樹林片場之影片，2012

陳界仁，《幸福大廈I》，樹林片場，2012

陳界仁，《幸福大廈I》，樹林片場，2012

的勞工或社會邊緣人等等，這樣的模式有點像過去的農村「子弟戲」，只是變成「工業時代的子弟戲」。反過來說，現址播放直指西方社會經由科技的革新，所整合的一套視、聽統馭系統，用來「導航」人們的感官以及價值觀（如教會之宣教）。這些惡物影像迴盪在台灣的天空，如同對現代世界赤裸裸的「現世報」。

回到空間的觀點，陳界仁運用諸多失能者、失能空間作為場景，某種程度是因為它被帝國主義、資本主義遺棄以後所產生強烈的「原初現代性」（proto-modernity），結合他的影像產生類似於十六世紀啟蒙運動裡出現的「反啟蒙」意識，既野蠻又真實。

消盡之臧否

祭師在金字塔頂端殺掉獻祭者，他們將獻祭者攤開在祭台上，用黑曜石磨成的刀子刺進他們的胸部。然後將仍在跳動的心臟取出，獻給太陽。大多數獻祭者都是戰俘，他們認定戰爭是太陽維持壽命所必需：戰爭意味著「消盡」（consumation），而非征服，墨西哥人認為若是他們停止戰爭，太陽也將停止照耀。

——巴塔耶（註17）

透過巴塔耶「消盡」的整體經濟學觀點，（註18）我們是否可能繼續辯證陳界仁在諸多失能空間裡的創作徵候？

廢墟雖然是人造物（artifacts）的碎片集合，一旦建築物原初的使用規則、情感認同消失了以後，它反而逐漸浮現子宮般的母性力量，廢墟所展現出來的「死之生」，也許是人們忍不住會想走進去的理由。湯淺博雄（Yuasa Hiroo）曾經舉日本東北阿伊努人的「殺熊祭」來說明

消盡，阿伊努人透過殺熊，將人類動物性的一面呼喚出來，他們認為熊在「走向死亡」的瞬間必定帶有強烈無比的神聖性，讓熊（作為祭祀）死去的人類，見證了熊的死，也讓自己死而復活，因此人類已經不再是進行狩獵活動的「主體」了。（註19）殺死動物的儀式更進一步彰顯了消盡、禮物旅行的特質，攫取最強敵人的力量、切斷物的「有用性」，獲得來自於他們身上的禮物，人類的主體才能因此產生轉變。

這聽起來也許很自私，消盡原為巴塔耶源對「誇富宴」（potlatch）的申論，也來自於牟斯（M. Mauss）對原住民族禮物概念的觀察。巴塔耶認為，消盡不是純粹浪費，而是非生產性的行為（例如音樂、建築就被他認為是真正的消盡），這跟德勒茲理解的藝術一樣，都有偏向樂觀主義的弊病。可是在湯淺博雄的推論裡，如同殺熊祭裡熊的死亡所產生的力量，消盡與死亡存在著更深一層的絞錯關係，起因於人對於死亡的矛盾及二義性（duality），既恐懼又迷戀。也因為「活著無法感覺什麼是死亡」，導致人們必須殺死最強悍的敵人來感受自己的死亡。

但是陳界仁作品裡的空間概念似乎又超越了消盡，裡面沒有廢墟，因為除了戀屍癖（necrophilia）外，我們對「廢墟」這兩個字是沒有辦法進一步想像的。他作品中的空間定義是「失能」，失能空間必然聯結到失能者，兩者都是資本主義轉變過程中的遺骸。譬如新莊台一線廢棄的帶狀工廠，大多是因為傳統產業在自由市場競爭下，考量到勞力、物資成本而移往相對低廉的國家而形成的失能空間。也許陳界仁藉由包圍在他的作品內、外的失能空間（如樂生療養院、樹林工業區），僅僅指出了一些再簡單不過的道理：人類如何站立於自己所製造的戰爭裡，或者，人類怎麼有辦法將自己的歷史塑造成一部永無止境的戰爭？

八角屋

最後，我想從記憶裡，拼湊自己與這些棄置、失能空間的關係。

在八〇年代末台灣引入外勞，取代今日的水泥、板模、木作等各式各樣的「粗工」之前，台北尚有大量粗重的工作等待鄉下勞動力前來填補。父母親從台東縣大武鄉坐火車北上，剛到三重市租屋落腳時，就是從事水泥粗工。小學放學後，父親經常帶著我跟哥哥前往他正在施工的工地，搜集地上那些釘歪了的鐵釘拿去賣，他常趁機會教育我們：「要知道社會現實。」在省錢，以及要知道社會現實的大綱下，我們的家庭旅行多半是在廢墟過夜的。我在既敬畏、又好奇的狀況下住過羅浮霞雲坪工寮、台九線廢棄公寓、仁澤的閒置火車、多望溪河谷、台七甲線不知名的空地……父親就像住在廢墟裡的人，一生圍繞著工地、東勢檳榔園、水泥工兄弟之間打轉，他住在緊鄰台北市的樹林區（當時為樹林鎮），但「從來不去台北。」

國中時，我和一群哥們蹺課去頭城海水浴場混，晚上住在觀海樓的廢墟裡。燠熱的夏日，清晰的海濤，無懼的少年。返家後，校方聯合家長將我們分頭擊潰，從此，在「要知道社會現實」的恐嚇中，我逐漸從分崩離析的現實世界走向廢墟。1996 年我開始在廢棄空間進行創作，例如《一個作者的消失》是在捷運復興崗站旁一棟廢棄公寓的地下室，以臉抵著粗糙磚牆進行具有痛感的「書寫」行動。

1999 年等待當兵的日子裡，我獨自前往三芝鄉後厝村小山丘上的八角屋廢墟群，進行了「個人主義式的佔屋」。我準備了儲水水桶，架了發電機，並在屋內搭起帳篷居住（因為窗戶都沒有玻璃，海風很冷）。那時八角屋廢墟群落唯一的住戶，是一位約莫四十來歲的女子（我都叫她黃太太）。當時只想找個空間囤積大學時期瘋狂生產的作品，同時也

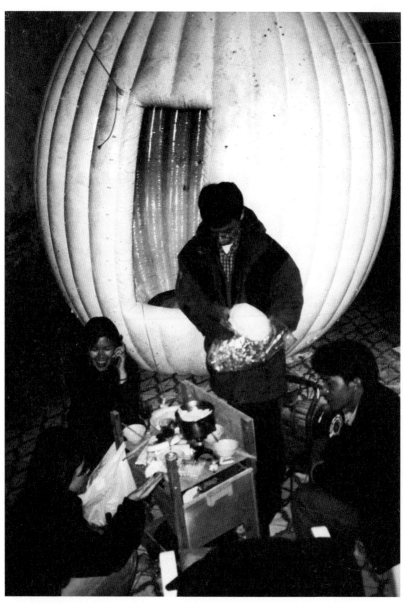

三芝八角屋佔屋，1998

三芝後厝村八角屋

想找一個空間延續創作，希望在那個展覽機會稀少的年代自創舞台。

除了保持與黃太太的友誼之外，這個地方逐漸成為我與其他美術系畢業同學的蝟集之地，我們甚至為它取了「美好居」之名。後來因為應召入伍，這種奇怪的個人主義式佔屋就此中斷了。退伍前，我的這間八角屋竟然被某個流浪中年女子佔走了，帳篷、水桶等「家具」都也通通被接收。考量到佔屋本來就沒有土地所有權，也想到從藝術學院一路混到廢墟也真是夠了，應該出去外面知道社會現實一下。2000年在八角屋結束《泡沫的消失》（註20）以後，這段莫名其妙的佔屋生涯也隨之結束。

靈

最後，關於感性交往的問題。確實，七〇年代西方嬉皮、反文化運動中，廢棄空間是重要的據點，可是我們是否只能在裡面塗鴉、玩音樂？這促使我決定從「靈」的觀點來理解人與廢棄空間的關係。

首先，假設當代藝術的靈是資本，那麼存於廢棄、失能空間裡的靈是什麼？記得三峽海山一坑的本斜坑口，長著一棵非常漂亮的榕樹，位置剛好是1984年礦災罹難者被運送出來的地點，想必也曾經用來作為臨時停屍場吧。第一次造訪那裡時，我一眼就注意到這棵榕樹，並被某種美麗的魅炫所迷惑。我猜想，那棵樹美麗、完整形狀與勞動者靈魂的匯聚應該有關係吧。雖然佛洛伊德（S. Freud）認為「靈魂說」（精靈說）只是「自己」投射出的自戀表現，（註21）他甚至反諷地認為人類第一個成就是「鬼魂的製造」，認為接近靈魂說的只有巫術與藝術的「全能思想」。可是佛洛伊德並沒看見，今天純粹而自主的藝術完全受到資本體系的牽制，不可能「全能」，因此這是一條錯誤的思路！

273

「海一」廢棄礦場，2013

「海一」本斜坑口的榕樹，2013

作為巴塔耶在「交換」概念上的啟蒙者，牟斯曾經提及毛利人生活中的 Hau（靈）。在馬來西亞、玻里尼西亞群島以及泛太平洋諸島之間，有一個東西叫做Tonga。一般來說，Tonga泛指一切可立即當作財產的東西，譬如漁獲、獵物、徽章、聖物甚至是魔法、儀式等，有點像貨幣的概念，可是Tonga之所以能夠彼此流動，需要有一股力量在背後推動。以毛利人的Taonga（音近似Tonga）來說，驅使Taonga不斷交換的力量稱之為Hau。Hau深藏於鄉土、森林以及大自然之中。當某人將Taonga贈與他人時，Hau便操縱了收禮者，收禮者不但沒有拒絕收禮的權利，還必須想辦法回禮。於是，Hau所投射的社會關係，展現在送禮、收禮、回禮之間的循環。

相對的，有一種「貨幣之靈」存在於藝術世界，並超乎任何人所掌控。作為一位藝術工作者，最終總得重新探問各種資本流動靈魂裡面，藝術是什麼？相對的，如同海山一坑本斜坑口那棵也許是勞動者匯聚的榕樹，那些存在於廢棄、失能空間裡面的靈與我們的關係又是什麼？

還有，什麼是一棵樹？

註譯

1. 夏宇，《詩六十首》，夏宇出版，台北，2011，頁104-105。
2. 摘自藝術與社會，批判性政治藝術創作暨策展實踐研究網站。
3. 曾芷筠，〈追憶華光似水年華：八零年代王墨林的泛左青春日式屋舍（上）〉，破週報，復刊第七五一號。
4. 傅柯著，莫偉民、趙傳譯，《生命政治的誕生：法蘭西學院演講系列（1978-1979）》，上海人民出版社，上海，2011，頁221-223。
5. 從十八世紀歐陸「重農主義」思想興起以來，「讓他去」（laissez-faire）一直被奉為古典經濟學的圭臬之一，成為後續亞當‧史密斯在《國富論》裡關於自由經濟的重要內涵。「讓他去美學」出自皮爾（J. Perl）在《新公共》（The New Republic）網路平台的文章："How the Art World Lost It's Mind to Money: Laissez-Faire Aesthetics", 2007.

6. 相關論述參見王弘志，〈新文化治理體制與國家—社會關係：剝皮寮的襲產化〉，《世新人文社會學報》第十三期，世新大學人文社會學院，2012，頁31-70。

7. 摘自賈亦珍，〈陳界仁嗆商業化 北美館反擊〉一文，伊通公園網站。

8. 摘自Bbrother網站：廢墟佔領行動。

9. 參考吳挺鋒，《新自由主義都市化：一個批判性的檢視》，臺灣社會學刊第四十一期，2008，頁149-188。

10. 陳曉蕾，〈阿姆斯特丹霸屋傳奇〉。

11. 王墨林在〈身體作為一種媒體作用：台灣小劇場運動的「行為論」〉對相關事件有詳盡的說明，刊載於《藝術觀點ACT》第四十四期。

12. 摘自〈台灣藝術家訪問記錄—陳界仁〉，伊通公園網站。

13. 摘自張力山個人網站：【力】拔【山】兮。

14. 葛雅茜，〈關於三芝鄉「交互作用‧試驗」展〉，伊通公園網站。

15. 秦雅君，《一種例外於現實的狀態：從國家氧到後國家氧及其他》，田園城市，台北，2011，頁61。

16. 節錄自筆者對陳界仁之訪談錄音。

17. G. Bataille, *The Accursed Share, An Essay on General Economy, Volume I Consumption*, Zone Books, New York, 1988, p.49.

18. 巴塔耶的consumption，趙漢英譯為「消盡」，基於「誇富宴」裡的消耗觀點，認為這種消耗不是真正的消耗；汪民安譯為「耗費」。也有譯為「濫費」者，如吳懷晨、生田耕作等人，但若依「誇富宴」的「禮物旅行」概念，本文持「消盡」之譯。

19. 湯淺博雄著，趙漢英譯，《巴塔耶：消盡》，河北教育出版社，石家莊，2001，頁31-70。

20. 筆者個人於2000年的《泡沫的消失》一作，部分是在八角屋及山下的海灘拍攝的。

21. 佛洛伊德著，楊庸一譯，《圖騰與禁忌》，志文，台北，2007，頁136-140。

後記

江汀村和平音樂祭，2012

破鏡之緣：東亞藝術社群

阿里郎，阿里郎，阿啦里喲

我正要越過阿里郎關口

我要那些背棄我的人們

走了十里路後就生病了

——〈阿里郎〉歌詞

韓國傳統民謠〈阿里郎〉不僅表達恨，更是砥礪自己，奮發向上的精神，這是韓國「恨」文化的代表作。可以說，實踐總蘊含著無盡的思想，在寫這本書的過程中，彷彿有一面看不見的鏡子垂掛在書桌前，也逐漸烙印在我的心底，成為一組人物群像。那是「活化廳」、市村美佐子、金江夫婦、山口泉、江汀村的朋友，以及武漢的麥巔。

東亞位於東、西方勢力的交鋒場域，有著無法否認的地緣關係，也承擔同樣的近代「例外」新自由主義。特別從殖民史來說，長期文化冷戰的殖民式美學普遍框架了東亞創作者的藝術觀點。在近似的歷史結構中，東亞藝術案例對台灣而言，既具整體性、又互為鏡像。書中關於藝術行動的研究，正是在這種鏡像的感覺結構裡產生的。

本書的核心雖然是佔領，但毋寧說是「後佔領」。隨著華爾街、香

港等地佔領運動的落幕，接下來，或許應該對藝術佔領行動裡的特質，特別是各自社群形態之殊異做出廓清。因此，本文將從市村美佐子的女性野宿者社群、金江夫婦的「綠洲計畫」、「三九實驗室」、香港「活化廳」以及武漢「我們家」的實踐中，思考他們的社群組成。我相信，即便兩個人也能成為「社群」，而對社群的思考是超越佔領的。

女／母：東京

以市村美佐子組織的女性野宿者社群「NORA」為例，主要運作方法是透過「女／母性」主義以及野宿者社群兩條路線，提出對日本父權資本結構的控訴。在奉大男人主義為圭臬的日本社會中，「NORA」不僅接納女性野宿者，同時也歡迎居住在東京市區的弱勢婦女參與。甚至在三一一福島核災後，市村美佐子更深入福島地區，關照當地的婦女問題，並投入對移往東京避難的福島災民照護工作。

記得2014年我邀請市村來台灣組織工作坊期間，晚上，我們跟「漂泊協會」的夥伴及工作坊成員一同前往台北車站，拜訪當地的無住屋者。當時，我們想在車站找一塊空地坐下來集體討論，可是只要附近有住、坐或甚至只是站著的無住屋者，為了怕打擾，也為了尊重對方臨時取得的小小空間，市村會要求團隊移動，繼續找其他空地。這件事讓我感覺到，她的身體感知已經跟街上無住屋者完全處於同一個頻率，她能夠感覺得到無住屋者最細微的受壓迫、被歧視感，這些身體的感知是我們居住在公寓裡的人很難理解的。

市村成為「他者」的實踐是值得敬佩的，存在著既溫柔又嚴厲的「女／母性」的觀點。面對資本主義、父權主義、白人主義三位一體的世界，「女／母性」觀點是重要力量，也是她的藝術、社群概念的核心。

市村美佐子於台北帶領的街頭工作坊，2013

「綠洲計畫」，佔領廢棄公共空間，2004

戰鬥：韓國

在韓國，社群裡身體的抗爭明顯強烈許多，而無論是不是被定義為藝術行為，「直接行動」（direct action）幾乎都是他們共同採行的模式。從「綠洲計畫」、「三九實驗室」，一直到仁川「Cort Corter」勞工樂團以及藝術家的佔廠，乃至於濟州島江汀的反海軍基地運動，抗爭過程普遍而言既激烈又具身體性。

相對於市村美佐子的「女／母性」主義，以及細密、堅韌的藝術實踐，韓國案例中那股強烈、陽剛，甚至是「恨」的特質極為明顯。例如江汀反海軍基地運動初期，為了阻擋工程車，村民及藝術家像上班一樣「每天早上十一點準時打架」，「幹架奇觀」已經日常化了。「SOS」成員透露，幾乎每一個村民都被打過、關過。再如金江夫婦「綠洲計畫」中「八・一五佔領行動」的佔領FACOK大樓，其強悍的手法令有關當局措手不及。此外，長達七百二十小時的《DSD七二○》佔屋，乃至於2006年的大秋里平原的《玩火》行動，皆可看出韓國藝術家敢於攻擊、強硬批判的姿態。而目前的「三九實驗室」，除了延續其一貫的基進主義路線外，也藉著跟老舊工業區的勞工及其他藝術團隊共生的方式，團結起來對抗周遭建商都市開發的窺視。

同樣的，「Cort」吉他工廠的佔領行動也經常處於高度的壓力中。參與佔廠的女性藝術家鄭貞京說，剛住進「Cort」工廠期間，經常在深夜遇到警察以及黑道破門騷擾，身為女性，她經常感到身心俱疲，同樣參與佔廠的藝術家鄭允希也表達類似的狀況。「Cort Corter」勞工樂團更是長期處於抗爭的第一線，因此身心所受的壓力可想而知。而他們所展現的抵死不退的精神，也令人感受到傳統民謠〈阿里郎〉所透露出的，既傷心又剛毅的「恨」文化。

Cort Corter 勞工樂團 logo

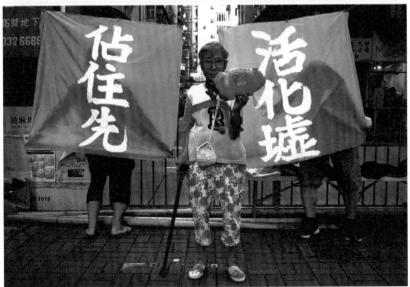

「活化廳」街坊們

本土：香港

香港「活化廳」則顯示了另一種社群意識：本土。李俊峰表示，2006年的天星碼頭運動所延伸出來的保衛日常生活記憶、本土意識，深刻影響八〇後世代的香港年輕人。從側面觀察，早在2003年的「七一遊行」時，本土意識在政治運動裡已經存在。「七一遊行」跟當時香港政府強推基本法「廿三條」，加上該年爆發 SARS，造成民眾對執政當局的不滿有關。約莫六十萬人上街抗議，訴求民主權利，代表了香港社會在貧富差距、地產幫壟斷之外另一個隱憂：中港矛盾。

不同於代代木公園的邊緣社群以及韓國的身體抗爭，「活化廳」的特色在於街坊行動、反資本主義與聲援民主、人權兩條路線並行。例如《花牌師傅駐場》、《小西九雙年展》屬於街坊行動；而《往來廣場的單車》、聲援劉曉波事件等，則屬於聲援民主、人權行動。八〇後世代之間的串聯也是在以日常生活為核心的本土運動所激發，產生了頗具深度的結盟。也許，新興崛起的香港八〇後世代的思想核心，可以放在人權、民主以及左翼兩大脈絡裡，雖然他們仍需處理民主主義與社會主義之間基本價值的矛盾。民主主義對香港幾乎近在咫尺，卻遠在天涯；而社會主義理想距離雖遠，但局部實行起來卻比較可能。無論未來政治取向究竟如何發展，相信對於崛起的八〇後世代而言，本土的概念仍將繼續扮演重要的影響。

親密：武漢

「裸」，隨著時間慢慢推移，越發地具有了其意義的彈性：閱讀者、參考者以及使用者將它與自己的生命經驗關連，將它變成一個更為「自

我」的詞彙。這乃是緣於，與豐滿、發展的「趨勢」相對，「裸」提供了重獲「空餘」。

<div align="right">——麥巔（註1）</div>

武漢「我們家」是由一群深具「內功」的傢伙搞出來的，因此我們很難用模糊的「關係美學」、「當代藝術」、「社區營造」簡化看待。「我們家」雖然與西方佔屋運動的脈絡有些許關連，但仍然很難清楚定義他們的社群性質。相對於中國，這是一個充滿尷尬、詩意的空間，但又是個存在著許多現實矛盾的節點。中國太大、太模糊了，相對的「我們家」雖小，卻也變清楚了。

以美國民間反伊拉克戰爭的「親密團體」（Affinity Group），其橫向、無領導的組織方式為例，「我們家」也存在著類似的特質。《每個人的東湖》計畫則是將「我們家」拉到社會、公共議題的重要事件。可以說，「我們家」之所以能夠存在於中國資本主義世界中，本身幾乎就是一個公共的事件。也因此，麥巔在〈武漢：公共廢墟〉一文裡所提出廢墟逐漸出現自我，幾乎等同於社會逐漸出現自我的期待。常常我問麥巔「我們家」的事情時，他總是謙稱他無法代表，但明明他最適合代表「我們家」。這種否定自己的代表性卻容許諸多自我攀生於這棟公共廢墟的狀況，也許就是「我們家」人與空間的基本關係，這些難以被指認的社群感，在今日「爭取發言權」的世界中，有著難以言喻的自明性。

無名：台灣

本書的台灣案例部分，僅選擇部分廢棄、失能空間的創作類型來分析。或許因為台灣社會雖然也逐步走向懸殊的貧富差距、階級劃分，但

整體來說，程度上並沒有如東亞其他國家般劇烈，因此藝術家在實踐上採直接行動者比較少，社群屬性亦不明確，甚至存在著向美學滑移的趨勢。當然，這不是對「向美學滑移」的臧否，反而凸顯出這些創作中，對於「美學制域」所提出的尖銳批判。

除了 2006 年 Bbrother 等人參與的臺銀宿舍佔屋行動，其性質比較游移且偏向所謂的「次文化」以外，姚瑞中的蚊子館計畫以及陳界仁的左翼、影像、失能空間實踐，皆扮演了當代藝術裡某種先知型的創作模式。他們分別從被國家所浪費的蚊子館，被新自由主義所棄置的失能空間，逐步發展出一套積極主動的藝術操作手法。因此，台灣創作者向美學滑移絕非僅只是「美學化」，而是一方面將自己的現實處境裸露出來，以其為創造性的支撐點。另一方面他們也具有明顯、強烈的政治批判意圖，利用藝術創作的平台，或者透過創作者在消費社會中的象徵性價值，向政治、社會發聲。

後佔領

關於後佔領，與其說是一種方法，不如說是一場夢，只是有些人依循著這些夢，堅持下來了。後佔領這個詞，仍有太多需要補充之處，例如，有沒有一種處於右翼社會的「現實主義後佔領」，有沒有一種處於文字域裡、但又超越「文學」的後佔領，像義大利的「無名」一樣……總而言之，這是一個新的社群，像在共同拼裝一場不可能的夢。

所謂的後佔領在概念上並不難理解，許多藝術、文化工作者也正在做類似的事。參與者透過各式各樣日常節慶、抗議、運動等場合團聚，但這不僅是「瞎鬧」而已，它進一步涉及了某些古老的價值體系，例如禮物、交換等問題，正因為這些價值體系早已被資本主義所摧毀，因此

思考後佔領，也等同於思考新的價值體系如何創造（回復）的問題。

　　另一個關鍵在於社群主義，舉市村與「素人之亂」店長松本哉（Hajime Matsumoto）對照，雖然一個沉靜、另一個相對搞笑，他們都參與傳統形式的社會抗爭、街頭行動；可是另一方面，他們也著手建立自主社群，嘗試從混亂世界裡分離、獨立出一套新的生活秩序。市村在代代木公園的女性社群，以及松本哉在高原寺的「素人之亂」，都是屬於社群性的思考；第三方面，是關乎腦袋的自我革命，也牽涉到「內在的」改變。一如紀傑克在批評傳統左翼者時曾提及的：「欲望總是不在欲望對象之內。」如何透過更有效的手法，而不拘泥於僵固、潔癖式的「左翼檢查機制」，涉及了腦內觀念的改造，也關乎著我們如何生出一個不一樣的自己。當然，出生是以痛苦為代價。

註譯

1. 麥顛，〈武漢：公共廢墟〉，收於許煜主編，《創意空間：東亞藝術與空間抗爭》，圓桌精英，香港，2014，頁186。

拍攝於香港雨傘革命期間，2014

太陽與笨蛋

我這死不成，死一次又復生了，我又復活起來，當然這對我是很萬幸的事情。我都在想，做革命的人就是活到死做到死。這是我的結論，台灣絕對會獨立……你把我寫下來，台灣絕對會獨立！

——史明（註1）

2014年的太陽花學運期間，我在曼徹斯特駐村。因此並無能力從當時的現場做出分析，但往萬分之一的好處想，這種陌生感也許是恰當的。雖然參與這樣的抗爭、遊行對我而言並不是絕對陌生，但是一如史明孜孜不倦的身影提醒著，誰自稱熟悉了社會運動，誰就遠離了社會運動。另外，我也想藉太陽花的街頭佔領運動，比較另一個隱藏於生活世界的「東亞笨蛋」，從中提出關於佔領的另類想法。

左獨：雙面刃

1928年，共產國際、日本共產黨、中國共產黨（共產國際）在上海為台共擬定了「台灣民族、台灣革命、台灣獨立」方針，此約莫為左翼與台獨思想結合的歷史起點。初步理解，太陽花挾青年之憤怒，背後亦

隱含著捲土重來的台獨、左翼兩種意識（暫且稱為「新左獨」）。基本上，新左獨的崛起與史明時代動不動就被登錄為黑名單追殺的政治氣圍大有不同。一方面不須以生命做賭注；二方面，新左獨裡面的左翼與台獨之關係，究竟存不存在更為緊密的「內因」說？一如1928年台灣左、獨的結合大體上被歸類於「外因」說，某方面是中國共產黨借用反日本殖民運動的意識化用之。

我認為今日兩者是有隱約的內因存關係存在的。但是，左獨如何在反全球化、反新自由主義運動中，面對新形態的商業帝國主義時，同時思考民族自決方案的去向，這實為挑戰。對抗資本主義的左翼的人們，在面對另一股東亞崛起的民族主義時（諸如沖獨、港獨，以及今日重新被談論的台獨）。就像持著一把兩面刃，荒廢其一，可能陷入傳統左傾視野的缺陷，將帝國主義限縮於全球化概念下，「第一世界」經濟體如何藉由自由市場侵略「第四世界」，渴求透過新的階級平反運動，創造公平社會的想像，忽略社會外部的民族主義，以及國家與國家之間更為巨大的關係；二則限縮於民族主義視野的缺陷：將帝國主義視為單純國家與國家之間的併吞、獨立問題，而無法處理社會內部因為政治、階級甚至傳統觀念所造成的分裂。因此，在商業、經濟壓迫與國家、武力壓迫的狀況下，被迫要去同時思考兩者，即為新的內因說背景。

新自由主義不僅像大衛・哈維（D. Harvey）談論的「新階級的復辟」，更可視為是「國家圍牆的消失」運動，倘若我們拿對岸常用的「經濟統一」恫嚇來譬喻就很容易理解。一方面因為無法閃躲自由市場，民族主義的獨立建國因而在經濟層面上先天就失去立足點，這是台灣統派媒體對主張左獨者的攻擊點。也是為什麼沖繩的松島泰盛在提出琉球獨立論時，同時也提出「島嶼經濟」獨立的論述之因；二方面，國家圍牆的消失又弔詭地，幾乎提早從完全相反的方向實現傳統左翼「取

消國家」（如馬克思所主張）的理想。今日，左、獨的內因關係是謬反的，我想這也是整個世界朝向謬反性的發展所致。因此，被迫要去同時思考兩者，似乎顯示了全球化之下，弱小國家如台灣所面臨的困境。

東亞笨蛋

假如說太陽花不斷地強調民主、公民自主的想像，那麼存在於場邊來亂的大腸花公幹論壇，無疑又成了「反烏托邦」（dystopia）。這種圍繞著「幹」的儀式，讓我回憶起另外一個跟「幹」有關的事情。前文提過的香港「後佔領」會議中。松本哉擺出了四個紙板，分別用邁克筆寫著「ばか」（巴嘎）、「마른」（八定）、「仆街」、「幹」，紙板前面擺了一排看起來像是從東南亞進口的啤酒，中間穿插幾瓶牛奶瓶狀的日本清酒（我一度以為是鮮乳）。剛開始大家以為松本哉要對聽眾施以巫術，後來才知道他準備訓練朋友們如何學習四種東亞的髒話來交叉、互罵各國的政府。從那一刻起，我就被這位才華洋溢的笨蛋吸引住了。或許早在2010年香港的匯豐銀行的「佔領中環」以來，有一個東亞諸眾、笨蛋的網絡正在成形，李俊峰提及：

近年來東亞各地面對相近的社會問題：如各地因都市更新與空間商品化而對傳統社區造成的破壞，以市場與競爭力為由漸漸被異化的生活價值，經濟泡沫化與貧富懸殊造成的社會流動性問題，因開發鄉郊而大大破壞自然生態的土地正義運動，及至由三一一地震引發東亞各地的反核運動等……這些運動似乎是相互共通卻又各有其在地的脈絡，當中的異同又會指出什麼？從這上活躍份子的在地經驗和實踐裡，又可有什麼有趣地方讓我們互相學習和反省？（註2）

高原寺的素人之亂（上），松本哉講解「東亞酒革命」（下）

東亞笨蛋一詞也是由松本哉所提出的，以智障般的「笨蛋」對抗亞洲擴張型新自由主義這頭怪物。這兩者表面上似乎對不上關係，但實則存在著「對賭」的狂亂美感。「自我笨蛋化」首先是自由經濟體下的貧困、脫奴隸之舉，當人們只剩下死在進入資本主義，或死在離開資本主義的選擇時，笨蛋提供了活生生的二律背反佐證，一如松本哉自傲地認為，笨蛋可能是活在濁世之中最聰明的人。他在〈終於開始了，三一一後大笨蛋們開始在日本放肆〉一文中提及：

特別是最近，我們跟東亞各區域的夥伴們感情越來越好。這可是件重要的大事呢！韓國、台灣、香港、中國，這些離我們不遠的土地上，也有許多笨蛋在搞些很有趣的空間還是超好玩的活動，他們靠自己創造的空間與更多人聯結，也靠它維生。這種把志向變成工作的活法，真可說是新生活運動！

松本哉在會議提出東亞酒革命時，那段期間我們擠在「活化廳」老公寓四樓共同存活了幾天。經常總在累了一天以後，大夥還必須在晚上繼續東亞飲酒大會，像極了參加原住民豐年祭後「無限續攤」的困境。當時土耳其正發生蓋齊廣場興建購物中心爭議的「土耳其之春」。那時，松本哉說他很想馬上提一堆啤酒衝去土耳其，邀請抗爭兩造喝酒化解僵局，「大家酒喝一喝不就沒事了？」那陣子他總是給人很疲倦的感覺，我想是因為過度認真地推動東亞酒革命，導致肝功能受損的緣故。

關於 Solidarity

雖然，光靠喝酒要全面甩脫今日帝國主義架構下的自由市場已經不

太可能了，但是東亞酒革命其實指出了一個隱藏於唯利是圖的資本交往之外的詞彙：solidarity（凝結）。今日流竄於東亞的力量，說穿了便是強人依託於「債」（debt）的概念所擴張、蔓延的solidarity。資本主義「債」的延伸，放大了傳統社會中小規模的「貸款人—負債人關係」（creditor–debtor relationship），這也是拉扎拉托（M. Lazzarato）試圖延伸傅柯的新自由主義論述，引入尼采（F. W. Nietzsche）在《道德系譜學》裡基督教的「罪」與「效忠」的連帶關係，藉以理解新自由主義另一層關係。在「罪」與「效忠」連帶之中，帝國主義成為無所不在的「放款人」。背負著各種債務求生的人，因此需要更為愚蠢的精神，脫離擾人的無形債務關係。從東亞笨蛋來說，這種脫離債務關係的基礎在於solidarity。

多次東亞行旅之間，在濟州島的江汀村、首爾的「三九實驗室」、香港的「活化廳」、代代木公園的市村美佐子，甚至在武漢麥巔的「我們家」旁邊植物園那堵即將傾頹的爛圍牆上，我都看到這個字。因此，solidarity成為我東亞郊遊的記憶，與來自各地的朋友擠在同一間破爛房間睡覺，空氣中瀰漫著跨國香菸、酒精的味道，隔天還要辯論困難的藝術運動、諸眾、政治經濟學問題會議的經驗息息相關。solidarity是個經常流通於東亞笨蛋之間的辭彙，它是政治經濟結構下另類的團結架構（例如貧窮者團結、無權者團結、野宿者團結……），身於「solidarity圈」給我的感覺是彼此不分階級，沒有這個那個先生小姐的稱謂，我感到很自在，而階級不正是上述「債」的社會奠基之基礎？

從solidarity正好可以理解太陽花尚待填充之處，當今學運之根本仍圍繞著垂直性的發言結構，而過程中擦搶走火的大腸花，卻引發了更為廣闊的語言模式。大腸花嘗試擠壓出外在於政治經濟學的瘋人瘋語，不能說它具備了solidarity的特質，可是回到東亞笨蛋那種「幹」，以及

solidarity的雙重意思對照下來，大腸花關於「幹」，如何為低賤生命擔任翻譯，並產生魚腥草般臭味蔓延的地下莖聯結，實在是有趣的問題。

安那其在哪裡？

對於人民而言，普遍性就是一種諾言，而對「多樣性」反而是個前言。

——米爾諾（P. Virno）（註3）

最後一個仍待釐清的問題，是東亞笨蛋與無政府主義（Anarchist，安那其）之間是否存在著「承脈」（contextualize）關係？今日部分的東亞笨蛋，如江上賢一郎（Egami Kenichiro）自稱為安那其，但松本哉則認為自己只是一位高原寺二手商店的「店長」，「活化廳」的阿峰或者武漢「我們家」的麥巔也不會以無政府主義者自稱，因此無法斷論東亞笨蛋具有無政府主義的意識形態，但無疑地，兩者仍存在著幽靈式的歷史性淵源。

1920年代東亞的無政府主義運動終歸沒落，原因不外乎西方殖民者掠奪亞洲，使得亞洲民族主義、愛國風潮掩蓋過對自己政府內部的批判，加上該時期亞洲安那其普遍主張暗殺、暴力等「少數行動」，一般人是恐懼的。無論如何，1920年代東亞無政府主義仍具有思想上意義。隱約指出我們假設諸眾僅在個人的特異性（singularity）層次打轉的缺陷，進一步推往米爾諾所拋出的「諸眾在政治層次」之想像。

假如不談巴枯寧（M. Bakunin）社會行動方法的缺陷，無政府主義帶給今日人們的思想資源是什麼？除了東亞笨蛋受到一定影響之外，韓國的金江也自承社會無政府主義（Social Anarchism）影響了她。在行

動的參照上，「活化廳」近年以反地產霸權、仕紳化的行動基礎，橫向對東亞進行擴延、聯結，其中也存在著跨國界、思考共同體的無政府主義思維。我不知道這是不是1920年代無政府主義在今日的「回魂」，或者如柄谷行人所說的「一百二十年歷史的反覆」的先聲？

有趣的是，美國學者皮特拉斯（J. Petras）在〈戰後亞洲資本主義與「儒家思想」和新自由主義〉一文指出，亞洲國家引用自由經濟目的之一在於「反革命」，為了抑制國內潛在的人民革命以及環伺亞洲的共產革命，例如南韓、南越、菲律賓、馬來西亞、印尼及台灣。弔詭的是，隨著共產革命威脅的結束，解除管制（deregulation）的經濟策略也意味著家庭式小資本、在地商品的「前資本主義」模式跟著流失。從詹姆斯的角度而言，戰後亞洲集權式的資本主義興起，反而間接促成了儒家思想為主的家庭式「前資本主義」的消亡。這種分析合理解釋了今日強調家庭式關係的東亞笨蛋之復返。

豬也很穩定

文末，我想以香港文化人梁文道提過的「豬」，來反向討論東亞笨蛋。梁文道在2013年馬來西亞大選期間，以「豬也活得很穩定」來諷刺執政黨「國陣」在選情頹敗之際，祭出的恐慌、不安定牌，他以豬做譬喻（雖然有落人類中心主義之口實），在威權體制之中當然可以很安穩，可是卻只能活在不公不義之中。同樣的，我們或許可以想像自己在目前這套社會系統裡安居樂命，平安而有尊嚴地度過一生，但我覺得這是徹底的欺瞞，而維持這種短暫的尊嚴只是透過踐踏他人而來的。

笨蛋是豬又不是豬，它是個錯寫（paragramme）的語法，除了刻意以自我「智能不足」的策略來解除智識社會的枷鎖外，笨蛋自身幾乎等

同於詩學、政治經濟學及生物學的三位一體的變形人（或者野蠻人），從那個被界定為正常的恐怖世界離析出憂鬱瘋癲、狂歡（carnival）、不正常者。這或許也意味著將我們的生命長期放置在低、下的位置，並從中找到力量。

笨蛋所站的世界邊緣，正是觀看世界中心的最佳位置。

註譯

1. 節錄自民視「台灣演義網路新聞台」，〈永遠的革命家：史明〉節目訪談。
2. 摘自東亞諸眾峰會臉書：「革命後之世界」。
3. 引自蘇哲安，〈諸眾理論：初論未來政治主體的形象決斷與可塑性〉一文。

諸眾

東亞藝術佔領行動

作者｜高俊宏

責任編輯｜龍傑娣

美術編輯｜林莫、陳怡如

校對｜林文珮、江秉憲、施亞蒨

封面繪圖｜高俊宏

出版・發行｜遠足文化事業股份有限公司

社長｜郭重興

發行人兼出版總監｜曾大福

電話｜ 02-22181417

傳真｜ 02-86671851

客服專線｜ 0800-221-029

E-Mail ｜ service@sinobooks.com.tw

官方網站｜ http：//www.bookrep.com.tw/newsino/index.asp

法律顧問｜華洋國際專利商標事務所　蘇文生律師

印刷 ｜ 崎威彩藝有限公司

初版 ｜ 2015 年 5 月

初版二刷 ｜ 2016 年 6 月

定價 ｜ 380 元

ISBN ｜ 978-986-5787-86-8

讀者回函

國家圖書館出版品預行編目 (CIP) 資料

諸眾：東亞藝術佔領行動／高俊宏作 . -- 初版 . --
新北市：遠足文化 , 2015.05
　面；　公分 . -- (藝臺灣；4)
ISBN 978-986-5787-86-8(平裝)

1. 藝術評論　2. 東亞

　　　　907　　　　104004687